MARIE COLOMBIER
MÉMOIRES
— FIN DE SIÈCLE —

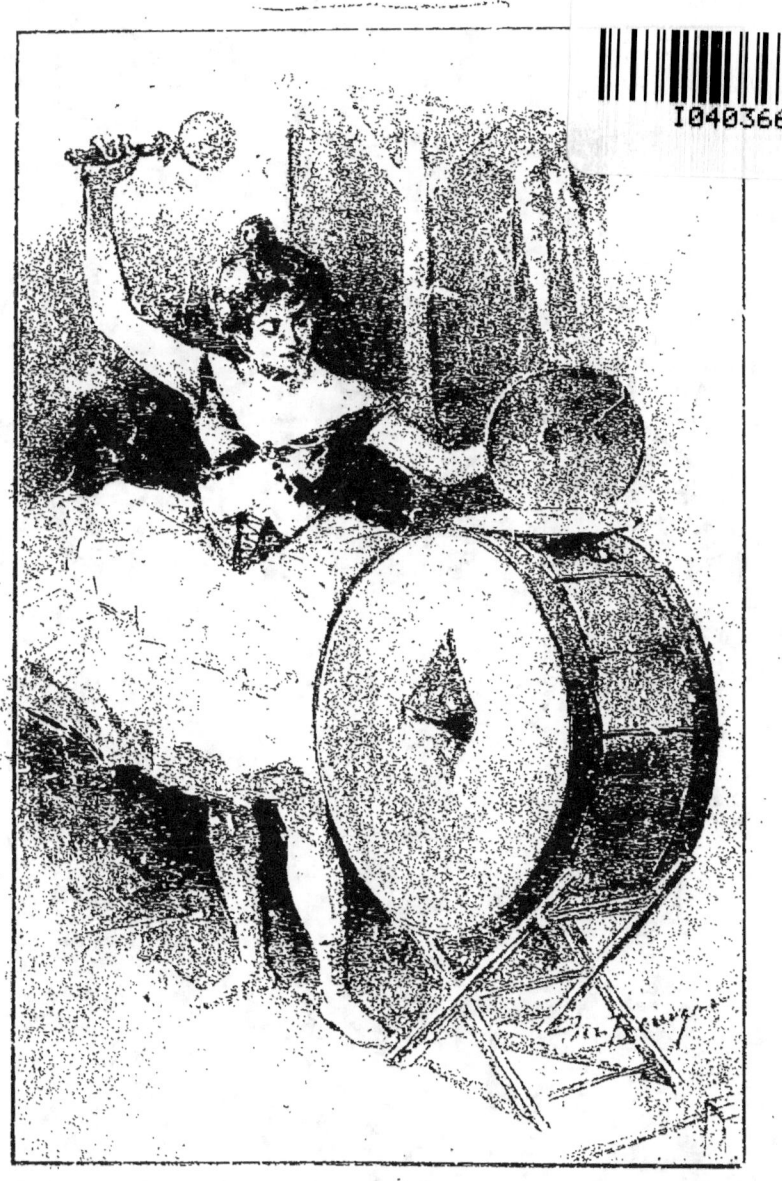

ERNEST FLAMMARION, ÉDITEUR, 26, RUE RACINE, PARIS

Sixième Mille.

MÉMOIRES

OUVRAGES DU MÊME AUTEUR

VOYAGE DE SARAH BERNHARDT
EN AMÉRIQUE
AVEC UNE PRÉFACE, PAR ARSÈNE HOUSSAYE (28ᵉ ÉDITION)
Un volume in-18 illustré. 3 fr. 50

LE CARNET D'UNE PARISIENNE
NOUVELLE ÉDITION
Un volume in-18. 3 fr. 50

LE PISTOLET DE LA PETITE BARONNE
AVEC UNE PRÉFACE, PAR ARMAND SILVESTRE
DIXIÈME ÉDITION
Un volume in-18. 3 fr. 50

SARAH BARNUM
ÉDITION REVUE ET EXPURGÉE
AVEC UNE PRÉFACE DE PAUL BONNETAIN
Un volume in-18, 170ᵉ édition. 3 fr. 50

MÈRES ET FILLES
Un volume in-18, 6ᵉ édition. . . . 3 fr. 50

ON EN MEURT
Un volume in-18, 7ᵉ édition. . . . 3 fr. 50

LA PLUS JOLIE FEMME DE PARIS
QUARANTE-DEUXIÈME ÉDITION
Un volume in-18 3 fr. 50

COURTE ET BONNE
Un volume in-18. 3 fr. 50

LE PRINCE BRUTUS
Un volume in-18. 3 fr. 50

MÉMOIRES DE MARIE COLOMBIER
1ᵉʳ volume: Fin d'Empire.
PRÉFACE D'ARMAND SILVESTRE
Un vol. 3 fr. 50

En préparation:

MÉMOIRES DE MARIE COLOMBIER
3ᵉ volume: Fin d'une Vie.

ROMANS
LES TROIS PRINCESSES
LE PLUS HEUREUX DES TROIS

MARIE COLOMBIER

MÉMOIRES

— FIN DE SIÈCLE —

PARIS
ERNEST FLAMMARION, ÉDITEUR
26, RUE RACINE, PRÈS L'ODÉON

Tous droits réservés.

A ARMAND SILVESTRE

Cher maître et grand ami,

Vous avez bien voulu prendre sous votre illustre patronage le premier volume de ces Mémoires. Cette sympathie d'un grand poète, cette fidélité d'amitié dans les tristesses et les cruelles épreuves que je viens de traverser m'a rendue fière; elle a été pour moi le plus précieux des encouragements.

En vous priant d'accepter la dédicace du second volume de mes souvenirs, je vous adresse publiquement l'hommage de mon admiration, de ma grande affection et de ma profonde reconnaissance.

MARIE COLOMBIER.

MÉMOIRES [1]

CHAPITRE PREMIER

Tout s'oublie. — Les rats de l'Opéra. — Première du *Rendez-Vous* de François Coppée. — La comédie dans le monde. — Trop d'expression cuit. — Amour de poète et de comédienne. — La littérature ne perd jamais ses droits.

Après cette triple épreuve de la guerre, du siège, de la Commune, Paris se reprenait timidement à la vie ; mais une sorte d'accablement pesait encore sur la grande ville, semblable à cette lassitude désolée qui demeure longtemps dans l'âme des veuves. De telles catastrophes laissent après soi un ébranlement qui en prolonge l'écho dans tous les cœurs. La cité meurtrie sortait avec

[1] Le premier volume des *Mémoires* de Marie Colombier a pour titre : FIN D'EMPIRE.

peine de ses voiles de deuil, et les fumées de la guerre civile, récemment éteinte, laissaient voir des maisons éventrées, des murs percés de meurtrières, toutes les plaies de l'émeute, encore béantes. Les beaux arbres de l'avenue du Bois, déracinés, gisaient sur la chaussée, couchés en travers, et l'on se demandait quelle invasion de barbares s'était épandue dévastatrice à travers les merveilles de notre civilisation. C'était bien une barbarie officielle. Le gouvernement de la Défense nationale et celui de la Commune avaient rivalisé pour cette œuvre de vandalisme : leurs représentants éphémères avaient voulu prouver leur utilité par l'extravagance des mesures qu'ils édictaient sous un prétexte de préservation. Ils avaient promené leurs faulx à tort et à travers, ne discutant pas avec les fantaisies burlesques de leurs cerveaux, et saccageant sans un scrupule Paris et la France, comme un domaine personnel qu'il leur aurait plu de ravager.

Comme en un pèlerinage de désolation, on remontait l'avenue du Bois, on refaisait ce fameux tour des lacs, le Persil, comme on

l'appelait encore il y avait si peu de temps !
C'est là que défilaient naguère les voitures
sur quatre rangs : on admirait les chevaux
qui steppaient et encensaient, les voitures de
haut style, fleuries de toilettes exquises.
Alors, une femme qui voulait se lancer n'avait qu'à venir pendant quelques semaines
aux Lacs avec une robe à sensation et un
attelage fringant ; on se demandait le nom
de l'apparition nouvelle, une légende vite
circulait, et le succès ne se faisait pas attendre, si la femme en valait la peine. Toutes
les habituées se connaissaient : grandes et
petites dames, artistes, étoiles galantes. Les
cavaliers paradaient, regardant le défilé.
C'eût été un événement de ne pas voir la victoria de madame X..., ou le phaéton de Mr Z...,
où le huit-ressorts de madame ***. Pour rien
au monde, une femme à la mode n'aurait
manqué son tour de Bois. D'ailleurs le flirt,
autant que l'élégance, y trouvait son compte,
et de mystérieux coups d'œil s'échangeaient
entre les belles dames renversées sur leurs
coussins et les gentlemen bien campés sur
leur selle. Et le décor de cette allée célèbre

aux beaux ombrages contribuait à l'enchantement de pareilles scènes.

Maintenant on circulait à peine, à cause des arbres arrachés qui jonchaient le chemin. Il semblait que tout le passé fût mort, comme ces troncs magnifiques qui traînaient sur le sol leurs branchages éplorés. Plus rien ne renaîtrait de tant de luxe, de plaisir et d'insouciance. On se sentait las infiniment. Le grand ressort était cassé qui avait fait mouvoir tous ces pantins. On restait chez soi, et les femmes en robes sombres étaient endeuillées, comme pour la mort de la Patrie.

Peu à peu cependant des visages connus réapparaissaient.

On se retrouvait encore ensemble, ceux qui avaient fait leur devoir patriotique, et ceux qui l'avaient déserté soit en Belgique, soit en Angleterre. Tout d'abord on s'était bien promis de tenir ceux-là en quarantaine. Ah bah ! trois mois après, tout était oublié. Timidement ils avaient fait leur rentrée, se faufilant avec circonspection et tâtant le terrain à chaque pas : ils tendirent d'abord deux doigts, puis, comme on les avait pris, la main large-

ment ouverte. Encouragés, ils racontèrent des histoires qui prouvèrent que leur patriotisme n'avait pas abdiqué en exil ; ceux qui avaient été en Angleterre avaient suivi, à les entendre, les armées de l'Est, et rapportaient des nouvelles de Bourbaki avec le récit d'engagements auxquels ils avaient assisté. Paris ne comptait plus que des héros et des patriotes.

C'était à peine si les théâtres entre-bâillaient leurs portes. L'Opéra se trouvait sans directeur. M. Emile Perrin, ne voulant pas assumer la responsabilité d'une direction qu'il jugeait onéreuse, abandonnait le navire, que les pauvres petits rats ne pouvaient pas quitter, malgré le proverbe.

Après un si long chômage, ils se voyaient dans la détresse. Combien intéressant ce petit monde ! et pour quelques-unes qui guettent le vieux monsieur, combien de ces fillettes, des enfants presque, sont les soutiens de nombreuses familles trop largement bénies par le Ciel !

La sœur de Marie était élève de madame Dominique professeur au Conservatoire.

Marie assistait donc aux classes de danse, s'intéressant au sort de ces fillettes. Pendant le siège, les pauvres petites, pour entretenir l'élasticité de leurs membres, — car il fallait malgré tout rester *en forme*, — venaient tous les jours à la classe faire leurs exercices, toutes bleuies de froid. Souvent, quand elles devaient lever la jambe à la barre, elles avaient le ventre vide! Pauvres petites cigales obligées de danser tout l'hiver, à jeun! Aussi, combien de bronchites et de pleurésies!

Parmi elles se trouvait la charmante Bozacchi, dont les débuts dans *Coppélia* avaient été si éclatants. Contrairement à la règle de cette carrière, où l'on sort du rang si difficilement et presque toujours à l'ancienneté, sans qu'il y ait de surprise pour les abonnés dont le suffrage décide du succès, elle avait pu éviter la corvée des figurations. Madame Dominique, ce professeur si épris de son art et si enthousiaste du métier, avait été intéressée par le courage de son élève et par ses qualités exceptionnelles; elle obtint de l'administration que Bozacchi ne passerait point par le corps de ballet.

Ses débuts furent une surprise pleine d'enthousiasme ; mais, après l'enivrement d'un tel succès, vint la guerre, le siège ! Ses appointements furent suspendus. Marie l'avait vue à la classe toute triste, toute désolée.

Le soir de ce jour, Charles Bocher, aujourd'hui le plus vieil abonné de l'Opéra, dînait chez Marie. Elle lui fit part de la pénible impression qu'elle avait emportée de la classe de danse ; Bocher lui dit combien la pauvre petite étoile était misérable, et le dénuement où elle se trouvait. Marie s'attendrit d'autant plus à ce récit, que sa sœur, qui se trouvait au loin, était une camarade de Bozacchi ; en secourant celle-ci elle porterait bonheur à l'absente. Elle alla donc passage Saulnier, où demeurait la danseuse : Bozacchi occupait là un logement sombre dans une maison triste. Marie s'offrit à lui prêter ce dont elle aurait besoin, en souvenir de sa petite camarade. La danseuse, très touchée, refusa ; l'ambassade d'Italie, ayant appris sa détresse, lui était déjà venue en aide. Hélas ! deux jours après, la pauvre enfant mourait de la petite vérole noire, disait-on. Le mal

avait été foudroyant dans cette nature anémiée par les privations.

Marie était donc très au courant de ce qui se passait dans ce petit monde, où le désarroi était complet. On avait subi le siège, la Commune, et, pour comble, c'était maintenant la défection de M. Perrin. « Que deviendrons-nous ? Allons-nous mourir de faim ? » se demandaient toutes ces fillettes. Pour parer au plus pressé Marie, commença une quête chez les abonnés de l'Opéra, assistée de son amie, mademoiselle Beaugrand, la charmante première danseuse, qui avait eu la chance presque unique d'enlever tous ses grades à la pointe de son petit pied, et, brûlant les étapes, de conquérir son bâton de maréchal, c'est-à-dire le titre de *première*. Toutes deux munies de la liste sur laquelle M. Perrin s'était inscrit en tête, firent leur tournée charitable. A tout seigneur, tout honneur ! Elles frappèrent d'abord à la porte des Rothschild ; les barons Alphonse et Gustave s'inscrivirent chacun pour vingt-cinq louis. Pillet-Will, Marcouard-André, de Ma-

chy, suivirent. Raymond Sellières donna vingt francs. Sa réputation de prodigue ne lui coûtait vraiment pas cher. Après tout, il n'était peut-être économe que dans ses charités. La maison Heine, comme toujours, figura au premier rang de la bienfaisance. En cette occasion, les abonnés firent généreusement leur devoir.

Le *Figaro*, dans son numéro du 30 juin 1871, annonçait ainsi l'œuvre entreprise par Marie, en lui souhaitant le succès.

« Mesdames Beaugrand et Marie Colombier ont eu la charitable idée de faire une souscription en faveur des pauvres petites du corps de ballet de l'Opéra, dont quelques-unes ont été si cruellement éprouvées. Nous ne doutons pas que les abonnés et le public ordinaire de l'Opéra ne répondent à l'appel de ces deux dames. »

La collecte produisit plusieurs milliers de francs dont la répartition fut faite par l'administration de l'Opéra, ce qui permit d'adoucir un peu les tristesses de l'heure présente et de faire renaître l'espérance dans tous ces petits cœurs.

Enfin l'Opéra entr'ouvrit ses portes. Le théâtre était administré presque en société, avec un directeur irresponsable. M. Halanzier avait bien voulu accepter la tâche de réorganiser la troupe, pendant que M. Perrin acceptait la présidence de la Republique de la rue de Richelieu. Le caractère autoritaire de celui-ci devait s'accommoder assez mal de la dépendance où il se trouvait à l'égard des sociétaires ; mais du moins, à la Comédie Française, il n'y avait aucuns risques matériels à courir. Tous les théâtres subventionnés imitèrent l'Opéra et peu à peu on vit réapparaître les *exilés volontaires*, tous les francs-fileurs enhardis par l'indulgence du monde : les loges se garnirent de visages connus. L'élément étranger manquait encore cependant. Il n'avait pas confiance, sentant la France désemparée, trop mal en train pour festoyer. Le cosmopolitisme prenait une autre direction : on se rattrapait à Monte-Carlo.

Le gouvernement prussien qui avait assez récolté avait soif de considération : les jeux avaient été interdits à Bade et à Hombourg. Les désœuvrés, les *je-m'en-foutistes*, se

rejetaient sur la principauté que Blanc, l'ancien directeur de Hombourg, était en train de transformer. Des concessions de terrains avaient été données à des gens en vue. Villemessant, entre autres, fit bâtir la superbe villa habitée, depuis sa mort, par Edmond Dolfus. L'aimable financier vient tous les hivers s'y reposer des émotions de la corbeille, des succès de la hausse et de la baisse.

L'Odéon rouvrait, les engagements suivaient leur cours, maintenus par le directeur Duquesnel, un lettré qui faisait jouer Ponsard, George Sand, Bouilhet, Alexandre Dumas, après avoir révélé François Coppée, Porto-Riche, Glatigny. Envers et contre tous il imposa Sarah Bernhardt, surtout à son associé de Chilly.

Le 8 octobre 1871, l'Odéon faisait sa réouverture avec le *Jeu de l'Amour et du Hasard* et les *Femmes savantes*. « La distribution, disait le *Figaro*, nous promet une soirée très intéressante. Pierre Berton doit jouer, pour la première fois, le rôle de Clitandre, Porel celui de Trissotin ; Georges Richard,

l'auteur des *Enfants*, la pièce en répétitions au Théâtre-Français, débutera par le rôle de Vadius. Du côté des dames, mademoiselle Marie Colombier jouera le rôle d'Armande, mademoiselle Émilie Broisat celui d'Henriette. »

Les salons se rouvraient aussi, sous prétexte de charité. Les femmes de France, prélevant sur leurs toilettes et leurs bijoux la dîme du patriotisme, avaient voulu payer leur part des milliards destinés à la libération du territoire, et cette générosité spontanée avait inspiré à François Coppée *les Bijoux de la Délivrance*, écrits pour Marie Colombier. La première audition en fut donnée chez le marquis d'Osmond. C'était sa sœur, la duchesse de Maillé, qui faisait avec lui les honneurs de ses salons. Cela intimidait bien un peu Marie : elle n'avait encore fréquenté que chez les artistes, et se demandait avec quelque inquiétude l'attitude qu'elle prendrait avec les femmes du monde. Car pour les hommes, quelle que fût leur valeur, ce n'était pas la même chose.

Mais elle fut vite rassurée. Aussitôt que le

domestique eut fait retentir son nom, elle voulut rejoindre le marquis, retiré à l'écart avec quelques convives : il lui fallait, pour cela, traverser un immense salon qui servait de salle de danse. Elle avançait sur le parquet brillant et glissant ; tout à coup une exclamation joyeuse se fit entendre : « Oh, Marie ! » Et, d'une glissade comme les patineurs sur la glace, un homme s'élança, étendant les bras en équilibre. Il arriva jusqu'à elle, lui prit les deux mains, et, dans une nouvelle glissade, l'entraîna auprès du maître de la maison.

C'était Charles de Fitz-James, bien connu pour son esprit excentrique et indépendant. A l'entrée de Marie, il lui avait donné le « la » : désormais, elle se sentait tout à fait à l'aise. On la présenta à la duchesse, vraie grande dame de naissance et d'esprit, à qui l'on aurait pu appliquer ces vers de Coppée dans le *Passant* :

. Il faut être une grande dame
Pour traiter dignement chez soi, comme les siens,
Les poètes errants et les musiciens.

Sur la présentation de son frère, elle accueillit Marie de la plus gracieuse façon.

Rien de curieux comme cette réception du marquis dans le charmant hôtel de l'avenue Maillot, où grandes dames et artistes se rencontraient dans un laisser-aller plein de cordialité, un abandon de tout préjugé et de toute convention. Il y avait là Laure Fonta, Lina Bell, Marie Cabel, égrenant ses trilles encore merveilleux; Alexandre Dumas, de Costé, Halanzier, le marquis de Paris, le comte de Louvencourt, le marquis de Panisse-Passis, Charles de Fitz-James; la charmante cantatrice Heilbronner, la créatrice de Manon; Élise Damain, le charme, la gaîté, le rire, avec un visage d'espièglerie et de malice encadré de cheveux d'or; elle faisait applaudir son répertoire aux sous-entendus grivois, qui chatouillait la pudeur de l'assemblée sans la faire crier. Bien qu'il fût manchot, le marquis trouvait moyen d'être au piano un virtuose dont la dextérité prestigieuse éblouissait ses invités, de même que, de sa main unique, il savait conduire ses quatre trotteurs au Bois. On y voyait

encore, parmi les habitués, Marie Loyd, Reichenberg, A. Gérard ; mesdames Bartet, Rosita Mauri, l'adorable danseuse ; la Krauss, Jouassain, la jeune duègne du Théâtre-Français ; Jane Essler, les comtesses de Beaumont, Lepic, la générale de Bernis, marquise d'Aoust, mesdemoiselles Mauduit, E. Parent, E. Sanz, Marguerite Ugalde, Jane Granier ; tous les Rothschild ; Xavier Aubryet, Claudin, Arcos père et fils, Santiago, Anisson du Perron l'aimable député de la Seine-Inférieure ; les trois Abeille, dont deux devaient mourir si tragiquement ; Béchard ; E. Blavet et Salvayre, les deux collaborateurs à qui Heilbronner devait un de ses plus grands succès ; Adrien Marx et P. Gilles, du *Figaro* ; René de Boisdeffre ; le comte de Borda et son frère le brillant sportsman ; le comte de Bourgoing, le marquis de Villerlafait, Braya, Delahaye, Maurice de Beaufort, le comte de la Boutetière, Blin de Bourdon, le marquis de Broc, Bayvet, le prince d'Orange, général Cambriels, Campbell-Clark, marquis de Croset, Jourdain, Widor, le marquis de Gouy, Gall, Ernest Gervais ; les frères Hecht, les

mécènes de la peinture, familiers de l'atelier Manet ; Heyrauld, Gaston Jollivet, comte de la Ferrière, Fernand Leroy, Quatrelles, Labiche, Meynard, marquis de Montebello, marquis de Nadaillac, comte de Gontaut-Biron, comte de Najac, Nisard, le nouvel ambassadeur près du Saint-Siège, Oppenheim, François Coppée, marquis de Panisse-Passis, prince Radziwill, Baudouin, le marquis de Rougé, le comte de Saint-Germain, prince de Sagan, Saintin, Diaz de Soria, Francis Thomé, Louis Véron, comte de Vallerand de la Fosse de la Cour des Comptes, Sarcey, les deux Coquelin, Camille Doucet, Delle-Sedie, Louis Enault, le comte de Féraudy, E. Cabrol, de Pène, marquis de Modène, prince de Rohan, E. Tassin; etc., etc. L'hôtel était merveilleusement disposé pour les réceptions. Les salons étaient en enfilade, avec une vaste rotonde au centre. Le maître de la maison aimait à faire faire le tour du propriétaire. Marie fut ainsi initiée aux détails de la maison. Le marquis la conduisit à la chambre à coucher : une vraie curiosité. Cette pièce était toute capitonnée de satin pour-

pre ; un grand lit de milieu se dressait sur une estrade avec deux grands ours blancs. Tout autour, reflétant partout votre image sur les murs, au plafond, de grandes glaces. Heilbroner trouvait que c'en était intimidant. Dans un recoin, un grand hamac. En bas, le fumoir, tendu de cuir de Cordoue avec un divan circulaire, et toute une fumerie compliquée, que les dames ne dédaignaient pas. Quelques-unes même, comme la générale de Bernis et la baronne de Poilly, laissaient de côté la cigarette et fumaient carrément le cigare. On se sentait là dans son monde : les artistes ne sont-ils pas de tous les mondes ?

Le marquis racontait les péripéties pleines d'imprévu d'un voyage qu'il venait d'accomplir de Vienne à Nice. Il avait fait construire une grande roulotte à la façon des forains : chambre à coucher, cabinet de toilette-boudoir servant aussi de salle à manger. Suivait une autre roulotte avec cuisine, qui voiturait la domesticité. Au hasard de la fantaisie, on s'arrêtait, voyageant à petites journées, menant la vie des Bohémiens, mais d'une Bohême dorée. C'est la seule manière

2

vraiment amusante de courir le monde ; on est toujours chez soi, on évite les descentes dans les hôtels plus ou moins confortables, et surtout la mauvaise cuisine. Avoir un yacht pour aller en mer et sa roulotte sur les grandes routes, quel rêve ! Voilà comment je comprends la vie ! Avec cinq cent mille livres de rentes, un hôtel à Paris où l'on reçoit la cour et les artistes, c'est le paradis retrouvé, dit Marie. Je m'en contenterais.

— Ajoutez un bon intendant, répliqua Laboutetière ; je m'inscris sur vos tablettes

Et de rire.

Au moment où Marie avait fait ses débuts à l'Odéon, dans le Passant, François Coppée n'était pas à Paris ; elle reçut ses félicitations par lettre. Le hasard les avait rapprochés sans provoquer d'intimité, puis la guerre était venue, et chacun s'était dispersé.

Mais l'Odéon rouvrait ; on donnait la première du Bois ; Glatigny, mourant, n'avait pu assister qu'à la répétition générale, soutenu par Théodore de Banville qui avait suivi les répétitions et voulait que son ami goûtât cette suprême joie d'auteur : entendre

applaudir ses vers, et voir les créations de ses rêves évoluer aux feux de la rampe dans l'atmosphère idéale de la scène. Après la première, Coppée, qui avait assisté au dernier triomphe de son frère en poésie, vint dans la loge de Marie. Un flirt s'établit. Un soir, prenant un crayon et un bout de papier, l'amoureux Zanetto griffonna ces vers :

> Voici ma main, ma bien-aimée,
> Tu la prends dans ta main fermée.
> Mon cher amour, voici mes yeux,
> Tes regards se fixent sur eux.
> Mon doux trésor, voici ma bouche,
> Mais déjà ta lèvre la touche.
> Voici mon cœur, il t'appartient,
> Ne me refuse pas le tien.
>
> <div align="right">FRANÇOIS.</div>

A partir de ce soir-là, l'intimité s'établit entre le poète et la comédienne. Après le spectacle, bras dessus, bras dessous, ils s'en revenaient en flânant rue Auber, où demeurait Marie. En arrivant, on avait faim et on faisait la dînette. Cet amour-là était quelque chose de gai, de printanier, trop amusant pour n'être pas éphémère, ce qu'on appelle si joliment

un déjeuner de soleil. Ce furent quelques mois d'insouciance et de gaîté que Marie n'avait pas encore connus. — Elle s'abandonnait au plaisir de vivre avec un compagnon plein de verve et de bonne humeur, pas du tout l'homme de ses élégies. Chaque matin, le courrier lui apportait des vers pleins de charme, qui l'enchantaient, la transportaient dans le rêve, et le soir, elle retrouvait un esprit gavroche, presque rabelaisien. Le contraste était piquant ; la fantaisie romanesque de la jeune femme et son besoin de gaieté étaient également satisfaits.

* *

Le neveu de Girardin, Léonce Détroyat, vint demander à Marie de dire des vers chez lui ; il allait donner, dans quelques jours, une grande soirée. Elle demanda à Coppée de composer quelque chose pour elle. Après avoir vainement cherché, Coppée lui déclara qu'en dehors des vers qu'il lui adressait, il était absolument incapable de rien produire, absorbé par sa tendresse. Mais, dans

un moment de flânerie, il avait fait une piécette qu'il n'avait pas même relue ; il la lui donnait pour ce qu'elle valait, pas grand'chose. Si, après l'avoir lue, elle n'en voulait pas, elle n'avait qu'à la laisser, sans aucune gêne. Elle lut le poème qui s'appelait le *Rendez-Vous*, et en fut enchantée ; elle y trouvait, dans un genre opposé, plus complètement humain, un pendant à ce *Passant* si célèbre. Pierre Berton accepta d'être son partenaire et la première eut lieu chez le directeur de la *Liberté*. Oublié depuis au point que Barbey d'Aurevilly, un jour qu'on lui annonçait sa visite, demanda : « Qu'est-ce que me veut cet imparfait du subjonctif ? » Détroyat était alors une puissance.

Tout ce qui marque dans le monde des arts, de la finance, de la diplomatie et même du faubourg Saint-Germain était réuni dans ses salons.

Cette soirée est restée pour Marie le souvenir le plus vivace de sa carrière artistique. Sur la demande du prince Orloff, elle eut l'honneur de le nommer à Alexandre Dumas ; l'ambassadeur de Russie ne s'était

jamais rencontré avec le célèbre écrivain.

A la suite de cette représentation, on demanda le *Rendez-Vous* de tous les côtés pour les soirées, et notamment chez Béhic, l'ancien ministre. Madame Béhic était malade et impotente. Adorant la poésie, elle pria Marie non seulement de venir jouer, mais encore de lui faire des lectures. Un soir, après le *Rendez-Vous*, elle lui demanda : « Connaissez-vous la comtesse Walewska? — De nom. — Eh bien, je vais vous présenter. » La réputation de la comtesse était restée légendaire. Marie avait entendu louer sa suprême élégance, vanter la grâce exquise avec laquelle elle faisait les honneurs de la Présidence. Une grande curiosité lui vint de la voir, un vif désir de l'admirer, de parler à une femme qui était une des gloires mondaines de ce temps. Madame Béhic fit un signe : une personne de taille moyenne s'approcha ; c'était la comtesse. Quelle déception, mon Dieu! Un sourire stéréotypé, d'une amabilité officielle ; une élégance bourgeoise presque surannée ; rien qui répondît à une telle réputation et justifiât l'auréole dont on avait entouré

ce nom. M. de Laboutetière vint, de la part de la baronne de Poilly, demander à Marie de jouer chez elle le *Rendez-Vous :* une invitation à dîner accompagnait la demande. Très flattée, Marie accepta l'une et l'autre. Elle avait été présentée à la baronne chez le marquis d'Osmond. Le dîner était de douze couverts. Les comtes et le duc de Fitz-James, le comte de Grandmaison, neveu de la baronne; son fils le vicomte de Brigode; Dubost, le prince d'Henin, madame de Pourtalès, la princesse Souvaroff, la baronne de Colobria y assistaient. Ce fut, ce soir-là, une exquise débauche d'esprit, tout l'épanchement d'un libertinage de bonne compagnie qui donna à la jeune femme l'impression des petits soupers du Régent. Madame de Poilly était vraiment, par les élégances de sa beauté très épanouie et de sa conversation, une grande dame du dix-huitième siècle, et comptait parmi celles qui accusaient avec le plus de charme la ressemblance qu'on a remarquée entre les floraisons féminines du second Empire et celle qui enchanta le règne de Louis XV.

Au moment où les gais propos s'échan-

geaient avec le plus de verve, on annonça les premiers invités de la soirée : le duc et la duchesse de Gramont. A la minute même et comme par le fatal coup de baguette d'une fée envieuse, toutes ces physionomies qu'ensoleillaient les vins de choix, les nourritures exquises et la verve éblouissante de certains convives, se transformèrent, se fermèrent pour ainsi dire. La baronne donna le signal, on passa dans les salons. Marie se réfugia dans le cabinet de toilette de madame de Poilly, tandis que Pierre Berton donnait des ordres et faisait disposer une petite scène dans un coin du salon.

Quand on eut fini d'applaudir le *Rendez-Vous*, on demanda à Marie les *Bijoux de la Délivrance* qu'on avait déjà entendus chez d'Osmond. Elle s'exécuta. Mais pendant qu'elle disait les malheurs de la Patrie, au lieu des larmes qu'elle s'attendait à voir couler, elle aperçut à sa grande stupéfaction des visages souriants ; bientôt ce furent des rires étouffés. Elle se demandait ce que cela voulait dire et ne comprenait rien à la gaîté qui accueillait ces vers tragiques. A la fin, très

vexée, se dérobant aux applaudissements et aux compliments qu'on cherchait à lui adresser, elle s'enfuit dans le cabinet de la baronne qui lui servait de loge. Là tout lui fut expliqué. Céline Montaland, son amie, était venue la voir dans la journée. En causant, elle lui avait vanté une découverte qu'elle avait faite, un cosmétique extraordinaire, qui ombrait les yeux et leur donnait une expression intense en accentuant les cils. Céline en avait envoyé chercher chez elle et lui avait montré la manière de s'en servir. Pendant le dîner et pendant le *Rendez-Vous*, tout avait bien été; mais aux *Bijoux de la Délivrance*, Marie, prise à sa propre émotion, avait senti les pleurs humecter sa paupière, et avait fait fondre le cosmétique qui lui brûlait les yeux, comme si du savon y avait pénétré, et les larmes d'inonder son visage, ce qui était tout à fait de circonstance. En entrant dans le cabinet, Marie se vit dans la glace avec une figure de charbonnière : son « expression » avait déteint. En s'apercevant ainsi, elle éclata de rire, follement...

Elle eût été tout à fait heureuse, répétant

le jour, jouant le soir, car elle adorait son art ; mais, hélas ! il fallait vivre, et la cuisinière ne faisait pas de crédit. Il fallait faire « marcher la maison, » et les appointements étaient dérisoires en ce temps-là : à peine gagnait-on de quoi payer ses fiacres. N'y pouvant pas toujours suffire, elle ne trouva rien de mieux que de prendre une voiture au mois. On la vit arriver en fringant équipage à ses répétitions. Elle faisait des prodiges de diplomatie pour que son ami ne s'aperçût pas de ses ennuis. Elle-même s'efforçait de chasser toutes ses préoccupations pour sourire à l'heure présente, avec ce compagnon dont le charme intellectuel flattait son esprit, et qui conseillait ses études.

Malheureusement, elle avait à son service une femme de chambre avide et rapace, qui avait servi chez Margot Bellanger du temps de l'Empereur, et ne pouvait admettre d'être privée des bénéfices auxquels elle croyait avoir droit chez une femme à la mode. Elle exagérait les réclamations, excitait les créanciers à des poursuites. Comme Marie n'avait mis de côté que des dettes, elle se trouvait

aux abois, il lui fallait inventer mille supercheries pour ne pas avouer les complications qui encombraient son existence. Mais, hélas! on ne vit pas de joie et de gaîté. Lorsqu'elle eut engagé son dernier bijou, et qu'elle ne put même plus faire de dettes, la femme de chambre y ayant mis bon ordre, il fallut bien rompre avec une situation insoutenable. Du jour au lendemain cette maîtresse, qui avait montré tout l'abandon de la femme éprise, devint de glace. L'amant ne s'expliquait pas une telle transformation, et cette brusque rupture sans sujet apparent. Il ne revint plus rue Auber pendant des semaines. Marie ne le voyait guère qu'au foyer du théâtre ou dans les loges des camarades.

Tout s'apaise, se calme, et tout finit, hélas! Mais la littérature ne perd jamais ses droits. Un jour, l'éditeur Lemerre vint demander à Marie, de la part du poète, les vers qu'il lui avait adressés au temps de leur bonheur; elle refusa, voulant conserver pour elle seule le plaisir de lire ces pages qu'elle avait inspirées et qui l'avaient ravie. Quel ne fut pas son étonnement, lors de l'apparition d'un

volume du poète, d'y retrouver presque toutes les pièces qui lui avaient été adressées! L'amoureux en avait gardé copie.

Pas de toutes cependant. Il ne faudrait pas priver le public de quelques poèmes qui ne lui ont point été transmis, croyons-nous. On y retrouve, dans une note toute différente, d'ardeur sensuelle et de volupté, le charme et l'envolée du *Passant :* la rêverie sentimentale a fait place au poème enthousiaste de la chair. C'est, avant le cantique de la *Bonne Souffrance*, la chanson de la belle jeunesse. A ces poèmes est jointe une lettre dont la prose est aussi harmonieuse que des vers.

A MARIE

Oui, mes vers passeront de mode,
Les papillons vivent un jour;
Mais mon enthousiaste amour
Prétend les hausser jusqu'à l'ode.

Avec la naïve fierté
De Corneille envers la marquise,
Je veux de toi, maîtresse exquise,
Parler à la postérité,

Et, comme si l'on devait lire
Dans bien longtemps mes humbles vers,
Confier à tout l'univers
Notre amour et notre délire.

Je dirai la sombre clarté
De tes yeux où c'est mon délice
De voir pétiller la malice
Et s'attendrir la volupté

Je dirai la souple encolure
Que j'étreins jusqu'à faire mal,
Et l'enivrement aromal,
Que dégage ta chevelure.

Aucun de tes charmes, aucun,
Mon orgueil ne voudra le taire,
Et je livrerai le mystère
De ton plus intime parfum.

Devant l'avenir que j'affronte
Je dirai nos moindres frissons,
L'ivresse dont nous rougissons
Et le bonheur qui nous fait honte

Et même l'extase où je sens,
Après mes caresses hardies,
Frémir tes lèvres refroidies,
Sous mes baisers reconnaissants.

Et s'il me survit, ce poème
Fait de ton âme et de ton corps,
Peut-être un amoureux d'alors,
Le lisant à celle qu'il aime,

Retrouvera par la langueur
De ces vers écrits dans la fièvre,
Ton baiser sur une autre lèvre,
Ton amour dans un autre cœur.

<div style="text-align: right">F.</div>

<div style="text-align: right">Bellevue, samedi soir.</div>

Oui, je souffre de savoir
 Que ce soir
Dans cette fête frivole,
Au bras de tes beaux amis,
 Si bien mis,
Tu ris, oublieuse et folle.

Ce vilain monde où je sais
 Tes succès,
Il est méchant comme un singe,
Mais ses rires élégants
 Ont des gants,
Un peu de grâce et du linge.

Et s'ils lisent dans tes yeux,
 Ces messieurs,
Que tu m'aimes, je sais comme,
Avec quelques mots d'esprit
 On flétrit
Tout le bonheur d'un pauvre homme

Ils diront d'un air moqueur
 Que ton cœur,
Cité chez les inhumaines
S'est d'un poète râpé

 Occupé
Depuis bientôt six semaines.
Ils te railleront un peu,
 Coin du feu,
De nos charmantes vesprées,
Où ton sourire du soir
 Laisse voir
Tes dents par l'âtre éclairées.

Soit, tu n'écouteras pas
 Les appâts
De ce monde où l'on s'amuse.
Tu les laisses aujourd'hui
 Pour l'ennui
D'être ma mie et ma muse.

Mais je ne suis pas bien gai,
 Fatigué
Par mes souffrances d'artiste.
Ainsi qu'hier tu me vois
 Quelquefois
L'esprit las et le cœur triste.

Si tout cela t'inspirait
 Le regret
De la vie où l'on t'appelle;
Si tu voulais ressaisir
 Le plaisir
D'être pour les autres belle?

Ce doute à peine permis,
 J'en frémis
Comme un arbre sous la brise;

Car si tu viens, cœur léger,
 A changer,
C'est mon bonheur que tu brises !

Mais non, je t'aime et je crois ;
 Mes effrois
Sont injustes, ma Marie,
Et prouvent que, seulement,
 Ton amant
T'aime avec idolâtrie.
Donc, lorsqu'ayant pris demain
 Le chemin
Qui mène vers ma mignonne,
J'arriverai, soucieux,
 Que ses yeux
Aient le regard qui pardonne.
Par un geste tendre et prompt,
 Que son front
S'incline sur mon épaule
Et que, dans son mouvement
 Indolent
Sa chevelure me frôle.

Alors je serai l'heureux
 Amoureux,
Et j'oublierai mes alarmes
Dans mes longs baisers jaloux
 Et si doux
Qu'ils me font venir des larmes.

 F.

« Lundi soir, 10 heures.

» En te quittant, ma chère Marie, j'ai rencontré un ami que j'ai emmené dîner avec moi, pour ne pas être seul. Car ma politesse est pleine de ton souvenir, et dans ce moment ton souvenir m'est aussi douloureux qu'il m'est cher.

» Notre vie va changer; je n'y serai plus toujours présent, et mes craintes d'amoureux sont vives. Jure-moi bien qu'elles sont injustes. Je m'aperçois que je t'ai donné toute ma pensée, tout mon amour. Répète-moi que j'ai bien fait, ma Marie; j'ai besoin d'être avec toi, près de toi, à toi. Arrange ton existence comme il te plaira, mais réserve-m'en la part la meilleure. Je serai chez toi demain vers trois heures et demie.

» Que ton baiser me promette tout cela.

» Je t'aime, va, et la preuve c'est que je commence à en souffrir.

» F. »

« Je ne suis pas heureux aujourd'hui; je me décide à aller te voir, et je te manque.

» Pour te prouver que je voulais être avec toi, j'entre dans un café et je te fais les vers que voici. Je viendrai te demander à déjeuner demain samedi, entre onze heures et midi ; mais ne te gêne en rien. Si tu avais mieux à faire, sors en me laissant un mot. J'irai au restaurant.

» Tout à toi,
» F. »

On n'est plus que des amis,
Est-ce que cela t'effarouche
Que je te fasse « sur ta bouche »
Les vers qu'un jour je t'ai promis ?

Je sais où le sujet m'entraîne,
Vers le regret, vers le désir ;
On peut l'admirer à loisir
Mais — ne touchez pas à la reine.

Mon vers du moins peut se poser
Sur ta bouche chaude et vermeille ;
Qu'il y vole comme une abeille
Puisqu'un vers n'est pas un baiser.

Qu'il y ramène une risette
Comme en un temps qui n'est pas loin,
Et qu'il fasse, dans chaque coin,
Naître une adorable fossette

Qu'il pénètre même dedans ;
Je ne puis plus le faire en prose !
Et qu'il sente ta langue rose
Darder entre l'émail des dents.

Ce n'est qu'une caresse écrite,
Aucun mal de jouer avec,
Comme on embrasse sur le bec
Une colombe favorite.

Reçois donc mon vers familier
Qui vers ton haleine s'envole ;
Avec lui fais un peu la folle
Et permets-lui de s'oublier

Sur ta chère bouche élastique
Qui baise, qui rit et qui mord,
Et dont les lèvres sont d'accord
Comme les rimes d'un distique.

<p style="text-align:right">F.</p>

Vendredi, 2 heures.

CHAPITRE II

Il ne faut pas faire la leçon à son époque. — Pourquoi remettre au lendemain ce qu'on peut faire la veille ? — En revenant de Neuilly. — En Bohême. — Duquespel directeur de l'Odéon. — L'empereur du Brésil. — Pour les pauvres. — Victime de soi-même. — Arsène Houssaye à l'Ambigu : 36 vertus ou les malheurs d'un bon jeune homme. — Le succès de la robe de mademoiselle M. Drouart. — Trop embrasse mal étreint. — Coups de cœur et coups de feu. — Souffrances de l'âme, souffrances du corps. — La gloire et le néant. — Se sentir aimé rend la mort douce.

Maria, la femme de chambre de Marie, ouvrit brusquement la porte du cabinet de toilette-boudoir, où la comédienne, après déjeuner, s'attardait avec son ami, à prendre le café : « Madame, trois messieurs sont là, qui demandent à vous parler. — Trois mes-

sieurs ? des huissiers sans doute ? Alors, pourquoi, que réclament-ils ? — Ils viennent pour saisir. — Mais au nom de qui ? demandez-le-leur. »

La femme de chambre sortit, ferma derrière elle la porte du boudoir.

L'ami de Marie, Henri Thierri, fils de l'un des propriétaires des grandes fonderies de Mulhouse, avait le type de ces méridionaux du nord, toute franchise, toute loyauté, toute crânerie : ce caractère est assez fréquent chez les Alsaciens, une des races qui connaissent et pratiquent le mieux toutes les susceptibilités de l'honneur. Il était parmi ceux de ses compatriotes qui avaient revendiqué leur patrie par leur argent et par leur sang : il avait servi parmi les francs-tireurs, et après la capitulation il avait participé, avec les siens, à la souscription nationale pour deux millions que l'on s'engageait à doubler, et au delà, si la somme recueillie atteignait un chiffre déterminé. Hélas ! ce rêve de patriotisme ne devait trouver d'écho, en dehors de l'Alsace-Lorraine, que chez les Français d'outre-mer. Arrêtée en France par décision

ministérielle, la souscription avait continué son élan dans ces lointaines contrées : lettres et dépêches affluaient toujours du Canada, de la Louisiane, de la Californie, du Mexique, de l'Egypte, de l'île Maurice, de l'Abyssinie. Le pays sur lequel règne aujourd'hui Ménélick, l'empire très chrétien, offrait cent mille francs.

Les Thierri-Koechlin, pour conserver à leurs fils la qualité de Français, avaient quitté l'Alsace, abandonnant leur grande industrie, mise en actions. Le plus jeune fils, Henri Thierri, venait d'installer à la Villette une grande filature. Il était en train d'expliquer à Marie les difficultés d'une création industrielle où la mise de fonds est considérable ; pour occuper les ouvriers et les retenir, la production s'entasse, et il faut pouvoir attendre la réussite de la nouvelle marque.

Le crédit de cinq cent mille francs consenti à nouveau par son père était presque épuisé : il ne lui restait que juste de quoi faire face, le lendemain, à l'échéance de fin de mois. Il racontait à Marie son embarras,

quand l'arrivée de la femme de chambre l'avait interrompu. Celle-ci revint :

— Madame, ils viennent saisir pour les tapissiers Levy et Worms.

Ils réclamaient vingt-six mille francs. C'était le reliquat de la fourniture commandée par Henry Leroy, et que Marie avait prise à son compte, lors de leur rupture. — Pour Henri Thierri, fils d'un grand industriel, le mot huissier évoquait une sorte de déshonneur; le manquement à l'engagement consenti. Il ne vit que cela, l'humiliation de son amie devant ces gens, et sa gêne présente, et sans calculer les conséquences de son inspiration :

— Il faut vingt-six mille francs pour les renvoyer, dit-il ; tenez voilà un chèque, payez, débarrassez-vous de ces gens de proie.

Marie allait tendre la main et prendre le papier sauveur, quand elle se rappela ce que Thierri venait de lui dire sur sa situation. Elle repoussa le chèque.

— Non, mon ami, vous en avez besoin pour votre fin de mois. Les huissiers de mon tapissier attendront. Ils peuvent saisir, j'irai

en référé. Oh ! je connais la procédure. Je ne veux pas que vous cédiez à une surprise.

En sortant de chez Marie, sous l'impression du désintéressement dont la comédienne avait fait preuve, il rencontra un de ses cousins, Hottinguer, de la maison de Banque : il raconta ce trait avec toute l'émotion qu'il en ressentait encore ; son cousin partit d'un éclat de rire :

— Oh, vous êtes jeune, mon petit ! Elle a refusé vingt-six mille francs, c'est qu'elle en voulait cent mille.

Huit jours après, la famille, que l'on avait effrayée, faisait embarquer le jeune homme pour un voyage lointain.

Et voilà ce qu'il en coûte à une femme pour s'être permis le paradoxe du désintéressement : on ne le croira jamais et elle n'aura que ce qu'elle mérite. Il ne faut pas faire la leçon à son époque.

*
* *

Antonie Dubourjal, la femme la plus maigre de Paris, car la *meilleure amie* de

Marie eût semblé très capitonnée à côté de cette dame surnommée Trompe-la-Mort, vint prier la comédienne à dîner. Elle réunissait chez elle quelques gens aimables, entre autres un Rothschild, amené par un ami de Thierri, Alsacien comme lui, un homme d'esprit et un avocat de grand talent. On dîna, on causa, on dansa, on flirta, puis le descendant du grand baron offrit à Marie de la reconduire.

La proposition fut acceptée. Séduite par la beauté lumineuse de la nuit, Marie demanda à faire le chemin à pied. Elle demeurait tout près de là du reste. Arrivée à sa porte, elle tendit la main à son cavalier, l'invitant à venir la voir. Le surlendemain elle rencontra l'ami de Thierri, qui lui dit que M. de Rothschild était amoureux d'elle : le coup de foudre, quoi ! Il l'avait aperçue à la sortie de la matinée du Vaudeville, s'était informé d'elle, et le dîner avait été organisé pour la rencontre : « Mais vous l'avez éconduit ! On ne fait pas poser un Rothschild. — Vous appelez ça faire poser ? Alors, parce qu'on a de l'argent, on s'interdit le plaisir de lire la préface. On

saute comme cela, tout de suite, au dernier feuillet ? Eh bien, je plains les porteurs de titres : ils ne connaîtront jamais les plaisirs de l'attente. La devise de l'amour devrait être celle des bons feuilletons : la suite au prochain numéro. » A quelques jours de là, Marie rencontrait le jeune baron dans son escalier : il allait chez sa voisine, très jolie, et qui, elle, n'avait pas dû remettre au lendemain ce qu'elle pouvait faire la veille.

Cette matinée du Vaudeville, après laquelle M. de Rothschild avait pour la première fois aperçu Marie, était l'épilogue d'une aventure assez amusante.

La comédienne avait vu arriver chez elle une pauvre femme en grand deuil, traînant un petit garçon, son fils, aussi chétif qu'elle était énorme ; on se demandait par quelle bizarrerie de la nature cette puissante personne avait enfanté ce pâle rejeton. C'était le produit de l'union libre d'un journaliste au nom pastoral, Nérée Desarbres, avec Thaïs Petit. Secrétaire général de l'Opéra, Nérée avait fait dans les journaux une guerre de coups d'épingle à son directeur, M. Emile

Perrin. Il avait de l'esprit, une verve assez cruelle ; il eut les rieurs pour lui. La mort le surprit, laissant une femme et un enfant dans la misère. La femme avait été adressée à Marie par madame Gisette Desgranges, devenue madame Adolphe d'Ennery, morte récemment.

Il ne fut pas difficile d'attendrir la jeune femme sur cette infortune. Après réflexion, elle alla trouver Villemessant, qui avait eu Nérée pour collaborateur. Il fut ému, et mit son journal à la disposition de Marie : elle organisa au Vaudeville une matinée de bienfaisance dont le programme fut ainsi donné dans le *Figaro* :

« *12 février 1873.* — La représentation annoncée au bénéfice d'un orphelin, le fils de Nérée Desarbres, aura lieu au Vaudeville. Cette représentation sera une des plus brillantes de la saison, grâce au concours d'un grand nombre d'artistes éminents qui ont voulu coopérer à cette œuvre, entourée de tant de sympathies. Le bureau de location est assiégé ; cet empressement s'explique par la

composition du spectacle, dont voici les principaux éléments :

» *Le Passant*, joué par mademoiselle Marie Colombier et mademoiselle Sarah Bernhardt ; *le Post-Scriptum*, par madame Arnould-Plessis et M. Bressant, de la Comédie Française ; *le Fils de Famille*, par Lafontaine, Lesueur et Berton, madame Mélanie, et les autres rôles par la troupe du Gymnase. — Poésies par Coquelin aîné.

» Un concert instrumental et vocal, par les artistes de l'Opéra, de l'Opéra-Comique, des théâtres de genre, etc., etc. »

Plusieurs fois, Marie s'était rencontrée avec M. Perrin, qui avait toujours été fort aimable. Elle alla le voir avec Thaïs Petit, qui refusa d'entrer et l'attendit à la porte. Quand la jeune femme lui demanda l'autorisation de laisser jouer les artistes de la Comédie, sa physionomie changea tout à coup et devint presque hostile. Puis, il lui dit :

— J'ai contracté une dette envers vous en vous priant d'organiser, avec mademoiselle Beaugrand, une quête au profit des enfants

du corps de ballet de l'Opéra, dont j'étais encore le directeur. Je la paie aujourd'hui : je vous accorde l'autorisation que vous demandez.

Il se leva, indiquant à la jeune femme qu'elle pouvait se retirer. Elle sortit toute déconcertée, ne comprenant rien à ce changement d'attitude. En s'installant dans la voiture à côté de madame Petit, elle eut le mot de l'énigme. Celle-ci lui demanda anxieusement si elle avait réussi. Marie lui répondit qu'elle avait l'autorisation. Alors, dans une explosion de joie, elle lui dit ses craintes, son angoisse, à cause de ce passé dont elle ne lui avait point parlé, craignant de décourager son zèle.

C'était donc après la représentation organisée par Marie pour cette pauvre femme que M. de Rothschild, s'étant attardé sur le boulevard à regarder sortir la foule, avait aperçu la comédienne, et avait conçu pour elle un de ces caprices de milliardaire qui n'attendent pas plus que ceux des rois.

Un soir, avec une bande d'amis et d'amies, Marie était allée à la foire de Neuilly. Le groupe rencontra un autre groupe de jeunes

gens; on fusionna, et tous de partir, riant et se tenant par la main, à l'escalade des baraques foraines, à l'assaut des ménageries Pezon, des jeux de massacre, des chevaux de bois, etc. Le hasard avait donné à Marie comme cavalier Arthur Rostand; il lui dit que le lendemain il partait en voyage. « Je vais en Bohême, déclara-t-il. — Veinard, dit Marie. — Une veine que vous pouvez partatager, si le cœur vous en dit. Je suis libre, vous aussi; eh bien, unissons nos deux libertés en camaraderie, et venez à Marienbad. »

On partit sur ce dada, chevauchant à belles foulées. Après la foire de Neuilly, toute la bande s'en vint souper au Café de la Paix. Rostand reconduisit Marie chez elle, rue Auber. En la quittant, il lui dit : « A demain. Je compte sur vous; je fais retenir le compartiment. Un mot vous donnera toutes les indications. Je vous enverrai un omnibus pour les bagages, une voiture pour vous. » Marie, toujours riant, répondait : « Bien, c'est entendu. »

Mais il paraît que le ton manquait de conviction, car Rostand crut devoir insister :

« Maintenant que vous m'avez donné cette espérance, j'espère que vous n'allez pas me lâcher. Quel coup pour la fanfare !... Que risquez-vous ? Nous ferons un joli voyage. Le pays de Bohême est tout aussi amusant que celui de Murger. Allons, ne vous dédites pas, vous me rendriez trop malheureux. »

Montée chez elle, Marie, fatiguée d'avoir piétiné toute la soirée, se jeta sur son lit où elle s'endormit du sommeil des justes. Elle fut réveillée par un mot de Rostand ; il lui donnait les indications annoncées ; pour couper le voyage, on s'arrêterait quarante-huit heures à Vienne. Alors, c'était sérieux. Au fait, pourquoi pas ? rien ne la retenait ; le théâtre allait fermer ses portes, elle avait près de trois mois de congé. Bah ! vogue la fantaisie !

Et elle donna ordre de faire les malles. Elle s'habilla à la hâte, alla faire les emplettes nécessaires pour le départ improvisé.

Quand on arriva à Marienbad, Rostand dit à Marie :

— Si vous voulez, pour simplifier la situation, nous serons M. et madame Rostand.

La Bohême évoque pour les imaginations un peu littéraires le souvenir des romans fantastiques de George Sand; *Consuelo* et *la Comtesse de Rudolstadt*, tout un pittoresque de forêts sévères, de rochers d'Opéra sur lesquels s'érigent les châteaux-forts aux tourelles dentelées, aux flèches en aiguille déchirant un ciel de brume. On songe aux souterrains extraordinaires qui vont des oubliettes du manoir à travers les ténèbres redoutables, à des profondeurs infinies, et que peuplent les spectres fanatiques des hussites, des taborites, de tous ces mystiques sanglants qui s'y réfugièrent, quand ils renoncèrent à défendre par les armes la religion égalitaire qui devança de plusieurs siècles le socialisme en revendiquant pour les pauvres le bien des riches, et le privilège de communier comme les prêtres sous les deux espèces, à la table du Seigneur. Un grand souffle de poésie passe sur le pays tchèque et tous ses paysages aux verdures opaques frémissent dans une atmosphère de légende.

Telle est la Bohême, à travers nos imaginations et nos rêves. C'est en réalité, main

tenant, en beaucoup d'endroits, un vaste sanatorium où viennent se traiter des malades, que leurs maladies rendent souvent un peu ridicules, et qui promènent leurs difformités à travers ces champs héroïques du roman et de l'histoire. On soigne à Marienbad, par des procédés identiques, les pauvres gens que l'éléphantiasis envahit et boursoufle de son horrible œdème, et ceux que l'étisie a émaciés et rendus impalpables, chimériques comme des ombres. On y voit aussi ceux qui n'ont qu'à maintenir dans ses justes limites un heureux embonpoint, et même ceux qui n'ont rien à soigner du tout.

A l'époque où Rostand et Marie le visitèrent, Marienbad était en création, connu surtout des Allemands. Cependant, le roi de Portugal y promenait son ménage morganatique ; il venait d'épouser une chanteuse. La formalité conjugale est en pareil cas une satisfaction d'orgueilleuse moralité, qui n'a d'importance que pour les enfants, à qui elle donne un semblant de légitimité : l'union libre serait plus simple et plus digne, mais la mode allemande en décide autrement, et l'hypocrisie y

trouve son compte. On a, sous le nom d'épouse, une maîtresse légitime : c'est insulter à la fois le mariage, en le faisant servir à une combinaison toute sensuelle, et l'amour ou le caprice, en le dissimulant sous une fiction légale, comme une chose honteuse. Mais la pruderie germaine est satisfaite ; il n'y a qu'un mensonge de plus.

Le docteur Schindeler, à Marienbad, était le grand pontife et le grand maître ; il présidait aux douches, aux bains de boue, qu'il avait inventés avant l'Alsacien Kneipp, à la graduation des verres d'eau à boire, aux excursions à travers une admirable forêt de sapins où tout était aménagé pour que la promenade fût un plaisir sans fatigue. Tous les cent pas, on trouvait des bancs. Et sans se cacher le moins du monde, des kiosques offraient aux malades leur hospitalité si appréciée ; ils s'y trouvaient dos à dos, séparés seulement par une mince cloison de sapin : on voit d'ici le spectacle. Armand Silvestre, qui célébra l'épanouissement triomphal de la chair en son impudeur magnifique, en eût été ravi. D'autant plus qu'elle présen-

tait chez les habituées de Marienbad une opulence particulière.

Rostand, à vingt-six ans, était très fort. Marie était mince, sans maigreur ; son docteur lui faisait faire de la médecine préventive. Désirant cependant, pour l'honneur du pays, la rendre impalpable, il désespérait d'y arriver. Un jour qu'il formulait ses doléances, Marie lui dit :

— Mais, je suis en conscience votre ordonnance, docteur ; ce n'est pas de ma faute si la cure ne se produit pas.

— Comment voulez-vous maigrir, madame ? Vous riez toujours ! Je ne vous rencontre jamais que le rire aux lèvres. Ce n'est pas le moyen de maigrir.

— Eh bien, docteur, j'ai du mérite, car le pays est beau mais bien embêtant. Il me faut une fameuse réserve de bonne humeur pour la semer le long de vos routes, dans vos bois de sapins qui ressemblent à un grand cimetière... Dites-moi un peu, docteur, pourquoi rire fait engraisser ?

— Mais vous subissez le jeu des poumons. Regardez les chanteurs, les chanteuses, qui

sont forcés, pour l'émission de la voix, d'emmagasiner, en respirant, une grande quantité d'air : l'épigastre se développe rapidement chez eux. Eh bien, rire, c'est la même chose.

— Alors les gens gais deviennent gras. Eh bien, docteur, vive un agréable embonpoint, s'il est l'enseigne de la belle humeur !

On revint à Paris bons amis, se promettant de continuer l'intimité de Marienbad. Rostand, banquier et homme pratique, avait fini par amener Marie à faire l'examen de sa situation, et à tâcher de connaître le chiffre de ses dettes. Mais il y avait souvent des surprises. Les dettes avec les frais et les intérêts s'élevaient au double de ce qu'elle supposait... et puis on oublie ces choses-là si facilement !

Désirant s'attacher la jeune femme par une communauté d'existence plus complète et se mettre ainsi à l'abri d'une rupture « irréfléchie », Rostand lui proposa de déménager, de prendre un petit hôtel, ce qui lui permettrait d'avoir sa mère et sa sœur près d'elle. L'hôtel serait au nom du banquier,

provisoirement, jusqu'à ce que la situation s'éclaircît, et qu'on se fût arrangé avec les créanciers. Avoir sa mère, surtout sa sœur auprès d'elle !... Marie ferma volontairement les yeux sur la dépendance où elle allait se mettre ; elle ne voulut voir dans cette combinaison que la possibilité de partager enfin son luxe avec les siens. Elle accepta avec joie, et l'on s'occupa aussitôt du déménagement.

De Chilly, co-directeur de l'Odéon, était mort. Duquesnel restait seul pour diriger le second Théâtre-Français. Il s'en acquittait avec le goût littéraire le plus délicat ; il avait à la fois le souci de découvrir de nouveaux auteurs, de faire progresser la production dramatique, et de maintenir l'éclat du répertoire en le remettant à la scène avec les traditions originales. Il remplissait ainsi le double devoir qui incombe au directeur d'un théâtre qui est tout ensemble un théâtre d'innovation et d'initiative, et une sorte de conservatoire de la perfection classique.

Le Mariage de Figaro n'avait pas été donné depuis plus de dix ans ; il le remonta

avec la curieuse distribution que voici dans son ensemble :

« *29 décembre 1873.* — Almaviva, Brindeau ; Figaro, Porel ; Antonio, Georges Richard, (l'auteur de *Nos enfants*) ; Bridoison, M. Noël Martin ; Bartholo, Clerh ; Bazile, Richard ; Doublemain, Fréville ; Chérubin, Léonid Leblanc ; la comtesse, Marie Colombier ; Suzanne, E. Broizat ; Fanchette, Blanche Baretta ; Marceline, Masson. Divertissement : Laure Fonta, MM. Raymond, de l'Opéra ; entre le troisième et le quatrième acte, intermède musical. »

Un jour, François Coppée, qu'elle avait revu de loin en loin, au foyer du théâtre, à l'orchestre, parmi les spectateurs, vint annoncer à Marie la visite de la comtesse de Reneville, dame d'honneur de l'impératrice du Brésil. Le ménage impérial qui se trouvait à Paris, et qui était descendu au Grand-Hôtel, était désireux d'entendre *le Passant* ; on priait Marie de venir le jouer. La pièce appartenait au répertoire de l'Odéon ; Sarah Bernhardt, engagée au Théâtre-Français,

avait été remplacée dans son rôle de Zanetto par une jeune débutante.

Le Passant a besoin du cadre ; il faut le clair de lune, le grand escalier de marbre, et dans le lointain le palais de Silvia, tout le décor de fraîcheur, de mystère et de songe, pour que la délicate et fluide poésie de ses vers se dégage à la récitation. Remplacer par un salon du Grand-Hôtel ce rêve blanc, traversé de bleus frissons, l'illusion magique risquait d'y sombrer tout entière. Sur l'avis de Marie, on décida que la représentation aurait lieu à l'Odéon ; l'empereur, l'impératrice et leur suite occuperaient les avant-scènes. Le spectacle comprenait en outre *Tartufe*, avec Marie Colombier dans le rôle d'Elmire ; ce fut elle, naturellement, qui joua Silvia du *Passant*. L'empereur du Brésil donna à l'artiste une décoration pour son directeur. La boutonnière de Duquesnel restait vierge ; un jour que Marie lui en avait montré son étonnement, il avait spirituellement répondu :

— J'attends la brochette.

Ce louable souci d'un bon ensemble que

Duquesnel apportait à l'exécution des pièces lui fit commettre une petite injustice envers Marie. Un rôle qui n'était pas de son emploi lui fut distribué dans une pièce que Narey, l'auteur, lui adressa avec mille excuses. On lui demanda de le répéter par complaisance : on allait chercher une autre interprète. En fin de compte, on l'obligea à le jouer, sous prétexte qu'elle l'avait répété.

Le procédé la vexa : elle jura ses grands dieux de s'en aller à la fin de son engagement, qui expirait dans un mois. Sa rancune persista. Le soir du dernier jour, voyant que l'affiche du lendemain portait son nom dans la distribution des *Femmes savantes* et dans celle du *Mariage de Figaro*, où elle avait à jouer la Comtesse, elle fit annoncer à son directeur qu'il n'avait pas à compter sur elle. Elle était libre ce soir même : elle ne paraîtrait plus à l'Odéon.

Duquesnel croyait son dépit calmé. Il vint lui dire que ce n'était pas sérieux, qu'elle ne pouvait songer à partir en pleine saison : elle était de tout le répertoire. Avec l'entêtement des faibles, elle s'obstina. Ne pouvant

rien obtenir, il lui dépêcha les camarades. A cette époque, on était très unis à l'Odéon : la camaraderie avait des allures affectueuses, amicales. Cependant, en cette circonstance, elle échoua. Marie n'en voulut pas démordre, et elle quitta l'Odéon le cœur gros. Duquesnel devinait ses regrets ; il ne renonçait pas à la faire revenir sur sa décision. Il lui en fournissait l'occasion en réclamant son concours pour des représentations comme celle qui eut lieu le 3 avril 1873, au bénéfice des amputés de la guerre, et dont le *Figaro* rendit compte en ces termes :

« Une quête a été faite dans la salle. Les quêteuses étaient les artistes de l'Odéon, renforcées par mesdames Reichenberg, Arnould-Plessis et Marie Colombier. Cette dernière, quoique n'appartenant plus à l'Odéon, n'a pas voulu refuser de concourir à une bonne œuvre. Mademoiselle Colombier était du reste digne de quêter pour les amputés. N'était-elle pas, pendant le siège, attachée à une ambulance militaire, et son dévouement, pendant cette triste époque, n'a-t-il pas été récompensé par une médaille de bronze ? »

Puis, en juin 1873 :

« Dans une représentation à ce même théâtre, au bénéfice de la caisse de secours des auteurs dramatiques, on donnait la première du *Vertige*, pièce en un acte de Porto-Riche. On y jouait aussi *le Bois*, de Glatigny, qui n'avait pas paru sur l'affiche depuis près de deux ans. Pierre Berton joua le rôle du satyre Mnazile, qu'il avait créé, et Marie Colombier le rôle de la nymphe, un de ses grands succès à l'Odéon. »

Chaque fois Duquesnel, aimable et bienveillant, demandait à Marie : « Eh bien, nous restez-vous ? » Invariablement elle refusait.

Et elle l'adorait ce théâtre ! Ses études, son goût littéraire, tout l'y attirait ; tout lui en donnait le regret. Elle savait quelle folie elle faisait et qu'elle compromettait sa carrière Et malgré tout, elle demeurait dans un entêtement invincible. A la fin, le directeur se lassa.

Marie avait double charge, à présent que sa mère et sa sœur habitaient avec elle. Il ne lui était plus possible de risquer une rup-

ture, elle ne pouvait leur faire subir l'éventualité d'une situation nouvelle.

Rostand trouvait l'Odéon bien loin, et sa maîtresse bien absorbée par le théâtre qui la prenait le jour pour les répétitions, le soir pour les représentations : il ne pouvait ni déjeuner, ni dîner avec elle. Naturellement il l'influençait et son désir de l'avoir plus complètement à lui fit qu'il détourna Marie de se raccommoder avec la direction. Il était trop heureux de la voir quitter un théâtre qui lui laissait si peu de temps pour la vie commune.

Il avait une singulière façon d'envisager la carrière dramatique. Quand on demandait à Marie d'aller jouer dans un salon où il n'avait pas accès, il lui disait : « On vous donne cinq cents francs, n'est-ce pas ? Eh bien, je vous en donne mille pour refuser. »

Elle avait beau lui expliquer que ce n'était pas la même chose, que l'argent ne compensait pas le succès : sa jalousie autoritaire ne voulait rien entendre. Pour éviter des scènes, elle cédait.

Le désir de ne pas mécontenter Rostand

n'était pas le seul motif qui éloignait Marie de l'Odéon. Quel que fût son succès, ses appointements étaient peu de chose à côté des grands frais que nécessitaient les toilettes. La direction ne fournissait des costumes neufs que pour les pièces nouvelles, ou celles qu'on remontait à nouveau ; mais, pour le répertoire courant, il fallait se contenter des costumes du magasin ayant servi à plusieurs générations de comédiennes. Marie ne s'y résignait pas. La fin de l'année se solda par quarante-cinq mille francs de toilettes. Décidément les ailes de la fantaisie théâtrale coûtaient trop cher.

La direction de l'Ambigu était aux mains d'un aimable homme, M. Moreau-Sainty. Rencontrant un jour Marie, il lui demanda : « Voulez-vous jouer à l'Ambigu ? — Avez-vous une pièce, un rôle à me faire jouer ? — La pièce ! apportez-la-moi ; du moment qu'il y aura un rôle pour vous, je l'accepte. »

Charmée de tant de gracieuseté, elle répondit : « Eh bien, je vais chercher. »

Le soir, chez elle, à dîner, elle contait son embarras à Saint-Victor, qui était placé à sa gauche. Il se pencha vers elle, et lui dési-

gnant Arsène Houssaye : « Dites-lui de vous faire votre pièce. — Moi, un Parisien des Champs-Élysées, faire une pièce presque pour le boulevard du Crime ? Vous n'y pensez pas.
— Mais si, j'y pense, répond Saint-Victor. Tenez, je vais vous indiquer le sujet : *Mademoiselle trente-six vertus* dont vous venez de faire une réimpression. Il y a des situations poignantes, des caractères originaux, un drame tout tracé. »

Marie insista. Un drame d'Arsène Houssaye, c'était le clou rêvé ! Il fut convenu que, le lendemain, Houssaye lui enverrait le roman ; elle le lirait et lui dirait si le rôle de Lucile lui convenait. Elle lut. Le personnage était antipathique, mais intéressant ; il la séduisait. Houssaye se mit au travail. Un mois après, la pièce entrait en répétitions.

Hâtivement faite, presque bâclée, lue partiellement, elle démontra, sitôt mise à l'étude, que le développement psychologique des caractères pouvait être une cause suffisante de succès pour un roman, mais que le théâtre offrait des difficultés imprévues et demandait d'autres qualités. Les personnages entraient

et sortaient sans raison, ou bien on les oubliait dans un coin de la scène, ne sachant qu'en faire, et ils entendaient ainsi ce qu'ils devaient ignorer. La figuration était recrutée dans le monde aimable : Houssaye envoyait à l'Ambigu toutes les belles qu'il rencontrait. Ces petits rôles, n'étant pas payés, voulaient bénéficier du moins de la lorgnette, et tous envahissaient le premier plan.

Il y en avait une qui dépassait de la tête tous les hommes. Brindeau, qui était cependant d'une belle venue, paraissait un garçonnet à côté d'elle ; d'instinct elle se baissait en passant sous les portes ; ce grenadier s'appelait Méry Laurent, celle-là même qui se vantait d'être une des dernières amies du poète Mallarmé et à qui il envoyait des lettres dont l'adresse était en vers. Quand elle entrait en scène, on ne pouvait s'empêcher de rire. C'était si drôle ce corps immense, terminé par une toute petite tête d'oiseau, et qui semblait une falote silhouette d'échassier. Elle avait si bonne opinion d'elle-même qu'en voyant les autres rire, elle ne soupçonnait nulle moquerie, et sou-

riait agréablement, regardant tout le monde avec un air étonné et montrant ses dents qu'elle savait jolies.

Ce fut bien autre chose, quand Houssaye amena mademoiselle Henriette Drouard, fluette, mince, toute petite. L'effet de cette opposition fut irrésistible; on se mit à pouffer, et Houssaye, qui cependant était aimable et bon, se décida à congédier le grenadier.

On arriva à la première après bien des péripéties, et dans un énervement qui gagnait tout le monde, même Houssaye le flegmatique.

Ah! cette première! Le Tout-Paris qui y assistait se rappelait encore le drame comique qui venait d'avoir pour théâtre le boudoir de Cora Pearl. Duval le boucher, surnommé duc de Bouillon, avait été pendant quelque temps l'intime de la courtisane. Elle lui avait signifié son congé; désespéré, il s'était tiré un coup de pistolet chez elle; lui-même parlait maintenant avec gaieté de cette catastrophe manquée :

— Quand on se donne le ridicule de vou-

loir se tuer, on ne se rate pas, disait-il en riant.

Cora, voyant le tapis et les meubles éclaboussés de sang, se serait écriée :

— Imbécile ! Il ne pouvait donc pas faire cela chez lui ! il avait bien besoin de venir salir mes tapis !

Mademoiselle trente-six vertus avait paru en roman, plusieurs années avant l'incident ; mais le public voulait voir dans la pièce des allusions à cette actualité. La simplification nécessitée par l'adaptation scénique ne laissait subsister que les situations identiques, en éliminant toute la psychologie du livre : une courtisane, ruinant un bon jeune homme et le renvoyant quand il n'a plus rien ; le bon jeune homme, désespéré, se brûlant le peu de cervelle qui lui reste. La salle faisait un sort comique aux situations les plus poignantes, d'autant qu'on se montrait Duval guéri moralement aussi bien que physiquement, provoquant les lazzis, interpellant le public ami avec cet esprit gavroche qu'il a adopté et se blaguant le premier lui-même. Cet esprit-là faisait parfois enrager

Cora, lorsque, dînant chez elle avec des princes et des seigneurs d'importance, il s'écriait : « Elle est bonne cette selle d'agneau. Oh ! c'est que je l'ai choisie et préparée moi-même. » Le nez de Cora s'allongeait, mais ces sorties mettaient en joie Caroline Letessier, dont le père nourricier était un brave homme nommé Graindorge, ancien boucher et ami du père de Duval. Celui-ci était boucher à Poissy, où se tenaient les grands marchés de bestiaux. Ce fut lui qui contribua à faire décréter la liberté de la boucherie, c'est-à-dire le droit de vendre à n'importe quel prix. Ses confrères, se prétendant lésés dans leurs intérêts par cette mesure, le conspuèrent, et, s'étant ligués, résolurent de lui faire un mauvais parti. Ils l'avaient saisi et lui avaient déjà passé la corde au cou, quand Zidler, celui qui fonda l'Hippodrome avec les frères Berthier, et plus tard l'Olympia et le Moulin-Rouge, s'interposa et, jouant des poings et des coudes, parvint à défaire le nœud coulant qui l'étranglait, et ensuite à le dégager. Ainsi fut sauvé le futur fondateur des Bouillons Duval.

Les avant-scènes et l'orchestre étaient mis en gaieté par l'exhibition des demoiselles très en vedette qui occupaient les planches ; mais la gaieté ne connut plus de bornes à l'apparition de mademoiselle Drouard. Voici ce qu'Auguste Vitu, l'éminent critique, en disait dans son compte rendu :

« Mademoiselle Drouard, chargée du rôle très épisodique de la *Décavée*, s'y est taillé un succès qui comptera dans sa carrière d'artiste. Je veux dire que sa couturière le lui a taillé, en l'habillant d'une robe à queue qui a produit sur le public des places supérieures, peu familiarisé avec les merveilles du chic, une impression profonde, et voisine de la stupéfaction. Cinq minutes après que mademoiselle Drouard eut quitté la scène, la queue de sa robe y frétillait encore. Enfin des mains officieuses se sont discrètement emparées de cet appendice embarrassant, et sont parvenues à le réintégrer dans les couloirs préalablement évacués.

» Les acteurs ont fait de leur mieux. Mademoiselle Marie Colombier a lutté, avec un courage qui ne s'est pas un instant démenti,

contre la tempête qui s'adressait précisément au rôle odieux dont elle était chargée.

» Si elle avait faibli un seul instant, c'en était fait de la pièce. »

Unanimement la presse fut élogieuse pour Marie. Beaucoup prétendaient qu'elle avait sauvé la pièce.

L'amour-propre de l'auteur fut blessé des éloges accordés à son interprète. Sa pièce avait donc besoin d'être sauvée ? Cela le disposait mal à donner satisfaction à Marie contre mademoiselle Drouard, qui n'avait rien trouvé de mieux que de faire un effet comique de retroussage de jupe dans une scène dramatique, où elle coupait ainsi le seul effet de sympathie que Marie pouvait obtenir en un rôle odieux.

Les ciseaux de la couturière avaient, il est vrai, retranché de moitié l'exagération de cette robe; l'invention de mademoiselle Drouard n'en nuisait pas moins au final de l'acte sur lequel avait compté l'artiste. Marie protesta auprès de l'auteur, mais vainement : l'amitié dévouée de Houssaye fut mise en

échec par la taquinerie d'une mauvaise camarade.

Le 26 décembre 1873 eut lieu la première de *Monsieur Alphonse*. Le rôle de Raymonde fut joué par mademoiselle Pierson, mais il avait été primitivement destiné à Aimée Desclée, qui avait même commencé à le répéter.

Il semble que tous nos vœux les plus nobles et les plus légitimes soient justement ceux qui aient le plus de chance d'être trahis par la destinée. Desclée l'expérimenta d'une façon cruelle. Le moment paraissait venu où l'ambition de toute sa vie devait pleinement se réaliser; elle allait pouvoir subsister uniquement de son labeur artistique; et, s'appuyant sur le grand succès qu'elle avait le droit d'escompter à l'avance, elle établirait son existence selon son idéal de dignité et d'indépendance fière. Déjà souffrante de la maladie qui devait l'emporter, elle ne recula pas devant l'imprudence dernière qui lui fut fatale. Elle avait contracté, malgré sa santé déplorable, un engagement pour Londres, qui lui garantissait mille francs par repré-

sentation pour trente représentations assurées.

Au Gymnase, ses appointements soldaient tout juste ses toilettes; elle avait accepté ce traité comme une aubaine : elle voulut le remplir coûte que coûte. Cependant, une tumeur fibreuse s'était déclarée : l'opération était urgente.

Quand elle revint de Londres, il était trop tard : les fibrones étaient devenus cancéreux. Péan déclara que l'opération ne pouvait plus être pratiquée.

Alors commença pour la malheureuse artiste le martyre le plus atroce. Encore tout agitée des ambitions et des espérances que la création de la pièce de Dumas avait fait surgir en elle, il lui fallut garder la chambre, et bientôt le lit. Le mal hideux l'envahissait, la mort prenait possession peu à peu de sa chair torturée. Elle était couchée, le buste horizontalement étendu, les jambes soutenues par des piles d'oreillers, dans une position presque ridicule. Et elle avait l'âme toute vibrante de la fièvre sublime de son art; elle ne songeait qu'aux enivrements de la

scène, au travail, à la lutte, aux bravos qui consacrent la victoire, dans l'incomparable minute où l'on sent affluer vers soi le courant immense d'enthousiasme émané de la salle tout entière.

Et elle se disait que ce triomphe serait pour une autre.

En sortant de la répétition, mademoiselle Pierson venait la voir, des fleurs à la main. Belle, rayonnante de charme, elle s'approchait de ce lit de torture. Elle avait beau être une comédienne habile, elle ne pouvait pas cacher la joie orgueilleuse que respirait toute sa personne, dans la certitude d'une victoire qui serait la plus enivrante de toute sa vie de théâtre. Son élégance incomparable humiliait la pauvre Desclée, si simple, si modeste hors de la scène. Et, raffinement de cruauté atroce dans son inconscience, Dumas venait avec elle. Il accompagnait son interprète! n'était-ce pas tout naturel? Son interprète. C'était elle, l'interprète de Dumas, pour qui la pauvre Desclée avait éprouvé la plus pure adoration de sa vie, pour qui elle avait consenti à affronter de nouveau le terrible public

parisien ! C'était elle, avec son charme redoutable, cette allure souple et sinueuse qui était un poème de grâce ! C'était elle, enfin, la grande coquette triomphante qui souriait devant la martyre avec l'implacable splendeur de sa beauté et de sa joie !

Quand la gerbe de lilas avait glissé de ses belles mains sur la couverture, il semblait à Desclée qu'il y avait une terrible ironie dans cet hommage, dans ces fleurs inclinées vers elle, en offrande, par sa rivale. Cette parure d'un triomphe qui devait être le sien avait l'air d'être apportée ainsi pour sa sépulture.

Quand elle se trouvait seule, elle mordait ses draps, et, ravalant ses sanglots, elle s'écriait :

— Je ne suis pas encore morte ! Qu'elle attende !...

A *Monsieur Alphonse* se rattache encore un souvenir.

Au commencement de janvier 1872, une des meilleures amies de Marie, une des plus assidues de sa maison, la créatrice des *Beaux Messieurs de Bois-Doré*, du *Roman d'un jeune homme pauvre*, Jane Essler, partit en

tournée, pour jouer la superbe pièce de Dumas avec une troupe qui devait parcourir le Nord, en particulier l'Alsace-Lorraine. Elle désirait des recommandations pour les villes qu'elle allait traverser, afin de trouver un public tout prévenu d'avance en sa faveur. Marie lui fît avoir, entre autres, une lettre pour Kœchlin, l'oncle de Thierri, qui habitait encore Mulhouse. Ce fut l'origine d'une liaison qui devait amener Kœchlin à Paris, où il devint maire du neuvième arrondissement. Il démissionna plus tard, se séparant d'avec une femme belle et charmante, dont il avait deux adorables filles, pour vivre tout à fait avec Jane Essler, bien plus âgée que lui, mais qui avait gardé un charme et un pouvoir de séduction extrêmes. Jane Essler n'avait jamais été jolie, elle n'était plus jeune ; elle n'en fut pas moins adorée jusqu'à sa mort.

Quand il eut démissionné, M. Kœchlin entreprit avec elle de grands voyages, non point la banale excursion aux lagunes de Venise, aux vallons de l'Engadine ou aux lacs d'Ecosse, que s'offrent les amants bourgeois, mais

ces traversées merveilleuses qui donnent à l'amour la joie infinie de changer de ciel, d'hémisphère et pour ainsi dire de monde tout en demeurant délicieusement le même. Ils visitèrent ainsi la Chine, le Japon, la Laponie, accomplissant le rêve de Vigny dans son immortelle *Maison du Berger* : parcourir le décor changeant de l'univers sans sortir d'une félicité amoureuse immuable et commune.

Fût-ce la lassitude des sensations trop fortes et trop neuves, la fatigue des horizons et des climats toujours nouveaux, « l'usure » des nerfs par tant de pérégrinations à travers des mondes inconnus ? Jane Essler, au retour, se sentit atteinte d'un mal mystérieux : elle se fixa à Antibes avec son amant, et y vécut ses dernières années sous la caresse éternelle de ce soleil du Midi, qui flatte et endort la souffrance. Se sachant condamnée, elle éprouvait néanmoins une douceur infinie de cet amour qui l'environnait, suave comme la vie à laquelle elle disait adieu, fort comme la mort qui allait la prendre. Elle se résignait à sa fin ; c'était encore si doux de mourir, quand on mourait ainsi, aimée de plus en

plus, jusqu'à la dernière heure. A mesure que déclinait la lueur pâlissante de son existence, le flambeau précieux de cette tendresse semblait redoubler d'ardeur. Emaciée et spiritualisée par la maladie, elle finit par n'être plus qu'une frêle chose légère, une ombre qui flottait dans de grands vêtements blancs et que son ami prenait sans en sentir le poids, dans ses bras puissants, pour la porter vers le mobile rayon de l'astre sauveur.

Enfin Jane Essler, qui avait si souvent joué le rôle de Mimi, mourut comme la pâle et fantasque fille de Murger, de cette mort impitoyable qui prend à la gorge les frêles héroïnes de bohême.

Elle légua sa fortune à son ami : quelques centaines de mille francs, qu'il ne voulut pas lui faire l'injure de refuser, faisant passer avant les scrupules mondains sa piété envers la morte, et lui-même mourut quelque temps après cette femme qui était pour lui la femme.

CHAPITRE III

Trois directeurs pour un opéra. — La littérature du baron de Reinach. — Veine et déveine. — Un financier qui refuse de jouer les pitres. — *Verba volant.*

La sœur de Marie achevait son éducation chorégraphique dans la classe particulière de son professeur, Madame Dominique. On pensait la faire engager à l'Opéra et on espérait des débuts brillants. Marie pria M. Halanzier, directeur de l'Académie de musique, de venir la voir : un jour fut pris pour l'audition.

Sur ces entrefaites, la comédienne reçut une lettre d'Arsène Houssaye, avec qui elle était en froid depuis *Mademoiselle trente-six Vertus*. Marie prétendait qu'il y en avait une trente-septième que ne comptait pas l'auteur : avoir joué sa pièce.

« Si Rostand fait pour moi ce qu'il fait pour Halanzier, ta sœur est mon étoile, et je lui donne des étoiles d'or.

» A. Houssaye. »

Voilà ce que lui écrivait l'ancien administrateur de la Comédie Française. Elle répondit tout de suite en priant Houssaye de venir lui parler.

Il lui expliqua ce qu'il désirait : il fallait un nouveau crédit de dix millions pour l'achèvement du nouvel Opéra. Les chambres refusaient de le voter. Deux combinaisons de banque étaient en présence : l'une comprenant la Banque de Paris, et dirigée par Joubert, Bamberger, les Stern, soutenait l'ancien directeur qui ne demandait pas mieux que de reprendre les rêves abandonnés ; l'autre, que formait la maison Gay-Rostand, était favorable à Halanzier.

Celui-ci avait été ennuyé des attaques de la presse contre sa direction, inspirées, disait-on, par les amis de Perrin. On lui reprochait des excès d'ordre et d'économie, on prétendait qu'il allait lui-même baisser le gaz

dans les couloirs. Après tout, cela valait toujours mieux que de compromettre les finances de l'administration à force de prodigalité et d'imprévoyance, et d'épuiser ainsi la caisse de retraite des petits employés, comme le fit un autre administrateur, mort assez brusquement pour qu'on fît le silence sur sa mauvaise direction.

Excédé par la campagne malveillante des journaux, Halanzier jeta le manche après la cognée : il envoya sa démission au ministre. Il s'agissait de pourvoir à son remplacement. Toutes les sympathies allaient vers M. Emile Perrin, très diplomate et habile à se faire des partisans. Mais voilà, il n'y avait pas moyen d'accorder les deux combinaisons financières pour l'achèvement de cet Opéra qui allait s'éternisant. La banque juive, elle, en faisait une affaire de spéculation et montrait de grandes prétentions, tandis que la maison Gay-Rostand en faisait une affaire presque honorifique et de pur patriotisme. Malgré la faveur dont jouissait M. Perrin, il était difficile de lui donner la préférence, en présence de l'exigence du groupe financier qui le sou-

tenait : on craignait une interpellation à la Chambre.

Le ministre écrivit alors à Rostand de venir lui parler. Il lui proposa, puisque M. Halanzier avait démissionné, de soutenir la direction de M. Perrin. Le banquier ayant conté le fait à Marie, elle se souvint de son entrevue avec l'ex-directeur de l'Opéra, et de cette rancune toute italienne qui ne désarmait pas, même devant la mort et devant un orphelin ; elle en craignit l'effet pour sa sœur, qu'elle voulait faire engager à l'Opéra. Par contre, elle se rappelait la bonne grâce accueillante de M. Halanzier. Elle supplia Rostand de ne pas faire bénéficier M. Perrin de sa combinaison.

Rostand fit donc savoir au ministre que sa préférence pour M. Halanzier était exclusive. On en était là. Rostand partit à la chasse pour deux jours. Les journaux avaient annoncé la retraite de M. Halanzier; les ambitions s'étaient déclarées. Arsène Houssaye était allé chez le ministre poser sa candidature, et celui-ci lui avait répondu : « Décidez M. Rostand à reporter sur vous l'appui

financier dont il soutient M. Halanzier, et vous êtes directeur de l'Opéra. » Telle était la situation. L'amitié de Marie pour Arsène Houssaye lui fit accueillir avec enthousiasme la pensée de le voir directeur du théâtre où elle espérait faire débuter sa sœur.

Mais Rostand n'avait pas tout à fait oublié la petite querelle survenue entre l'auteur de *Mademoiselle trente-six Vertus* et son interprète : il l'avait faite sienne, et il n'avait pas les mêmes raisons d'excuse affectueuse que Marie. Celle-ci demanda vingt-quatre heures pour le ramener ; le soir même il rentrait de la chasse, Houssaye recevait une réponse le surlendemain.

Ces vingt-quatre heures furent funestes à la cause d'Arsène Houssaye. Le ministre, ne le voyant pas revenir, crut qu'il avait échoué dans sa démarche, et pour en finir, renvoya à Halanzier sa démission.

Quel ne fut pas l'étonnement de Rostand, venu chez Halanzier pour se dégager définitivement, lorsque ce dernier se jeta dans ses bras en lui disant avec effusion :

— Oh ! mon cher ami, combien je vous

suis reconnaissant ! Grâce à vous, à votre refus de vous entendre avec M. Perrin, je reste directeur de l'Opéra, le ministre vient de me renvoyer ma démission.

— Eh bien, moi, je venais vous dire que, si vous la mainteniez, j'avais refusé de marcher avec M. Perrin, mais je consentais...

— A marcher avec Houssaye ? interrompit Halanzier.

Il entrait chez le ministre comme j'en sortais, et il m'a dit qu'il était candidat.

Et voilà comment Houssaye ne fut pas directeur de l'Opéra, parce que Rostand avait été à la chasse. Ce fut sans doute tant pis pour l'art lyrique de la France.

La sœur de Marie passa audition devant M. Halanzier, qui l'engagea pour trois ans.

Après discussion, les Chambres se décidèrent à voter les fonds pour l'achèvement du nouvel Opéra. Cela réduisit à néant toutes les combinaisons financières, mais M. Halanzier resta directeur et bénéficia du grand escalier.

Le baron de Reinach, bien avant les histoires des chèques et du Panama, prenait sur les heures sacrées des opérations de Bourse le

temps de faire de la littérature. Il n'avait pas donné encore le ballet de *Sylvia*, avec Léo Delibes, où s'affirma le grand talent de Sangalli, qui révolutionna l'Opéra par son fameux tour de reins : de l'acrobatie, disait-on. De l'acrobatie, soit, mais combien gracieuse et féerique, quand la danseuse parcourait d'une envolée la grande scène de l'Opéra ! Que de fois on l'a imitée sans en donner l'illusion.

Reinach, amené à déjeuner chez Marie, par Rostand, demanda à lui lire une pièce en un acte; il était très désireux de lui voir jouer son héroïne. Après la lecture, elle lui servit de l'eau bénite de cour. Mais l'amateur, prenant les compliments à la lettre, la pria de jouer la pièce chez elle : il ne pouvait, disait-il, organiser de fête chez lui.

La comédienne se souvint des bruits qui couraient sur le caractère fantasque de la baronne, qui sortait quand elle avait du monde, ou descendait dîner quand on se levait de table; elle marchait dans la vie avec les allures les plus incohérentes.

Malgré son désir d'être agréable à l'ami de

Rostand, Marie refusa. C'était vraiment trop *nébuleux*. Chez l'auteur, on pouvait avoir un succès de politesse, mais elle ne voulait pas forcer la bonne grâce de ses amis.

Après la lecture, Reinach emmena Rostand et Marie à Saint-Cloud. Il venait d'y installer une distillerie de bière dans le genre de celles d'Allemagne, prompt à profiter du développement que prenaient les brasseries à Paris. Comme la bière perd à être transportée, il fit venir les meilleurs brasseurs d'Allemagne, pour la fabriquer sur place, en utilisant d'immenses souterrains qui dépendaient de l'orangerie de Saint-Cloud.

Dumoret, le bijoutier bien connu de la rue de la Paix, et dont la femme avait une maison de couture, était créancier de la comédienne pour une grosse somme : il avait pris une assurance sur la vie de sa débitrice. En apprenant qu'elle habitait un hôtel au nom du banquier Rostand, il ne voulut plus de la transaction qu'il avait acceptée, ni des délais accordés, il fit saisir le mobilier, les bijoux, les effets, se disant qu'on n'oserait pas

réclamer devant les tribunaux. Mais Rostand, révolté de ce qu'il considérait comme un acte de mauvaise foi, ne céda pas et donna ordre de faire le procès, dont le *Figaro* rendit compte. L'action du banquier qui revendiquait comme sien le mobilier de sa maîtresse, fut commentée désagréablement, à l'instigation du creancier déçu. Rostand était chef du portefeuille, et occupait une situation prépondérante dans la maison de banque de son père : l'article fit tapage dans le monde de la Bourse ; l'arrivée de Rostand fut saluée ce jour-là par toutes sortes de plaisanteries. Son père, furieux de tout ce bruit, qui compromettait la raison sociale, ne trouva rien de mieux que de l'envoyer faire un voyage en Egypte, où la maison avait des succursales.

Cela arrivait précisément l'avant-veille d'une grande fête annoncée chez Marie. Elle voulait la décommander, d'autant que la plupart des invitations avaient été faites par Rostand, dont elle ne connaissait pas tous les amis. Mais il la supplia de laisser les choses en l'état. Il partait pour donner satisfaction

aux siens ; l'orage apaisé, il serait de retour dans quelques semaines. Il chargeait son ami, Georges Paré, agent de change, d'assister Marie et de faire face aux réclamations.

Rostand était grand joueur, il avait fait de gros bénéfices. Il prétendait que la comédienne lui portait chance, et il l'avait associée à sa veine. Quel ne fut pas l'étonnement des siens, en constatant que loin d'entamer son capital, il l'avait accru !

Au début de leur intimité, Marie avait eu beau lui faire des observations quand il s'était substitué au prête-nom de l'appartement où elle habitait, rue Auber. Il s'était obstiné, la voulant sans doute sous sa dépendance. Cette liaison, acceptée sans grand enthousiasme par la comédienne, lui causa, par ses conséquences, un véritable chagrin. Elle promit à Rostand qu'elle ferait ce qu'il lui demandait.

La fête eut lieu, sans trop d'entrain on le conçoit. Le plus pénible pour Marie fut d'y participer comme comédienne. Elle joua avec le futur directeur Porel la scène de *Démo-*

crite de Regnard et une piécette inédite de Meilhac qui lui en avait donné la primeur. Il l'a reprise depuis en l'élargissant et en la développant, et elle a été interprétée par l'adorable comédienne Céline Chaumont.

Enfin la porte se referma sur le dernier des invités, et Marie resta seule, avec ses deux amies, Jane Essler et Cécile Lemaître, aujourd'hui mariée avec le comte de R... — Cécile était liée avec le baron de Vivier qui a reconnu son enfant. Un jour quelqu'un cherchait à faire douter le baron de sa paternité. Alors, se levant brusquement, il se planta devant le malveillant : « Eh bien, mon cher, dit-il, j'aime mieux faire du bien à l'enfant d'un autre, que de m'exposer à laisser le mien dans la misère. »

Ces deux amies avaient entouré la jeune femme, la réconfortant de leur affection, tâchant de la consoler, lui disant qu'après tout, il n'y avait pas de sa faute. Le lendemain, elle devait jouer avec mademoiselle Valentine Angelo et son camarade Porel chez M. Germain, le créateur et le directeur

du Crédit Lyonnais, *Comme elles sont toutes*, de Narey, qui avait été indirectement cause de son départ de l'Odéon. Très lié avec Alexandre Dumas, les mauvaises langues prétendaient qu'il avait collaboré avec son ami pour cette pièce. On donnait pour raison que c'était son unique succès.

Deux académiciens, Legouvé et Camille Doucet, avaient recommandé Marie à madame Germain, et pour la deuxième fois, elle jouait dans ce salon dont une maîtresse de maison, aimable et bienveillante pour les artistes, faisait les honneurs. Le programme comprenait les chœurs du Conservatoire et deux grands chanteurs, Fauré et madame Carvalho; la comédie finissait la soirée. Porel jouait à l'Odéon, mais comme la pièce se donnait en dernier lieu, on croyait qu'il aurait le temps d'arriver.

Depuis longtemps, le concert était fini. Madame Germain s'impatientait, elle avait du mal à retenir ses invités dans le salon, l'entr'acte se prolongeant indéfiniment. L'élément jeune surtout s'insurgeait : on lui avait promis un bal à la suite de la représen-

tation. La maîtresse de maison dit aux artistes de commencer quand même. Porel n'était que de la fin de la pièce, cela lui donnait encore un bon quart d'heure pour arriver. « Mais si le retard se prolonge et s'il manque son entrée ? — Oh ! tant pis, dit madame Germain, si on tarde, tout le monde aura déserté la salle. — Et puis, dit Marie, son rôle est très peu de chose, n'importe qui peut le jouer. » Et avisant M. Joubert, le banquier, elle lui mit la brochure dans les mains :

— Tenez, vous voyez, monsieur, à la fin de la scène, vous entrez, vous butez et vous vous étendez sur le parquet. Nous partons d'un grand éclat de rire, vous cherchez à vous relever d'une façon burlesque, nous éclatons de plus belle devant votre ahurissement. Et ce que vous devez dire, nous nous le partagerons en coupant la scène finale. Mais j'espère bien que la corvée vous sera évitée et que Porel sera arrivé à temps.

Tout à coup, Marie arrêta son boniment, devant la figure affolée du banquier, et pour tout de bon, partit d'un éclat de rire qui trouva écho dans l'assistance. Elle n'avait

pas regardé M. Joubert avant de lui faire une proposition aussi fantaisiste. Il avait une corpulence qui lui eût permis de jouer les financiers même au théâtre.

Voyez-vous sa bedaine s'effondrant sur le parquet ; toute la Banque en aurait bondi.

Au petit bonheur! Les trois coups furent frappés : juste à ce moment arrivait Porel. Un verglas épouvantable l'avait retardé, sa voiture avançant de trois tours de roues et reculant de deux.

La pièce, elle, au moins, marcha au gré de tous, et la séance finit par des applaudissements.

La sœur de Marie débuta à l'Opéra comme première danseuse dans un ballet en un acte, réglé exprès pour elle, et afin de donner plus d'éclat à ses débuts, on les fit coïncider avec la rentrée de Faure dans la *Favorite*. Quelque temps après, elle créa la Ribaude dans *Jeanne d'Arc*. Après quoi, M. Halanzier fit appeler Marie et lui dit :

— Votre sœur a un engagement de trois ans résiliable après la première année. Je ne le résilie pas. Mais comme elle n'a pas réalisé

mes espérances, je ne puis maintenir la progression d'appointements. Si vous voulez, elle restera aux mêmes conditions que la première année; je ne fais pas d'engagement, elle restera tant qu'elle voudra.

Marie rappela au directeur toutes les belles promesses qu'il lui avait faites. Celui-ci, après avoir silencieusement écouté, lui dit :

— Mais tout cela, l'ai-je écrit ?

— Ah! monsieur Halanzier! il me semblait que votre parole suffisait!

Et cet homme réputé honnête, ce directeur intègre, de répliquer :

— Eh bien, il fallait me le faire écrire! Vous, c'est votre grande préoccupation, vous pouvez vous le rappeler. Mais dès que vous êtes sortie de mon cabinet, une autre prend votre place, et ainsi de suite. Comment voulez-vous que je me souvienne? Quand j'ai dit cela, je le pensais. Mes impressions se sont effacées, j'ai oublié. Voyez-vous, il y a un vieux proverbe : Les paroles s'envolent, les écrits restent.

Telle est la psychologie des directeurs modernes, peints par eux-mêmes.

CHAPITRE IV

Le danger de parler haut en cabinet particulier. — Le théâtre mène à tout. — Un merle qui change de plumage. — Splendeur et misère d'une ex-demoiselle du Louvre. — L'amour est enfant de bohème. — Dèche princière.

Il y a trois moyens de prendre une femme : la persuasion, la ruse et la force. J'ai échoué avec les deux premiers, permettez-moi d'essayer du troisième.

— Je vous le permets, répondit Marie au comte de Viel-Castel, qui depuis quelque temps lui faisait une cour assidue. Viel-Castel, fils du célèbre journaliste, avait trente ans ; il était secrétaire aux affaires étrangères. Doué d'esprit et de faconde, mais d'aspect lourd et épais, il amusait, ne séduisait pas. Il

le disait lui-même, la persuasion ne lui avait pas réussi, et pas davantage la ruse, qui consistait à donner quelques louis à une femme de chambre pour trouver la porte close, et verrouillée au dedans. Restait la force. Marie la déclarait inutile. Du moment où l'on sait ce que l'on vous veut, la forteresse est imprenable — par des moyens loyaux, bien entendu.

— Laissez-moi tout de même essayer, et surtout, si je réussis, ne me gardez pas rancune.

Il en fut décidé ainsi. Toute l'après-midi se passa en attaques et en si bonnes défenses, qu'à un moment donné les deux adversaires se trouvaient assis dans le boudoir, face à face, sur le tapis, se regardant comme des augures et riant comme des fous, la jeune femme enroulée dans une robe d'intérieur à longue traîne.

Si Marie avait voulu jouer un mauvais tour à l'ennemi, elle n'aurait eu qu'à consentir.

Après trois heures de lutte il devait être désarmé, certainement il n'aurait pu profiter de sa victoire. Le viol moral est possible, mais physiquement vient la lassitude. Il fut

convenu qu'on en resterait là de la démonstration. On demeurerait tous amis comme devant, et pour sceller ce nouveau pacte de camaraderie, Marie consentirait à dîner avec Viel-Castel chez Voisin. Le repas fut très gai, plein de sous-entendus, d'allusions à la scène apéritive. Viel-Castel discutait avec Guy de Turenne la partie de la nuit précédente au petit cercle ; elle s'était soldée pour Viel-Castel par un bénéfice de près de quatre-vingt mille francs.

Il fut convenu qu'ils iraient finir la nuit au cercle, où la partie devait reprendre de plus belle.

Dans le cabinet à côté dînait son parrain, un Hollandais, vieux garçon très riche, qui l'avait presque adopté. Viel-Castel vivait près de lui dans son hôtel, et devait hériter de son immense fortune. Effrayé de l'entraînement que son filleul montrait pour le jeu, des « culottes » multiples qu'il avait prises, il avait été plusieurs fois obligé de payer la forte somme pour l'empêcher d'être affiché. Seulement il l'avait averti que ce serait la dernière fois, et lui avait fait donner

sa parole de ne plus jouer. Il s'y était fié, et voici que le hasard lui avait fait entendre toute la conversation sur la fameuse partie. Furieux, mais pas au point de déshériter son filleul, il le maria de vive force. D'ailleurs, Viel-Castel n'était pas à plaindre, la future comtesse était adorablement jolie.

Par contrat, son parrain garantit la fortune du jeune ménage contre le caprice de la dame de pique.

Et voilà comme quoi il faut parler bas dans un cabinet particulier.

Marie n'avait pas tout à fait abandonné la Guimont; de temps en temps elle allait chez elle faire provision d'un peu de scepticisme. Un jour elle arriva au moment où une dame sortait, reconduite par Esther. Celle-ci, voyant Marie qui allait sonner, lui dit :

— Ah! vous arrivez bien; je vais vous présenter à la plus grande artiste du siècle : madame Stoltz, princesse de la Paix.

On rentra dans le salon. La Stoltz fit à Marie des compliments qui lui furent rendus en *crescendo*. Elle déclarait qu'elle avait plus de soixante ans, et montrait ses dents

qui eussent fait honneur à la vitrine d'un dentiste.

— Regardez, elles sont toutes à moi, disait-elle en découvrant ses gencives.

Il y a plus de vingt ans de cela, et l'on dit qu'elle court encore le monde, tantôt à Vienne, tantôt à Rome, un peu à Paris. Par quel philtre étrange brave-t-elle la marche du temps ?

Marie s'était réconciliée avec sa *meilleure amie*, tout en gardant le *vous* cérémonieux. Celle-ci lui avait fait demander de jouer *Le Passant* avec elle au bénéfice de mademoiselle Cécile de Gournay, une jeune fille qu'elle protégeait.

« Marie,

» Quand ? A quelle heure voulez-vous répéter ? Chez vous ? Chez moi ? Ou dans la salle Duprez que nous ne connaissons, je crois, ni l'une ni l'autre ! Je vous remercie infiniment du service que vous voulez bien rendre à mademoiselle de Gournay. Elle m'a priée de vous faire accepter ce petit collier ; ne lui refusez pas, elle a passé la nuit à vous

le faire. Combien voulez-vous de places ? Voici bien des questions, mais elles sont utiles. Un mot, je vous prie.

» Mille choses aimables de votre camarade,

» Sarah Bernhardt. »

Plus tard, Marie ayant manifesté le désir d'aller l'applaudir à une première représentation, elle répondit à sa demande par la lettre suivante :

« Je suis désolée sérieusement, ma chère Marie, mais mes deux derniers fauteuils de balcon viennent de partir pour Amédée Bocher. Vous ne sauriez croire à mes regrets, ils sont très sincères, car je sais que malgré nos querelles vous m'avez conservé votre sympathie d'artiste.

» A vous,

» Sarah. »

Votre sympathie d'artiste ! C'est un sentiment qui survit à la camaraderie et à l'amitié,

dans les natures douées de quelque vie intellectuelle, et capables de comprendre l'espèce de solidarité qui existe entre tous les fervents de l'art. Il était demeuré vivace chez la jeune femme.

Un monsieur à l'accent étranger se présente un jour chez Marie, sous le nom de Napoléon-Bonaparte Wyse; c'était le frère de madame Rattazzi, que la comédienne n'avait plus rencontré depuis la redoute de Houssaye. Il venait prier Marie de jouer chez sa sœur *Le Passant*. Elle lui indiqua, pour le rôle de Zanetto, mademoiselle Fassy avec qui elle avait joué la pièce, en remplacement de Sarah à l'Odéon. Les soirées de madame Rattazzi sont restées trop légendaires pour qu'il soit besoin de les décrire. La jeune femme en garda une impression inoubliable, celle de sa rencontre avec Delphine Ugalde qui avait déjà quitté le théâtre. Elle était placée à la droite de madame Rattazzi, et Marie à sa gauche pendant le souper. Sollicitée par tous, la grande artiste voulut bien faire entendre les magnifiques accents désormais refusés à l'admiration avide du public.

D'une voix puissante, au timbre merveilleux, elle entonna :

> C'est l'Espagne qui nous donne
> Le bon vin, les belles fleurs.

Puis, sur de nouvelles instances, elle chanta le Brindisi de *Galathée*, qu'elle avait créée à l'Opéra-Comique, et où elle était demeurée inremplaçable.

Les deux artistes avaient sympathisé tout de suite, et quand elles quittèrent l'hôtel, elle voulut bien que Marie la mît à sa porte.

La jeune femme n'avait ni rôle ni engagement. On lui offrait d'aller en représentation à Bordeaux, où elle devait jouer *La Princesse Georges*. Regnier la lui fit étudier. Justement il venait d'indiquer le rôle à mademoiselle Tallandièra, qui était une des pâles amoureuses du puissant maître Dumas, et que l'on aurait pu appeler une des Alexandrines. Séduite par cette nature ardente et primesautière, Dumas avait guidé ses études; il avait fait reprendre *La Princesse Georges* exprès pour lui servir de débuts. Peu de

temps après, hélas? elle devait jouer au naturel les Dames aux Camélias.

Comme la blanche pécheresse de Dumas, elle s'en allait de la poitrine. La reprise de la pièce au Gymnase lui avait donné un renouveau d'actualité. C'est pourquoi on proposa à Marie d'aller la jouer en représentation. Elle n'était retenue à Paris ni par le théâtre ni par les convenances de sa vie intime. Rostand s'était laissé influencer par le désir des siens : la séparation était devenue une rupture. L'existence de la comédienne se traînait dans une monotonie pleine de tristesse. Elle accepta donc l'engagement offert, séduite par la perspective des beaux cachets.

Avant le départ de Marie, Houssaye et Saint-Victor lui firent la gracieuseté de l'inviter aux *Spartiates*. C'était le nom d'un dîner fondé par Sainte-Beuve et ses adeptes, où le brouet était remplacé, grâce aux soins de Brébant, par le menu le plus exquis. Les dîneurs étaient ce soir-là le général Turr, Armand Gouzien, le général Schmidt, Boisgobey, Nigra l'ambassadeur d'Italie, Gaston Jollivet, les peintres Henry Dupray et Ziem,

et le prince Galitzine — la Fluxion. Marie demanda à Arsène Houssaye :

— Le titre de ce monsieur grincheux, mal élevé, qui mange à ne pas le regarder, à faire partie d'une réunion de gens d'esprit?

— Ma chère, répliqua Saint-Victor, il est bon public.

Marie apprit qu'elle était jusqu'alors la seule femme qui eût été admise à ces agapes masculines.

Elle n'était pas très en fonds. On lui indiqua une couturière toute disposée à lui faire crédit, pour ses toilettes de théâtre. On l'appelait Cazin; c'était un nom d'emprunt. Elle était connue aussi sous un autre pseudonyme, Saccachini : ainsi se nommait un Egyptien avec qui elle était au mieux.

L'existence de cette femme était bien la plus fantaisiste qu'il fût possible d'imaginer. Vendeuse au magasin du Louvre, elle se sentit un jour pousser les ailes d'une nymphe de Cythère et voulut les essayer : elle s'envola ainsi à travers le monde. Mariée et mère de famille, elle abandonna sa nichée, sur laquelle pourtant elle a toujours veillé de loin. Son

caprice errant la porta un peu partout, en Egypte, en Turquie ; elle en revint avec un amant. La nostalgie du comptoir l'avait reprise, seulement, elle voulait faire désormais le commerce pour son compte, commander après avoir obéi, au lieu d'être au service des autres. Elle fonda une maison de couture, où l'on faisait le plus large crédit, mais avec des prix tels que c'eût été folie de s'y fournir, si l'on n'avait pas eu l'espoir de ne jamais payer. Elle se lassa vite d'habiller les autres. Elle trouvait plus lucratif de se déshabiller.

Cette femme eut le génie de la mise en scène. Pour séduire un seigneur exotique, elle donna un dîner embelli par les plus jolies danseuses de l'Opéra ; tandis qu'on épuisait les voluptés d'un menu savant et d'une cave généreuse, un invisible orchestre, masqué par des plantes, faisait entendre, d'une véranda voisine, des rythmes semblables aux murmures entrecoupés du plaisir qui défaille pour accompagner les poses des ballerines renversées en une attitude de luxure, et lançant vers les convives une pluie de corolles parfumées.

L'invention de cette fête romaine faisait honneur à l'imagination de l'ex-vendeuse du Louvre; placée à la droite du prince, elle souriait de son émerveillement devant ces splendeurs dont elle était l'ordonnatrice et la magicienne. Il n'y a qu'une Parisienne qui sache truquer ainsi le décor de l'amour comme une féerie du Châtelet. Pour achever la séduction, on proposa un grand voyage; on devait chercher les sources du Nil, on s'arrêta à Constantinople. Là, le prince déclara à son amie qu'il lui préparait une surprise. « Est-ce qu'il va enfin marcher de la forte somme ? » se demandait l'ancienne demoiselle de magasin. Elle commençait à s'impatienter ; son intendant avait semé les louis tout le long de la route, et elle trouvait que le prince la traitait vraiment trop en femme du monde.

On se disposa au départ. C'était seulement à l'embarquement qu'elle connaîtrait la fameuse surprise. En arrivant sur le port, le prince lui montra un yacht ravissant et lui dit : « Voilà ! J'ai loué ce bateau pour notre voyage et je vous en offre le commandement. »

« Mince de surprise en effet! » pensait la dame. Louer un yacht, lui en offrir le commandement « temporaire », c'était peu pour reconnaître trois mois d'amabilité! N'importe, elle fit bon visage et s'embarqua gaiement. Quand il lui fut bien prouvé qu'elle avait rencontré plus fin qu'elle, elle s'entendit avec le capitaine, elle qui était commandante. On aborda en canot dans une île, on descendit pour la visiter et on s'arrangea pour que le Prince se rembarquât le dernier. Quand il voulut monter, paf! un coup d'aviron, la barque était loin! Le voyageur crut à une des plaisanteries dont la dame était coutumière. Il resta sur le rivage à regarder, à écouter le rire blagueur, à appeler! Mais, sous les signes d'adieu, le canot aborda le yacht, le laissant dans l'île comme Robinson sans Vendredi... Le yacht fila au loin, pareil au vaisseau fantôme.

Pendant deux jours, le solitaire philosopha sur l'inconstance des femmes et les inconvénients du lapin. Et quand on sut le bon tour à Paris, on se dit que « l'homme qui rit » n'avait pas dû en rire.

La femme avait repris son nom. Son luxe étonna une ville peu facile à étonner par les fantaisies qu'elle inventait ou rééditait. A force de lui jeter de la poudre aux yeux, elle aveugla un financier; il l'enchaîna à sa fortune, et lui fit gagner des millions sur l'agio des métaux. Alors son cœur s'ouvrit aux ambitions les plus insensées.

Devenir reine, elle ne le pouvait; elle s'en consola en se faisant épouser par un vice-roi, le marquis d'Ahumada; elle troqua son nom de Marguerite Merle, pour celui de vice-reine des Canaries; elle changeait de plumage, voilà tout.

Mais comme elle s'en était venue, la fortune s'en alla. Ce fut un effondrement, une débâcle. — Adieu le sceptre, adieu la couronne, adieu cette légère royauté! On vendit, à Paris, les meubles de l'hôtel. Une dame d'honneur qui en manquait tout à fait, abusant de la confiance royale, s'appropria tout ce qui avait été abrité par sa responsabilité. Tout Paris assista à cette vente, où Duval, duc de Bouillon, acheta les plus belles aquarelles, et la Bacchante de Carpeaux.

Ainsi finit l'odyssée de la vendeuse du Louvre, aussi fantastique que celle de madame Angot devenue sultane. Le roman aux allures de conte de fées prouve que la malice et le charme endiablé de la Parisienne sont capables de tous les miracles. Pour faire une princesse prenez un trottin, habillez-le d'une toilette chiffonnée par la bonne faiseuse, et lâchez-le à travers le royaume de la fantaisie. Vous le retrouverez au bout d'une semaine sur le trône de Golconde, pas du tout surpris, de s'y voir ; seulement alors la fée Rageuse vient tout gâter; l'enchantement cesse, et la reine des Canaries redevient un pauvre petit merle.

Marie jouait donc à Bordeaux avec des toilettes de Cazin, autrement dite Sacchachini ou Merle, en attendant qu'elle fût vice-reine. Marie et ses toilettes eurent beaucoup de succès. Désireuse d'en profiter, elle prit l'entreprise théâtrale à son compte, ce qui lui permit de satisfaire sa fantaisie pour le répertoire de Dumas qui la passionnait : *Diane de Lys*, le *Demi-Monde*, le *Fils naturel*. Elle dut compléter la troupe de comédie, négligée

par un directeur qui ne croyait qu'à l'opérette. Elle y fit entrer une camarade de Conservatoire dont le mari avait pris la direction du Théâtre Louit et n'y avait pas fait de brillantes affaires. Mademoiselle Lamaleray, son ancienne camarade de Bruxelles, qu'elle était destinée à rencontrer dans ses déplacements; puis deux ou trois artistes qu'elle fit venir de Paris. — Elle constitua ainsi un ensemble qui étonna et charma le public bordelais; elle afferma le Grand Théâtre municipal pour deux mois de la saison d'été, et revint à Paris afin de former sa troupe. Sa résolution était bien prise, elle était décidée à jouer en province les rôles qui lui plaisaient et qu'elle ne pouvait jouer à Paris. Elle s'assura le concours d'une partie de la troupe de l'Odéon, Paul Bondoit en tête, l'admirable metteur en scène.

Désireuse de diminuer ses dépenses, Marie quitta son hôtel de la rue du Rocher dont l'entretien lui coûtait trop cher. Elle le sous-loua en meublé, à un étranger et à sa famille, et vint habiter avec les siens boulevard Malesherbes. Elle organisa un dîner d'adieu, où

elle pria quelques amis et une camarade, Léonid Leblanc. En allant l'inviter, elle rencontra Emilie Ambre, l'ancienne maîtresse du roi de Hollande. Celle-ci aimait à raconter. Elle raconta donc à Marie qu'elle avait failli devenir reine, mais qu'elle ne regrettait pas la catastrophe qui avait brisé sa royauté future. Prévenu par des lettres anonymes, le souverain l'avait surprise dans les bras du flagrant délit : impossible de nier !

Elle pouvait donc reprendre le théâtre; elle n'avait qu'une joie : chanter, se faire applaudir.

Vous comprenez bien qu'elle jetait par-dessus les moulins la couronne de comtesse d'Amboise, dont le roi l'avait affublée dans la pensée d'en faire une « épouse morganatique. » Elle la femme aux instincts sauvages, l'Algérienne qui se trouvait dépaysée loin de son soleil et de ses déserts de feu, devenir la compagne d'un maniaque jaloux, qui l'aurait tenue enfermée jour et nuit ! Car il ne l'épousait que pour cela ! Ah ! non. Et elle se mit à chanter :

> L'amour est enfant de bohème,
> Et n'a jamais, jamais connu de loi.

En la regardant, Marie cherchait ce qui avait bien pu ensorceler ce roi jusqu'à cette folie du mariage. Elle se rappelait le mot d'Aurélien Scholl sur cette femme : c'est le produit d'une chamelle et d'un caïd. Elle voyait une brune à la peau bistrée, à la bouche trop rouge, aux lèvres épaisses, aux dents blanches, en palettes, aux cheveux d'un noir bleu, aux yeux orange, un peu bridés, au nez fort, busqué légèrement. La taille était plate, les hanches trop développées pour le buste, maigre alors. Voilà celle qui avait failli révolutionner la Hollande. Il est vrai que le monarque s'emballait facilement et à fond. Il avait sa légende, et du plus loin on citait des maîtresses qui vivaient du souvenir des largesses royales. Telle madame Remy, à qui il avait laissé vingt-cinq mille livres de rente ; mademoiselle Bérangère et l'illustre madame Musard ; enfin Emilie Ambre. Il était avare comme le dernier des bourgeois pour sa femme, obligée de porter

des années la même robe ; pour son fils, le prince d'Orange appelé communément Citron, forcé d'habiter dans une garçonnière plus que modeste, empruntant à tous les usuriers pour nourrir ses chevaux. Mais cet avare devenait prodigue quand il fallait satisfaire la fantaisie d'une maîtresse.

Trop sûre de son crédit, Emilie Ambre céda au désir bien féminin d'en abuser. De beauté médiocre, bourgeoise d'allures et de goût, elle avait passé souveraine, elle avait dame d'honneur et chambellan : il y avait de quoi la griser. Ne sachant comment tuer les heures à La Haye, elle faisait supprimer les pensions, retirer des charges, s'occupant de tout ce qui ne concernait pas son emploi. Les courtisans sentirent en elle le péril et la menace : ils espionnèrent la favorite, découvrirent les secrets de sa vie privée, en avisèrent le roi.

Justement, M. de Beauplan, le beau Gaston, comme on l'appelait, était devenu amoureux d'elle, par la contagion de l'exemple royal. Quand elle se rendait à La Haye, il l'accompagnait jusqu'à la frontière, il l'atten-

dait, pour rentrer avec elle à Paris ou plutôt à Meudon. Là s'abritaient leurs amours, dans cette maison nommée château construite par le propriétaire du café Anglais qui l'a vendue à son royal client avec le mobilier et la cave, une cave dont se souviennent encore les amis de la diva.

Le roi avait les clefs de la maison. Instruit des rendez-vous, un jour qu'Emilie retournait en France il partit derrière elle. Après lui avoir dit adieu, à la frontière il la vit, se penchant hors du compartiment, faire signe à un jeune homme qui monta près d'elle et ne la quitta plus. A la gare de Paris, il les vit monter tous deux dans la postière qui devait les conduire à Meudon. Il fit tout cela comme un bon bourgeois en train de filer sa femme. Vous voyez bien que les rois savent user de l'incognito et se disent que la police qu'on fait soi-même est la meilleure.

Ce monarque, qui donnait toujours des cadeaux de rupture si « soignés », n'en laissa aucun à celle que, d'apparence, il avait le plus aimée. La maîtresse infidèle ne reçut plus rien de lui, après les appointements déjà

touchés. Pour avoir « mortifié » son royal amant, elle perdit sa pension de retraite.

Marie devait retrouver Emilie Ambre en Amérique, à Chicago et à la Nouvelle-Orléans, où elle alla semer les perles de sa voix.

Léonid Leblanc accepta l'invitation de la jeune femme, le dîner eut lieu dans le nouvel appartement du boulevard Malesherbes; les convives étaient Paul de Saint-Victor, Arsène Houssaye, Bardoux le sénateur, futur ministre, Albéric Second, Emile Blavet, Arnold Mortier, Auguste Vitu et le prince d'Orange. Dans le courant de la soirée, tous partirent les uns après les autres à l'anglaise. Marie resta avec Léonid et le prince; celle-ci s'attardait par curiosité, s'imaginant que Marie faisait mystère de son intimité avec Citron. Elle voulait voir s'il partirait.

Le prince avait maintenant ce ton bon enfant qui lui gagnait tant d'amis, d'autant que quand il voulait, nul n'était plus grand seigneur. Il racontait que les usuriers étaient intraitables. La graine s'en faisait rare en France; on n'en voyait plus. Il fallait négocier les emprunts avec des Anglais.

Il cherchait cinq cent mille francs et ne trouvait pas le premier billet de mille. Et il riait!... Lui, fils de roi, héritier de la couronne, il n'avait pas de quoi nourrir ses chevaux de courses, il allait être obligé de vendre son écurie. C'était pour Marie un bon camarade ; il avait plaisir à venir quelquefois l'après-midi fumer une cigarette, boire un verre de Porto blanc, son vin favori avec le Château-Yquem, et cela très simplement, sans nulle intention de galanterie.

Le Prince, quand il était en confiance, avait beaucoup d'esprit, ce qu'on appelle même l'esprit parisien. Il aimait Paris, il ne voyait pas le moment où il serait contraint d'y renoncer.

Cependant, Léonid s'éternisait ; elle prétexta que sa voiture ne venait pas pour le prier de la reconduire.

CHAPITRE V

Les amours d'un tribun. — Le moyen d'avoir son portrait pour la gloire. — A la conquête des grands hommes. — On est si bien en robe de chambre. — Comment on bat monnaie avec le souvenir — Laissons parler la poudre. — La pipe au commissaire.

De temps en temps, venait déjeuner ou dîner chez Marie une femme aux allures de bohémienne, plate, sèche et noire comme une fourmi. Grande et dégingandée, ses vêtements ne tenaient pas au corps ; elle avait l'air viril : en la voyant marcher on doutait de son sexe. Elle avait toutes les audaces sous des apparences modestes. Son visage au teint de pain d'épice, aux yeux glauques, aux paupières lourdes, était désagréable, par un air de mauvaise humeur habituelle, quand elle ne souriait pas pour montrer d'assez

belles dents. On ne trouvait rien de la douceur féminine dans ses longues mains noueuses, aux veines en relief, et ses jointures proéminentes. Sa peau avait l'air d'avoir été passée à l'ocre. Il y avait en elle, à défaut de charme, une énigme. C'était une de ces figures en qui l'on devine, malgré un effacement volontaire, des abîmes de dissimulation, des secrets figés tout au fond de l'âme.

Qui était cette femme ? Elle disait être venue de l'île Maurice. Mais à son accent, aux confidences qui lui échappaient quand il lui arrivait par hasard de parler des siens, on la sentait Allemande, de Francfort certainement. Elle prétendait avoir couru le monde avec une troupe de chanteurs dont l'impresario avait eu les prémices de sa chair; et cette soi-disant musicienne ne s'approchait jamais d'un piano, sa voix se révélait fausse si, par extraordinaire, elle s'oubliait à fredonner la moindre note. Dans un de ses lointains voyages, elle avait, disait-elle, rencontré un lord d'Angleterre qui lui avait constitué six mille livres de rente.

C'était l'indépendance assurée. De bonne heure, elle avait appris à connaître le prix de l'argent, et elle se disait que ce qu'il y avait de mieux, c'était d'être à l'abri des nécessités de la vie. Aussi était-elle ménagère de ses deniers : pour les épargner, rien ne lui coûtait, tout expédient lui était bon.

Ainsi, elle avait eu fantaisie de faire exécuter son portrait par un peintre à la mode. La besogne n'était pas des plus tentantes, mais une femme qui a des rentes ne doute de rien. Elle alla donc trouver Amaury-Duval, et il fut convenu qu'elle poserait dans son atelier. A l'avant-dernière séance, le modèle se trouva mal, il étouffait ! La chaleur sans doute ! Très embarrassé, le peintre prit de l'eau dans une carafe, et humectant un mouchoir, se mit à tapoter les tempes et le front de son modèle. Mais elle portait les mains à son cou, dans un geste de souffrance, elle cherchait à dégrafer son corsage. Le peintre comprit. Il s'empressa de faire sauter les agrafes, mettant à nu la poitrine, la gorge, soutenant le buste qui s'affaissait vers lui. Comme il se penchait pour l'interroger, il

sentit des bras l'entourer, des lèvres se coller à sa bouche... Huit jours après, il envoyait à la dame le portrait à titre gracieux.

Quoique peu intelligente, cette femme, en jetant les yeux sur la société parisienne, avait aperçu tout d'abord dans sa rouerie quel profit on y peut moissonner sur la vanité des hommes et des femmes : c'était pour elle un domaine indéfiniment exploitable. Avec les femmes, elle avait des complaisances de dame de compagnie, les flattant par l'humilité de ses dehors. Toujours prête à dîner, à courir les fournisseurs, ne demandant jamais rien, mais se trouvant à point nommé pour ramasser les miettes de tous les festins; avec le luxe des autres, elle se faisait du bien-être. Pour les hommes, elle employait une tactique analogue: elle vivait en parasite sur leur notoriété ou leur gloire. Une célébrité surgissait-elle, vite, elle l'accablait de lettres, à tout hasard; sait-on ce qui peut arriver? Dans le nombre, quelqu'une frapperait juste. Elle s'attachait aux aurores, aux réputations encore indécises, aux orgueils qui ont encore besoin d'être exaltés par l'enthousiasme d'au-

lui, aux illustrations qui ne sont pas déjà tombées dans le domaine public, et qu'on peut admirer avec chance d'en obtenir un regard. Munie d'un nom tout neuf à particule, afin de mieux retenir l'attention, elle écrivait à tous les artistes, peintres, poètes, musiciens, comédiens, chanteurs. Ce qu'elle persécuta Mounet-Sully, cela ne se peut dire; elle n'excita pas même sa curiosité, le grand tragédien était blasé sur les aventures épistolaires. Moins gâté par ses correspondantes, Leconte de Lisle, dit-on, lui fit accueil.

A défaut d'intuition psychologique, elle avait un flair de chien de chasse pour découvrir l'homme de demain. Bien avant les félibres elle encensait Mistral : l'auteur de *Mireille* avait fini par lui adresser, en réponse à ses lettres, des strophes enflammées comme à une muse : de loin il s'imaginait avoir fait une conquête. Une correspondance en règle s'organisa entre eux.

Les grands hommes, même quand ils étaient morts, aidaient encore sa fortune. Par système, elle suivait tous les enterrements. C'était un exercice de « footing » salutaire, et

puis on fait souvent d'utiles connaissances derrière un corbillard; on y entretient aussi ses relations; cela remplace des visites et épargne des frais de voiture. Aussi la voyait-on toujours comme les requins derrière les cadavres les plus notoires; elle aurait pu figurer dans le tout-Paris des grandes premières funèbres.

Malheur à celui qui se laissait surprendre par cette accapareuse implacable : elle s'attachait à lui par tous les moyens. Elle l'accablait, elle l'excédait, s'il ne répondait pas à ses lettres. Pendant des heures, elle le guettait à la porte du cercle ou de sa maison, comme le chat la souris, puis surgissant à l'improviste, elle feignait de remercier le hasard de l'heureuse rencontre. Elle demeurait dans la maison d'Anna Deslions, dont le prince Napoléon avait été épris pendant des années. Subissant malgré lui, bien longtemps après la rupture, l'attrait du souvenir, il s'était laissé entraîner chez la commensale de son ex-amie.

Elle parlait avec orgueil de ces visites, donnant à entendre qu'elle en était l'unique

but. Peut-être bénéficiait-elle de l'attendrissement voluptueux qu'elle donnait au prince, en lui rappelant son ancienne maîtresse. Enfin, le grand événement de sa vie approchait. Pour surveiller plus à l'aise l'éclosion des nouvelles gloires parlementaires, elle allait fréquemment à la Chambre des députés. L'étonnement enthousiaste qui accueillit les premiers discours de Gambetta lui donna naturellement le désir de le connaître. Elle lui écrivit, ses lettres restèrent sans réponse. Elle sollicita un rendez-vous pour demander conseil sur un procès imaginaire : elle l'obtint. Elle avait dès lors cause gagnée. Une fois en face du tribun, elle mit en œuvre tout le grand jeu de ses séductions papelardes. Elle lui prenait les mains, les pressant contre ses lèvres, pour mieux lui dire son admiration ; elle se jetait à ses genoux, elle le serrait dans ses bras comme si elle avait voulu étreindre, sous sa grosse enveloppe, son génie et sa gloire. Moitié ronchonnant, se révoltant contre cette tentative de surprise, le grand homme finit par céder. Il était plus habitué à batailler dans l'hémi-

cycle qu'à repousser l'assaut des femmes.

Très peu de jours après, il vint presque s'installer chez la dame, qui avait compris toute l'importance d'une semblable prise de possession sur un homme que les intimités féminines n'avaient pas blasé.

Chez presque tous ceux dont la parole est assez puissante pour dominer les assemblées, façonner et pétrir à sa guise l'âme inconsciente des foules, exercer, en un mot, sur les auditoires hostiles ou charmés, le despotisme de l'éloquence, l'homme d'amour existe au même degré que le conquérant et le maître des esprits. La plupart des tribuns ou des parlementaires illustres furent de grands amoureux; ainsi, en Angleterre, Walpole, Castlereagh, O'Connel, Parnell, l'ami de mistres O'Shea, et même le puritain Gladstone; chez nous, Mirabeau, l'amant de la Cabarrus, et surtout cet admirable Danton, qui pressa dans son étreinte léonine, après les jolies filles des sans-culottes, les filles exquises de cette aristocratie qu'il avait décapitée. Camille Desmoulins a eu Lucile, Barbaroux, Charlotte Corday; le sourire stoïque

de Manon Roland exalta la jeune Gironde. Est-ce que les femmes cèdent au seul attrait de la gloire ? Non, car la gloire couronne aussi des fronts timides de rêveurs et de poète que leur baiser ne fleurit pas. Mais il faut croire plutôt qu'elles subissent, comme la foule, l'autorité du verbe, faite de violence en même temps que de charme, et que le tempérament est le même qui maîtrise les âmes populaires, et s'assujettit victorieusement les douces âmes féminines.

Il n'en fut pas ainsi pour Gambetta. Depuis Lamartine, dont le prestige incomparable triompha, en 1848, du lion révolutionnaire charmé et dompté, aucun orateur, plus que ce tribun, n'eut le pouvoir d'attirer à lui l'admiration et l'enthousiasme, d'emporter de vive force toutes les résistances, de donner aux foules le frémissement de l'esclave devant le maître. — Non seulement il était l'idole d'un parti, mais il s'imposait à tous : ses plus irréductibles adversaires subissaient la contagion du fanatisme déchaîné autour de lui. Ils adoraient cette flamme de patriotisme qui échauffait son éloquence, et cette faculté

merveilleuse qu'il avait d'adapter son intelligence à tous les emplois, se transformant à mesure que l'exigeaient les circonstances et selon les progrès de son pouvoir, hier directeur de la défense nationale, aujourd'hui mieux entendu que quiconque aux choses de la finance, demain réorganisateur de l'armée, appelant pour l'aider dans cette tâche des généraux aristocrates comme Miribel et Galliffet.

Eh bien, cet homme, qui séduisait ou dominait presque tous les hommes, n'exerçait pas la moindre séduction sur le cerveau et la sensibilité des femmes. Toute sa gloire ne parvenait pas à le donjuaniser. La faute en était sans doute à une espèce de vulgarité foncière dont il n'essaya jamais de se débarrasser, car elle faisait un peu partie de sa politique, de sa personne officielle autant que physique. Il avait fait sa carrière dans le patriotisme de brasserie. Ses façons triviales et tapageuses servirent à son triomphe auprès de ses admirateurs populaires; mais elles écartèrent les femmes. Que leur importait l'autorité politique de Gambetta, ses facultés d'assimila-

tion, le choix qu'il savait faire de ses collaborateurs parlementaires? Elles voyaient un homme épais, soufflant comme un phoque à chaque pas, toujours suant, fumant ou crachant, et d'une laideur qui n'était ni vicieuse comme celle de Mirabeau, ni puissante comme celle de Danton. Elles ne rêvent pas ainsi ceux qu'il plaît à leur caprice d'élire. Et elles ne commencèrent à s'occuper de lui que vers la fin de sa carrière, alors que sa toute-puissance rayonnait sur ses ridicules.

Son règne n'était pas encore établi quand il rencontra celle qui avait juré de le séduire; on ne l'avait pas gâté, il se laissa faire. La dame qui, d'ailleurs, ne se souciait pas de rester dans la maison d'Anna Deslions, où logeaient des amies curieuses et gênantes, déménagea, et s'installa de façon à le chambrer plus à l'aise. Cette femme, qui n'avait jamais vécu dans son intérieur, qui prenait ses repas tantôt chez l'une, tantôt chez l'autre, se disant que ce qu'elle ne dépensait pas lui était acquis et faisait masse, organisa sa maison, s'attacha à l'y retenir, lui fit un foyer, elle qui n'en avait jamais eu pour elle-

même. Elle lui faisait les plats qu'il aimait, acceptait toutes ses habitudes d'indépendant qui n'avait jamais subi l'intimité d'une femme. Il pouvait fumer sa pipe, cracher dans la cheminée, ou même sur le parquet : elle acceptait tout, supportait tout ; elle avait perdu les susceptibilités de dégoût acquises dans la fréquentation des gens bien tenus.

Gambetta subit peu à peu la suggestion. Il finit par s'habituer à la douceur du nid après tant d'années de brasserie. Cette chaleur du « home » l'enveloppa, le pénétra, l'envahit, endormant son indépendance. Sa compagne, d'ailleurs, n'était pas gênante. Il trouvait le lit chaud en rentrant, mais il pouvait s'y endormir tout de suite et y prendre la meilleure place.

Ainsi, pendant de longues années, cet homme devenu tout-puissant, illustre, subit la vie en commun avec une femme qui n'avait ni esprit ni jeunesse, et n'avait jamais dû avoir de beauté, mais qui savait le prendre. Elle lui servait le bonheur grossier et sommaire que réclamaient ses appétits de démo-

crate et de méridional, infiniment peu idéaliste en amour..

Cependant sa gloire montait à son apogée. Tous se tournaient vers lui, soumis à sa parole autoritaire. Les femmes commencèrent à désirer sa conquête. Il connut alors le plaisir des flirts avec de belles mondaines aux élégances raffinées, ayant l'attrait du nom, de la situation sociale et de l'intelligence.

Après avoir coqueté, discouru dans les salons, il rentrait dans son intimité presque inavouable, auprès de la gouvernante et de la servante d'amour. Le changement ne lui déplaisait pas, il se reposait de l'effort fait à ses goûts et à ses habitudes : il se laissait soigner et dorloter avec délices. Après lui avoir lavé les pieds, on lui chaussait ses pantoufles, on lui passait sa pipe et son pot à tabac. Alors, installé dans un grand fauteuil voltaire au coin d'un bon feu, il suivait son rêve qui montait avec la fumée lancée par ses grosses lèvres.

Sa compagne ne le quittait pas : elle suivit le dictateur à Bordeaux, puis, après la capitu-

lation à Saint-Sébastien, connue seulement de quelques intimes, qui la reniaient et la traitaient en dame de compagnie, ne comprenant pas la préférence du maître, elle sentit l'hostilité dont elle était l'objet, et voulut s'en délivrer. Elle se croyait indispensable, et ne ménageant rien, elle lâcha la bride au mauvais caractère qu'elle avait contenu jusqu'alors ; elle chercha à éloigner les amis : ils se liguèrent tous contre elle, Pephau en tête. — Le dévouement de celui-ci inspirait toute confiance à Gambetta, il eut gain de cause.

Un beau jour elle attendit en vain le tribun, la rupture fut consommée. — Les amis firent cercle autour du maître, et interceptèrent lettres et réclamations. Une parente, la tante Moïna, vint s'installer auprès de son neveu, pour diriger sa maison, avec l'aide du fidèle François devenu le garde du corps de Gambetta. Personne n'eut désormais accès auprès de lui, sans l'agrément de son dévoué gardien.

La dame se désespéra et conta sa peine à tous. Elle exhibait les lettres du tribun où il

l'appelait *sa Rereine* et signait *Ton Lonlon*, lettres pleines de naïvetés et d'enfantillages, dont eussent été bien surpris s'ils avaient pu les lire les auditeurs du farouche orateur. Une de ses admiratrices, celle qu'on appelait son Égérie, s'en vint trouver la dame, et lui proposa le rachat des lettres de l'Idole. L'affaire fut négociée et pour quelques billets de mille francs, l'ex-maîtresse se dessaisit de ces reliques. Elle avait, de plus, une superbe photographie de Gambetta : elle portait au bas cette dédicace où le patriotisme du tribun « posait » encore en associant à la France le nom d'une femme qui justement, — ô ironie ! — se trouvait être allemande :

« *A ce que j'aime le mieux au monde après ma patrie, à ma femme, madame de...* »

Aujourd'hui la dame a toujours le portrait, mais un trou noir fait à l'emporte-pièce marque la place de la dédicace qui avait suivi le chemin des lettres. Un jour elle contait le fait à une amie, disant : « Voilà une liaison qui ne m'a jamais donné que de l'ennui : il est bien temps qu'elle me rapporte

quelque chose. Du reste, vous pensez bien que je n'ai pas livré toutes les lettres : j'ai gardé les plus intéressantes. » Et plus cynique, elle ajoutait :

« C'est par amour-propre que je regrette d'avoir été semée ; mais ce gros homme, qui tenait tout le lit, me collant dans la ruelle, qui suait et soufflait tout le temps, qu'il fallait laver comme un enfant au berceau, oh ! non, je ne le regrette pas ! »

Un jour, on piquait au jeu des confidences l'amour-propre de la dame, en émettant des doutes sur les intimités dont elle se vantait. Elle s'exclama à propos de ses amies :

— Eh bien, quoi ? elles sont jolies, élégantes, bien faites, presque jeunes ; elles dépensent cent mille francs par an chez les couturières pour leurs dessus et leurs dessous ; elles ont des intérieurs tendus de belles étoffes, des domestique stylés. Moi, je m'attife comme l'as de pique, avec leurs restes bien souvent ! J'ai du papier sur les murs, une bonne à tout faire. Eh bien, leurs amants me reviennent et quelquefois me restent. Pourquoi ? parce qu'ils peuvent se croire aimés pour eux-

mêmes. Je ne demande rien, je ne dépense que ce que j'ai. Le moment vient bien où ils me disent de m'offrir une fantaisie; cela n'entre pas dans ma dépense qui continue son petit train-train. Parfois, on m'indique la valeur qui va monter ou descendre; j'ai toujours quelques billets bleus pour en profiter. Je me contente d'un petit bénéfice, et je m'adresse aux agents de change qui sont les amants de mes amies. Me sachant pauvre, ils ne me demandent pas de courtage, et ils ne me laissent pas m'engager dans une mauvaise affaire. Et voilà comment je finirai par être très riche, et elles crèveront de misère et de regrets.

Et elle a eu raison la bonne dame; elle est devenue très riche, et elle continue à économiser, se privant de tout, même d'une domestique, tant elle a peur qu'on ne la vole. La concierge est sa femme de ménage. Elle tremble toujours qu'on ne surprenne le secret de sa fortune et ne sait à qui se fier. Elle continue cependant à envoyer des lettres, se disant que cela peut encore réussir et la distraire. Elle ne veut pas voir la marche du

temps qui la parchemine ; elle s'écrie :

— Je suis jeune, et, si j'en veux, j'en aurai, des maris, des amants. Je n'ai que l'embarras du choix.

C'est la manie, l'idée fixe qui l'obsède, cette femme à qui l'amour, ou même la simple sensualité, demeurèrent toujours inconnus. Dans les rues, dans les tramways, tout ce qui l'approche, tout ce qui la regarde, lui suggère le même espoir ridicule et sénile de séduction et de conquête ; elle s'imagine toujours qu'on va la suivre. Et comme on lui disait autrefois qu'elle avait la jambe belle, elle trousse sa robe un peu haut pour la bien montrer.

Elle finira comme la Macette de Regnier. Elle est assidue au confessionnal ; elle rehausse de dévotion le prestige caduc de sa renommée galante. Elle espère qu'à force de hanter les prêtres, elle leur dérobera quelque ombre de respectabilité. Ainsi elle les attire, sous prétexte du pieux emploi qu'elle compte faire de ses économies, dont elle fera profiter des œuvres charitables. Elle rêve la considération posthume : elle désire

être enterrée à Maillane, le pays de Mistral et de Mireille ; elle fera à la ville l'abandon d'une partie de sa fortune à condition d'entretenir sa tombe. Que ne peut-elle l'emporter avec elle, cette fortune qui a été le but de vie !

*
* *

Un jour le bruit se répandit que Gambetta était mourant. Tout le monde s'en émut. Ses partisans, ses admirateurs étaient affolés. On se demandait comment cet homme qui, hier encore, se faisait acclamer à la tribune, pouvait être à la mort. Les bruits les plus fantaisistes circulaient. Enfin, l'on apprit qu'il avait été blessé : la balle d'un revolver lui avait perforé les entrailles. Voici le drame intime qui s'était passé, et sur lequel on avait cherché à faire le silence.

Un clou chasse l'autre, dit le proverbe. La dame en question fut remplacée par une brave créature nommée Léonie, en pleine éclosion de beauté, un pur type du Midi ; une payse — presque une parente. — Cette liaison devint régulière quoique moins in-

time que l'autre. Cependant on attribuait à Gambetta trois amoureuses, dont les noms étaient sur toutes les lèvres. Trois femmes du monde, mais d'un monde différent : une patricienne, tenant au noble faubourg et alliée aux plus hauts personnages de l'Etat ; la veuve d'un grand industriel, et la veuve d'un membre du Parlement. C'était cette dernière qui avait acheté les lettres et la dédicace du portrait.

Léonie, informée par une lettre anonyme des bruits qui circulaient, voulait savoir ce qu'il y avait de vrai. Allait-elle aussi être abandonnée par le tribun ? On annonçait son mariage. Résolue à provoquer une explication, elle s'en fut à Ville-d'Avray. Que se passa-t-il entre l'amant et la maîtresse ? On ne peut que le supposer. La jeune femme, dans son désespoir, essaya d'attenter à sa vie. Gambetta, voulant l'en empêcher, lui saisit le poignet pour détourner l'arme et reçut la balle qu'elle se destinait. Léonie ne fut pas inquiétée : ainsi l'ordonna Gambetta. Elle se réfugia à Genève. Pendant bien longtemps on y a vu une jeune femme en

grand deuil, au visage flétri par les larmes et par une vieillesse précoce, se promener en tenant par la main un petit garçon : c'était la pauvre désespérée, l'amie fidèle en sa douleur à l'amant disparu.

Par contre, une personne qui s'avisa, après la catastrophe, de présenter ses compliments de condoléances à la dame de Francfort, sur la disparition du grand patriote fauché en pleine gloire, en reçut cette réponse :

— Laissez-moi donc ! Il est mort, tant mieux ; puisqu'il n'était plus à moi, je l'aime mieux mort, il n'est plus à personne.

Il restait à la dame une relique de Gambetta : sa pipe qu'il fumait près d'elle, au coin du feu, dans le fauteuil Voltaire. Que croyez-vous qu'elle en ait fait ?

Elle désirait être agréable au commissaire de son quartier, parce qu'on peut avoir besoin d'un commissaire, n'est-ce pas? dans les circonstances de la vie. Elle lui a offert cette pipe culottée par le grand tribun.

Même mort, Gambetta lui a servi.

Elle lui doit la sympathie de son commissaire.

CHAPITRE VI

Direction éphémère. — Quel voyage, mon Dieu! Quel voyage! — La comédie italienne. — Au pays de Pulcinella. — Naples s'amuse.

Une révolte venait à l'esprit de Marie, contre les nécessités de la vie qui la dominaient; jusqu'alors, elle avait suivi le courant de la destinée, n'ayant aucune raison pour chercher à l'endiguer. Elle s'était créée elle-même intellectuellement, et ne dépendait que de son bon plaisir. Elle venait de subir l'intimité d'un homme qui avait absorbé sa vie : la joie d'avoir les siens près d'elle, de préparer l'avenir de sa sœur, lui avait fait accepter cette protection autoritaire. Depuis deux ans, elle vivait bourgeoisement en famille, presque en servage, ne

recevant chez elle — c'est-à-dire chez lui — que les amis approuvés, triés, choisis d'un commun accord. Elle avait fait à cette liaison le sacrifice de ses ambitions artistiques, en quittant un théâtre auquel son talent et ses goûts la rattachaient naturellement. Et après ces deux années de ménage, l'homme qui avait volontairement, et en connaissance de cause, assumé la responsabilité de sa vie, déclarait que c'était fini ! Ce logement même, qu'il avait voulu prendre à son nom, et qui appartenait à Marie, il s'en désintéressait. C'était à elle de se débrouiller ; tant pis !

Pour la première fois, Marie se demanda ce qu'elle allait faire. Jusqu'alors elle avait accepté le compagnon qui lui plaisait. S'il était pauvre, elle faisait des dettes, vendait les objets de prix, engageait les bijoux ; s'il était riche, tant mieux : il lui apportait une protection plus efficace, et elle pouvait se débarrasser de ses créanciers. Sa situation en vedette lui permettait cette demi-liberté.

Aujourd'hui, pour la première fois, elle était obligée de réfléchir à ce qu'elle allait faire : il lui fallait un amant riche.

Alors son sourire, son amabilité, sa politesse, seraient une provocation, une invite à la succession ouverte ? Sa chair et son orgueil se révoltaient. Elle fit le rêve ambitieux, elle aussi, de vivre de son art, de devenir indépendante et de se suffire à elle-même. N'ayant pas d'engagement à Paris, elle irait jouer en province ; le produit de la location de son hôtel en meublé serait pour ses créanciers. Sa sœur, engagée à l'Opéra, avait des appointements qui lui donnaient le nécessaire pour elle et sa mère ; elle ajouterait ce qu'elle pourrait en superflu, mais la vie leur était assurée. De ce côté elle était tranquille.

Elle partit donc en représentations, à Marseille d'abord. Halanzier y avait été directeur et y avait laissé un souvenir ineffaçable, car il était peut-être le seul qui eût réussi à y gagner de l'argent, en produisant de vrais artistes, de vrais décors et de vrais costumes. Halanzier directeur à Paris, c'était un peu de la Canebière au boulevard des Capucines. Aussi les lettres de recommandation qu'il lui donna firent-elles mer-

veille; elle fut accueillie d'enthousiasme.

Parmi les habitués des avant-scènes, il y avait M. Arnavon, et sa femme, charmante de jeunesse, d'élégance, de beauté; l'on admirait ce ménage si bien assorti. Dans l'année, cette jeune femme, à qui la vie offrait toutes ses promesses de bonheur, se tua en se jetant par une des fenêtres de son hôtel. Tous se demandaient ce qui avait pu la pousser à cet acte de désespoir.

On voyait aussi le banquier Ernest Hess, beau-frère de Dalloz, du *Moniteur universel*; les grands industriels Noilly-Prat, dont l'un a une écurie de courses bien connue des Parisiens, pour qui ses couleurs sont synonyme de confiance, et l'autre passe le temps qu'il ne donne pas à l'industrie à faire les honneurs de ses superbes chasses à des invités aristocratiques parmi lesquels se trouve souvent le duc de Chartres. Les Noilly-Prat mettent en pratique la devise des grands riches de l'Amérique : faire noblement figure avec l'argent gagné.

Marie passa là un mois d'enchantement. Après les répétitions, elle allait se promener

au Prado, et suivait l'admirable route de la Corniche. Au théâtre, le public marseillais, très exubérant, lui faisait fête, lui jetant des fleurs, l'acclamant.

Elle jouait avec les acteurs du théâtre, renforcés de quelques artistes qu'elle avait fait venir pour compléter l'ensemble.

De Marseille, elle se rendit à Bordeaux, rejointe par une partie de la troupe de l'Odéon, qu'elle avait engagée pour le temps des vacances. Éprise de son art, ayant le grand désespoir de ne pouvoir jouer à Paris les rôles qui l'enthousiasmaient, elle voulut profiter de ce qu'elle était temporairement directrice pour monter les pièces qu'elle avait envie de jouer. La salle du théâtre municipal de Bordeaux est superbe; les décors, les costumes, et la figuration prise parmi les soldats de la ville, étaient à la disposition de l'artiste.

Elle commença ses représentations par la *Fille de Roland*; puis vinrent le *Demi-Monde*, *Diane de Lys*, la *Maîtresse légitime*. Elle se donna la joie de jouer le beau rôle de la duchesse d'Alcala dans *Un Drame*

sous Philippe II; l'admirable pièce qui venait de révéler Porto-Riche. Les vers colorés et puissants du poète l'avaient séduite. Aujourd'hui encore, elle se demande pourquoi ce drame, si pathétique, d'un intérêt si littéraire, n'a jamais été repris. Le rôle de la duchesse, si merveilleusement interprété par Rousseil à l'Odéon, a de quoi tenter sa *meilleure amie*.

La série des représentations continua, malgré l'inondation qui de Toulouse, où elle avait submergé tout un quartier, se répandait sur Bordeaux. Tout le bas de la ville était envahi par la Gironde. Marie joua, au bénéfice des inondés de Toulouse, la *Jeanne d'Arc* de Gounod et de Barbier : quatre mille francs furent remis à M. Duval, préfet de Bordeaux, pour les sinistrés. Ce fut avec cette pièce qu'elle clôtura ses représentations, et les musiciens de l'orchestre, les chœurs, les petits emplois, firent l'abandon d'une journée de leurs appointements pour lui offrir une superbe couronne de lauriers.

Elle revint à Paris, où l'agence Marnet lui offrait, au nom de Maurice Grau, un superbe

engagement pour l'Amérique. Elle n'était pas encore mûre pour les grands voyages ; l'esprit d'aventure ne lui avait pas encore soufflé sa fantaisie. Elle se contenta d'accepter l'engagement que lui offrait, pour l'Italie, le compositeur Louis Varney, alors impresario. Elle mit ses amis en campagne pour lui avoir des lettres de recommandation, d'abord pour Naples, où l'on devait jouer deux mois, à Sannazaro.

Oh ! ce voyage !... L'impresario n'a qu'un désir : transporter sa troupe avec le moins de frais possible.

Embarqués à Marseille sur un voilier qui ne tenait pas la mer, les artistes montraient cette insouciance des émigrants qui s'expatrient, dans les conditions qui offrent le moins de sécurité sur des bateaux désignés souvent pour aller au chantier. L'aimable et spirituel impresario-compositeur s'était bien gardé d'accompagner ses artistes : il s'était déchargé de ce soin sur son régisseur.

Bien lui en prit de voyager par terre, car la troupe essuya la plus affreuse tempête qui se puisse imaginer; perdue dans le brouillard,

craignant les bancs de sable qui rendent ce passage si difficile, n'entendant que la sirène dont les cris stridents et lamentables se mêlaient au tonnerre, au vent, aux bourrasques de pluie, en un charivari effroyable. A chaque instant, il semblait que le navire allait couler. L'eau envahissait les couloirs; la batterie de cuisine, les assiettes, les meubles, suivaient le mouvement du bateau, courant les uns après les autres, tout le long du corridor, avec un bruit de vaisselle brisée et de vieille ferraille; on entendait les clameurs des passagers, les uns malades, tombés des couchettes et ne pouvant se relever, pris par les crampes atroces du mal de mer, indifférents à tout, sauf à la souffrance qui les torturait; les autres se lamentant dans la nuit sombre, toutes lumières éteintes, s'appelant, criant, hurlant, se répandant en invectives contre tous, surtout contre le directeur qui les avait embarqués sur ce sabot!

Enfin, on ne sait comment, toutes ces angoisses se calmèrent; le tonnerre s'éloigna, les lueurs des éclairs se firent moins aveuglantes; on fut étonné de se retrouver sur le

pont, ayant dormi, sans s'en douter, un temps indéterminé. Les gens du bateau, matelots, mitrons, valets de chambre, avaient réparé le dommage, épongé l'eau des couloirs, réintégré la batterie de cuisine à son poste, déployé les tentes sur le pont, où de petites tables étaient installées. Chacun, oubliant les transes passées, s'épanouissait aux rayons du soleil, sur une mer d'huile, dans une bonne humeur communicative. — Celui-ci réclamait une verte, cet autre un vermouth, toutes les variétés d'apéritifs. Il était trois heures. « Dans une heure, nous serons à Naples, » dit le capitaine, un vrai type de gabier.

On se prépara : les dames se firent coquettes ; la poudre de riz et la pommade au raisin pour les lèvres marquaient leurs intentions conquérantes.

Par un soleil radieux comme une bienvenue, on entra dans la baie de Naples. On dit que la baie de Rio-de-Janeiro est plus superbe encore ; Marie, qui n'était pas allée au Brésil, était en extase, joignant les mains et se disant : « Certes, il y a un Dieu ! Comment appeler le créateur de semblables merveilles ? »

Il lui vint le désir inconscient de s'agenouiller. Le rivage tournait en ellipse indéfiniment, comme un cirque immense; les jardins s'étageaient sur les hauteurs de la rive, à l'imitation des jardins aériens de Babylone suspendus entre le ciel et la terre; l'île merveilleuse de Capri évoquait toutes les voluptés séculaires qu'elle abrita, comme une autre Cythère, et le panache du Vésuve, au-dessus de cette scène d'une douceur magnifique et puissante, blanchissait le ciel de turquoise.

On avait recommandé à Marie Vittoria-Hôtel, sur la Chiaia. Après le débarquement sur un port tout grouillant de monde, ce qui l'étonna et la charma, ce fut la gaieté universelle, toutes les figures épanouies, le rire aux lèvres. Elle monta avec sa femme de chambre dans une voiture découverte, et prenant avec elle les sacs et la malle de cabine, elle laissa au régisseur le soin de faire porter les bagages. On suivit le port qui aboutissait à la Chiaia, la promenade à la mode. Marie n'était pas très ferrée sur le calendrier; elle se crut en carnaval et pensa qu'elle était tombée en

pleine folie : les chevaux avaient des grelots ; le cocher était dressé sur son siège, le fouet enrubanné, s'agitant, interpellant ses camarades au passage, riant avec une exubérance de gaieté extraordinaire, qui avait fini par gagner la jeune femme. Elle augurait bien d'un pays où le peuple avait l'air si heureux de vivre.

Elle arriva à l'hôtel et fit choix d'un appartement au rez-de-chaussée : pour elle, deux grandes pièces très hautes de plafond, et une troisième pour sa femme de chambre et ses malles. A Naples, l'étage chic est le dernier, le cinquième, à cause des moustiques, qui sont en abondance. Mais vers la fin de novembre, époque tempérée, le rez-de-chaussée retrouve tous ses avantages.

Marie n'était pas fatiguée. Après avoir pris un tub et fait servir à dîner, elle chercha les lettres de recommandation que lui avaient données des amis et amies. Comme elle ne savait pas parler italien, elle se trouva assez embarrassée pour faire parvenir ces lettres qui ne portaient que des noms sans adresses. Mais l'ami qui avait retenu pour elle son ap-

partement à Vittoria-Hôtel, où il avait séjourné lui-même, lui avait vanté la complaisance du propriétaire de l'établissement. Elle le fit prier de venir la trouver, et lui demanda le moyen de faire tenir ces lettres à leurs destinataires. Elles étaient de provenances différentes; plusieurs pourtant lui avaient été données par M. de Blowitz, qu'elle avait rencontré chez sa *meilleure amie*; Blowitz, quoique attaché à un journal anglais, est Italien et a fait la plus grande partie de ses études en Italie. Le comte K..., premier secrétaire de l'ambassade russe, avait écrit pour recommander Marie au consul de Russie, le comte Nazimoff, aujourd'hui consul à Alger.

Le propriétaire de l'hôtel était absolument intelligent, presque homme du monde, et connaissait son Naples sur le bout du doigt. Il avait l'esprit et la faconde méridionale. Il décrivit à Marie les grands seigneurs napolitains, qui sont pour la plupart blonds et flegmatiques. Ils détestent leur pays que la comédienne trouvait si beau, et portent sur leur face le stigmate de l'ennui. Tout les

accable, les excède, et ils n'ont qu'un désir : s'évader de cette ville qu'ils n'habitent que par économie. Paris les attire, et cependant ils exècrent la France et les Français, ne faisant d'exception qu'en faveur de la Parisienne.

Marie s'étonnait de ce portrait qui contrastait si fort avec la belle joie insouciante et expansive du populaire dont elle avait été charmée.

Le propriétaire de l'hôtel lui conseilla d'envoyer le lendemain au cercle des *Bons Vivants* (*Buontemponi*) les lettres de recommandation qui lui avaient été données pour les personnages les plus considérables. Elle se conforma à cet avis. Dans la soirée du lendemain, ce fut chez elle un défilé de ce qu'on pouvait appeler le Tout-Naples. Chacun voulait connaître la *diva*. La ville offrait si peu de distractions ! Le San-Carlo était fermé depuis la chute de la royauté; il n'y avait que des directions intermittentes. Privée de la subvention royale, l'entreprise ne pouvait vivre : l'élément étranger, surtout russe, qui dominait, n'était pas assez nombreux pour l'alimenter, et les Napolitains étaient presque

tous à la côte, ne pouvant, malgré leur vanité bien connue, s'offrir le luxe d'un abonnement. Quant aux cafés-concerts, ils n'étaient fréquentés que par les gens inférieurs ; les autres ne s'y montraient pas, car le montmartrisme n'était pas encore de mode.

L'ouverture du Théâtre-Français, l'arrivée de la troupe annoncée à grand renfort de réclame, excitaient la curiosité. Chacun de ceux qui avaient reçu des lettres pour recommander Marie pensait arriver bon premier, et faire son effet au cercle, en racontant qu'il connaissait « la Colombier », dont le nom et la réputation étaient familiers à tous. Le duc de San-Cesario montra à la jeune femme une sympathie toute particulière, parmi les divers seigneurs qui, instantanément, lui formèrent une petite cour.

Le duc avait vécu plusieurs années à Paris, ayant quitté Naples lors de la révolution. Il avait été présenté à Marie, dans un souper, par le duc de Fernan-Nuñez, dont il était l'ami. Il portait beau, avait l'air grand seigneur, la barbe châtaine ; il avait épousé une princesse Doria réputée pour sa beauté.

Le duc se fit annoncer à Marie par l'envoi de bouquets et d'un panier de fleurs et de fruits, à l'italienne. Il l'accueillit avec une grâce toute chevaleresque, et l'invita au souper d'inauguration du cercle des *Buontemponi*, ou des Bons Vivants.

On appelait ainsi une Société que le duc de San-Cesario venait de fonder. Rendez-vous fut pris pour minuit au café de l'Europe, sur la place San-Ferdinando.

La vie de Naples se passait presque toute entière sur cette place : au café de l'Europe et au Grand-Café. Jeunes et vieux, usuriers et procureurs de femmes, ceux qui s'amusent, ceux qui flânent et ceux qui trafiquent, y grouillaient pêle-mêle. Très sobres d'ailleurs, tous ces habitués faisaient peu de frais : ils ne buvaient que de l'eau, avec des *gelati*.

Le souper était disposé à l'entresol. Le duc de San-Cesario avait fait envoyer une voiture à Marie, pour la prendre à l'hôtel. Elle se rendit au café. La fête était préparée dans quatre petits salons en enfilade, et l'assistance se trouvait au grand complet. Il ne manquait que San-Cesario.

Marie avait pour voisin le prince Melissano. La nature l'avait peu avantagé physiquement : il était d'aspect malingre, gibbeux et laid; mais quel esprit ! C'était le vrai Pulcinella napolitain ; il avait tout du polichinelle populaire : la verve gavroche et le dos en éminence. Vif, gai, alerte, amusant, il trouvait moyen de plaire à beaucoup de femmes. Très drôlement, il fit à Marie le portrait nature des personnages les plus marquants de la société.

— Vous voici parmi nous toute nouvelle, lui dit-il ; Naples vous est inconnu, et vous vous trouvez sur un terrain mouvant. Il faut que je vous présente votre public, vos admirateurs de demain.

Celui-là, c'est le duc de Merigliano, le plus grand coureur de la ville ; il est toujours accompagné par un avocat, Luigi Rossi, et par un docteur. C'est sa manie de marcher dans la vie entre Cujas et Hippocrate. Chemin faisant, s'il voit une femme qui lui plaise, *contessina* ou *contadina*, vite, il lui dépêche un de ses acolytes pour arranger un rendez-vous.

Avec cela, c'est un mari jaloux, mais

jaloux ! Sa femme, une princesse Doria, belle-sœur de San-Cesario, ne sort jamais seule ; il lui permet tout juste de se promener dans une voiture fermée, dont le plancher est même à claire-voie, afin qu'elle n'ait aucun prétexte pour descendre : la portière reste fermée à clef !

Voyez-vous ce beau colonel ? C'est le prince Tiraboschi, frère du duc de San-Lorenzo. Il a épousé une veuve sicilienne qui le mène par le bout du nez. Il a trois enfants, aucun n'est de lui. Le dernier est le fils du beau-fils de la princesse ! Voilà qui embrouillera les généalogistes de l'avenir. Ce beau-fils, devenu l'amant de sa belle-mère, s'appelle le duc Cici, et sa fille a épousé un fils de la Tiraboschi. Quelle famille !

La princesse a trois amants. D'abord ce grand maigre, un Cubain, qui est poitrinaire. Puis, dans le salon voisin, ce beau garçon, le prince René de Pescara. Il y a quinze jours, comme il se trouvait dans sa villa de Sorrente avec sa maîtresse, il lui présenta un vase intime qui était en argent. Quand elle s'en fut servie, elle déclara que personne

désormais ne devait s'y épancher. « Prenez-le », dit le prince. — Mais quel ne fut pas son étonnement, lorsque, dînant chez elle, il retrouva son vase devenu soupière !

Quant au troisième amant de la dame, c'est son coiffeur.

En face de nous, cette figure de faune, c'est le prince Casareale. Il mange sa fortune avec toutes les actrices de Naples. Mais sa femme ne manque pas de compensations. Elle fait comme les autres : toutes ici sont en puissance d'amant.

Ce grand blond, c'est Charles Balzaroni, l'amant d'Amalia Gioia, pour qui, en cinq ou six mois, il a dépensé un million et demi. Ce petit rabougri est le prince Maffeo Orsatti, qui est né onze mois après la mort de son père. Il est du dernier bien avec une beauté russe, dont un célèbre peintre vient de faire un portrait que le prince lui a payé cinquante mille francs. Le mari, ne voulant pas que le portrait de sa femme se trouvât chez un garçon, a exigé qu'il fût envoyé dans son hôtel de Paris ; mais ses scrupules n'ont pas tenu devant l'offre d'un autre jeune homme,

un Russe, qui le lui achetait cent mille francs.

Ce gros, c'est le duc de San-Donato, plusieurs fois syndic de Naples. Ce maigre, c'est le duc de San-Martino, beau-fils de San-Cesario. Ne vous étonnez pas de la rencontre. Ici c'est dans les mœurs : on s'amuse en famille.

Ainsi Melissano égrenait le chapelet des scandales, riant lui-même de tous ces racontars. Il continua :

— Vous voyez ces deux gamins de vingt ans ; ce sont deux princes : Castracane et Fusella. Castracane a pour maîtresse une danseuse, Fiammetta ; Fusella, une autre danseuse, la Ferrera. Entre ces deux idiots, c'est un duel de générosités ridicules envers leurs amies. Les friponnes se disent brouillées à mort, mais c'est du chiqué. Elles s'entendent comme larronnesses en foire. Chacune prévient l'autre des petits cadeaux qu'elle reçoit, afin de stimuler le zèle de leurs entreteneurs respectifs. Et en avant les folies !

Ainsi quand la Fiammetta a reçu une voiture, la Ferrera est prise à point nommé d'une attaque de nerfs et s'arrache les cheveux.

Vite, on la console avec un cadeau encore plus brillant. L'autre jour, Castracane avait payé à son amie Fiammetta deux perles de cinquante mille francs; Fusella ne voulut pas rester en arrière, d'autant plus vaniteux qu'il est bâtard et fils d'une actrice française. Il acheta à la Ferrera un collier de trois cent mille francs, engageant l'héritage de son oncle, le prince Fusella-Vigliano.

Par bonheur, un jour que Fusella attendait la Ferrera, une femme apporta une lettre pour elle. Très jaloux, il l'ouvrit. C'était un poulet de son amie :

« Ma chatte chérie,

» L'idiot vient de me donner des émeraudes ; ton Nicknemon (le surnom de Fusella), que va-t-il te donner ?

» Que je m'embête d'être avec Castracane ! Il exige de moi... *ch'io mi desnudi*, que je mette des gants noirs jusqu'aux aisselles et que.....

» Ma petite chatte chérie ! et toi, viens, laisse ton Fusella; arrangeons-nous pour passer une soirée ensemble.

» Je vais dire que ma mère est malade, et toi trouve une autre excuse. Allons passer une nuit à Capri ou à Sorrente. »

Fusella, furieux, rompit avec la Ferrera, et Castracane imita son exemple. Ils se consolent de leur commune déception d'amour dans une mutuelle amitié, et passent leurs journées à jouer ensemble au bézigue.

Ce vieux, là-bas, c'est le duc d'Asciutto, auteur dramatique, plein d'esprit; il est affligé de goûts étranges. Quand on lui demande quel plaisir il y trouve : « Un plaisir douloureux », répond-il.

Cet homme apoplectique s'appelle le comte Henri Statella, mais nous le surnommons le Bœuf-à-la-Mode. Voici le très correct chevalier Mario de Belgiojoso, dit le chevalier Beau-Visage, et à cette table, les trois anabaptistes, trois gentilshommes milanais, élégants et blonds. Voici Fontana, blond également et dont la moustache rivalise avec celle du duc de Massa, et Calandrino, ce brun à la figure désagréable. Il a eu autrefois, à Turin, une fâcheuse histoire de cercle ; mais à

Naples nous sommes indulgents. Ce qu'il y en a de ces brillants seigneurs qui font la vie, sans aucune fortune, les poches toujours pleines! Bah! les dames sont si charitables!

Voici deux barbes, l'une grise et l'autre brune. La barbe brune, c'est le duc Cività-Grande, dont la femme vit à Paris et possède l'amitié du prince de Galles. On dit qu'elle en a même un souvenir vivant, une fille. On sert au mari une rente de dix mille francs, et il se tient content. La barbe grise appartient au prince de Cavaradosso. Voici le duc de Capri, qui a pour maîtresse Angiolina la Fioraia, cette jolie fille que vous voyez là-bas; il souffre qu'elle vende des fleurs dans la rue pour vivre.

Ce visage sympathique est celui du marquis Casafuerte, secrétaire d'ambassade espagnol. Il est marié à la plus jolie femme de Naples, charmante, pleine d'esprit, intelligente, instruite, des allures de reine, née princesse Doria, — et il la délaisse. Et cet autre-là, en face de vous, le duc de Perdifumo, qui n'a qu'un désir : habiter Paris.

Et maintenant que je vous ai dit le nom de tous ces fantoccini de la grande comédie napolitaine, qui s'agitent ici entre le ciel et la mer bleue, que je vous ai montré les fils du caprice et de l'intrigue qui les font mouvoir, vous attendez sans doute, madame, que je vous apprenne aussi qui je suis. Si les *pupazzi* vous ont intéressée, vous voudriez connaître aussi celui qui vous les fit voir. Oh! mon Dieu, mon histoire est très simple, madame. Je suis bâtard. (Ceci fut dit avec une souveraine désinvolture qui en palliait le cynisme.) Quand j'ai su qui était mon père, je l'ai forcé à me reconnaître; c'est pourquoi je suis le prince Melissano, un prince bien ennuyé, je vous le jure. Naples m'assomme; c'est Paris qu'il faut à mes appétits intellectuels, et sans doute vous m'y verrez quelque jour.

Et elle l'y vit en effet. C'est même lui qu'elle a pris plus tard comme modèle pour le principal personnage de *Courte et Bonne*. Il s'est brûlé la cervelle au cercle de l'Épatant où il avait pris logement.

Il était quatre heures du matin. Un do-

mestique du cercle entra suivi d'un cocher de fiacre et s'avança brusquement.

Il dit quelques mots à Melissano.

— Ce n'est pas possible, s'exclama le prince.

— Mais si, Excellence. Le monsieur que vous avez laissé à Piedigrotta s'est tué, après avoir marché longtemps dans la campagne.

Le bruit courut de table en table. Encore une farce de San-Cesario ! On prit des fiacres et l'on partit en file indienne. Le cocher avait dit vrai, San-Cesario s'était tué. Il avait fait de fausses signatures pour avoir de quoi donner des fêtes à la *Filarmonica*.

Le cercle des *Buontemponi* était mort-né.

Le temps a passé sur tout cela; quelques-uns des acteurs de la comédie napolitaine sont morts, d'autres sont bien changés. Le prince Castracane est venu à Paris, il a épousé une Vega; Fusella ruiné, portant des bottes trouées et des plastrons de chemise... sans chemise, s'est refait par son mariage avec une fille de madame Hepworth, et non de M. Hepworth. Mais le maladroit s'est brouillé avec sa nouvelle famille : M. Hepworth lui fait une petite rente, à condition de ne ja-

mais se montrer à Paris ni en Angleterre. Et voilà un prince, un Fusella, qui, pour des appointements de maître-d'hôtel, renonce même à voir ses enfants! Un jour, nous le verrons sénateur d'Italie.

Les deux filles du prince Merigliano ont épousé l'une Giovannini Valiente, qui ressemble à Alfonso de Aldama; et l'autre, le prince de Celengia. Les deux mariages ont mal tourné. Marigliano vit encore : Il est très vieux; hébété, la langue pendante, il se promène toujours avec le docteur, mais celui-ci ne fait plus de commissions galantes. Et les deux fantoches, vieillis, errent mélancoliquement au soleil de Naples, acteurs falots qui, la farce finie, rôdent encore comme des âmes en peine, autour du thâtre. On dirait la décrépitude de la comédie italienne.

Après la conversation avec Melissano, Marie connaissait son public aussi bien que si elle avait habité Naples depuis longtemps.

Après avoir discuté le choix de la pièce qui servirait de début pour les représentations, on s'arrêta au grand succès de l'Odéon, *les*

Danicheff. Marie devait jouer le rôle de la princesse Lydia, créé de façon si charmante par Antonine, à Paris. La pièce était nouvelle à Naples, elle donnait satisfaction à la colonie russe : c'était parfait. Mais on avait compté sans l'empressement du public : tous les Russes donnèrent au bureau de location comme un seul homme, renforcés encore par les officiers de l'escadre qui avaient fait escale dans la baie de Naples avec le vaisseau-amiral du grand-duc Alexis, et le soir, toutes les bonnes places avaient été retenues. Ceux qui n'avaient pris que l'abonnement habituel, c'est-à-dire des entrées, ne purent trouver à se caser. De là, grande animosité contre Marie, que l'on rendait responsable du mécompte : « Elle joue une pièce russe ! Il lui faut un public russe ! Que n'est-elle allée en Russie, alors ! »

Ce fut bien pis, quand, dans le courant de la soirée, à un entr'acte, des Napolitains, étant venus la complimenter dans sa loge, trouvèrent porte close. Nazimoff était venu avec le grand-duc Alexis, à qui il avait présenté la comédienne.

CHAPITRE VII

Le vaisseau du grand-duc. — Déception d'une étoile filante. — Une fête chez l'ambassadeur de France à Berlin. Amours et intrigues diplomatiques.

La guerre était déclarée entre la Russie et l'Égypte. Le grand-duc Alexis, avec son escadre, attendait dans la baie de Naples le moment d'y prendre part.

Adorant Paris et le théâtre français, il passait la plus grande partie de ses soirées dans la salle et les entr'actes dans la loge de Marie ; il s'amusait à détailler les toilettes de la comédienne. « Celles-ci sont de telle maison, celles-là de telle autre. » Il en donnait la signature comme pour les tableaux de maître, critiquait, admirait avec une sûreté de goût digne d'un grand peintre ou d'une grande coquette.

Bien souvent, après la répétition, Marie

rentrait à l'hôtel : de ses croisées elle apercevait le grand-duc se promenant sur le quai qui mène à la Chiaia, avec son chien. Les chiens du grand-duc ont toujours été célèbres : celui de cette époque était un superbe bull-terrier. Le prince aimait à bavarder avec la jeune femme ; il s'appuyait sur la balustrade de la croisée ; souvent il entrait, acceptait une tasse de thé. On causait de Paris, des artistes, des pièces nouvelles. Un jour, la conversation tomba sur Léonid Leblanc, et, dans l'entraînement des racontars, Marie se laissa aller à dire : « On prétend qu'elle a eu une maladie h... — Dites *malheureuse*, » interrompit le grand-duc. Délicate atténuation qui prouvait toute l'humanité de ce fils d'empereur, frère d'empereur, et qui devait le devenir lui-même, à défaut de postérité impériale directe.

Marie avait le très grand désir de visiter le vaisseau-amiral. Il paraît que les dames n'ont pas facilement accès sur les navires de guerre ; mais cette mesure ne pouvait gêner le grand-duc et, pour satisfaire le caprice de la comédienne, une partie fut organisée.

Une barque conduite par douze rameurs

vint prendre au port les invités. Les douze avirons frappèrent l'eau en cadence, la rive s'éloigna ; deux autres barques suivaient : l'une portait un orchestre qui fit entendre la *Vie pour le Tsar* de Glinka. La musique triste et farouche était rythmée par les coups de rame. La mer, le ciel, les montagnes bleuissaient uniformément sous la caresse dorée du soleil.

On aperçut la frégate russe ; un cri rauque d'appel en arriva, auquel répondit le patron du canot. On accosta : après avoir gravi l'échelle, Marie apparut la première à la coupée ; l'officier de quart s'avança, très droit, la tête nue ; le maître de quart donna un long coup de sifflet, le signal des honneurs. Les matelots se tenaient respectueusement à distance, presque tous blonds, moustaches fines, barbes en éventail. Plusieurs portaient des lunettes, ce qui, avec leur air un peu gauche, à cause des étrangers qui les intimidaient, leur donnait comme un faux aspect de professeurs allemands. D'autres étaient forts, larges d'épaules, comme il sied aux descendants d'une race héroïque.

Quelques amis de la colonie russe, admirateurs de Marie et désireux de fêter le succès de l'interprète des *Danicheff*, avaient été aussi invités.

Un lunch fut servi : tout en prenant activement part aux conversations engagées parmi les convives, Marie regardait le grand-duc. Il était superbement beau. C'était une sorte d'hercule du Nord, avec sa taille haute et puissante; mais toute la finesse de sa race impériale se voyait dans ses mains élégantes, dans la soyeuse douceur de sa barbe et de ses cheveux fauves.

Une rare intelligence se lisait sur ce front vaste comme celui des dieux de Phidias, où la pensée toujours en travail s'attestait par de vigoureux renflements.

Il avait la peau très claire, d'un blanc délicat, légèrement veinée de bleu. C'était bien cette force du Nord enveloppée d'harmonie et de grâce.

La majestueuse beauté du prince frappait davantage à cause du décor où elle apparaissait : ce salon guerrier, dont le plafond bas était orné, au milieu, d'une grande rosace

faite de pavillons drapés. Les fleurs épanouies à profusion étaient contenues dans des jardinières élégantes qui avaient pour supports de petits canons, et c'était dans tous les coins des miroitements farouches et clairs d'acier poli, baïonnettes, fusils, haches d'abordage, disposés avec une originalité barbare et recherchée.

Cependant, par les sabords, entraient des bouffées de musique ardente et pâmée. C'étaient des airs napolitains, que l'on jouait pour enchanter le repas de fête, qui se continuait au bercement alangui des flots dans le golfe napolitain, et de l'harmonie divine.

Mais le rêve finit comme tous les rêves ; Marie demanda sa pelisse, et, présentant au grand-duc ses hommages reconnaissants pour la féerique hospitalité de cette journée, elle prit congé de lui. Le général, chargé par le prince de la ramener à l'hôtel, monta après elle dans le canot.

C'était madame Varney, femme de l'impresario, qui était l'étoile de l'opérette ; la voix était encore belle, mais fatiguée ; toute

la science de l'artiste n'y pouvait suppléer, et la femme comptait trop d'automnes pour tenir un répertoire qui exigeait le charme exubérant, l'émotion et la belle humeur de la jeunesse. Les souvenirs de la troupe de Meynadier ne pouvaient être effacés par la troupe nouvelle. Varney, compositeur et chef d'orchestre, avait surtout engagé des musiciens, des chanteurs d'opérette et des choristes. Marie et un jeune-premier étaient les seuls artistes de comédie.

La pièce de début, *les Danicheff,* avait été répétée et montée avec soin. Mais le succès des trois premières représentations épuisa le public étranger.

Les Italiens, vexés, s'abstinrent. D'autant plus qu'il était bruit de rouvrir San-Carlo. Une entreprise milanaise en courait la chance ; c'était la maison Sonzogno, qui édita Verdi. On offrait même à la sœur de Marie un engagement pour venir danser un ballet italien.

Après bien des tergiversations, elle opta pour Berlin, où le frère de la grande Taglioni était maître de ballet.

La pensée de se perfectionner sous la di-

rection d'un tel professeur décida son choix. Elle était humiliée de ce que le contrat passé avec M. Halanzier n'avait pas été exécuté intégralement ; il lui était pénible de rentrer à l'Opéra, sans engagement déterminé.

Temporairement, elle avait accepté la situation offerte ; mais aussitôt qu'un engagement se présenta, elle résolut de partir. Marie apprit tout à coup son arrivée à Berlin.

La danseuse ne tarda pas à se repentir de ce que sa sœur aînée appelait une fugue. Elle devait remplacer une danseuse, mademoiselle de Froshdorff, qui était malade depuis deux ans. Celle-ci se rétablit subitement ; il fut convenu qu'elle ferait sa rentrée dans le ballet qui devait servir de début à Amélie Colombier. Il y aurait dans ce ballet deux premières danseuses.

Mademoiselle de Froshdorff, très aimée du public et de ses camarades, et, de plus, protégée par le surintendant général de l'Opéra et des beaux-arts, Mgr de Hülsen, avait toutes les chances pour elle.

Amélie Colombier était très effrayée : elle se disait qu'il n'y aurait pas place à l'Opéra pour quatre premières danseuses. Les deux autres rivales étaient mademoiselle Esther David, et mademoiselle Zucchi, applaudie depuis à Paris et qui tenait la barre avec beaucoup d'autorité et grand succès. La danseuse se sentait en infériorité pour lutter avec mademoiselle de Froshdorff, elle nouvelle et étrangère. Elle comprit la folie qu'elle avait faite, et elle accabla Marie de lettres, de dépêches, la suppliant de venir, de la soutenir de sa présence. Marie avait toujours tendrement chéri sa sœur, et Saint-Victor lui disait justement un jour : « Si vous aviez fait pour vous la moitié de ce que vous avez fait pour elle, il y a longtemps que vous seriez sociétaire à la Comédie-Française. » A cet appel désespéré, elle quitta tout.

Varney en profita pour ne pas payer les appointements échus à la comédienne, et reporter tous ses efforts sur l'opérette.

La jeune femme se rendit à Berlin, à travers le Tyrol, voyageant trois jours et deux nuits, sans vouloir s'arrêter, tant elle avait

hâte de venir juger le péril par elle-même.

Arrivée dans la nuit, elle assistait le lendemain, à la première heure, à la répétition générale. Quand, le matin, elle descendit le grand escalier de Kaiserhof-hotel; quand elle aperçut en bas, dans le hall, les uniformes des officiers prussiens, casque en tête, son sang ne fit qu'un tour, et elle fut près de défaillir, obligée de s'appuyer au mur, pour continuer la descente, sous l'œil curieux de ces hommes qui se tenaient rangés sur le passage des étrangères. Depuis la guerre, il y avait six ans, Marie n'avait pas revu les vainqueurs de la France; en se trouvant là, tout à coup, en face de l'uniforme tant exécré, elle sentit son sang de chauvine se figer; son cœur avait presque cessé de battre.

Dominant son émotion, baissant les yeux, elle suivit sa sœur. Celle-ci avait passé le temps de la guerre, du siège et de la Commune, au fond des campagnes de la Creuse, où lui arrivait seulement l'écho des fracas belliqueux. Puis, elle était trop jeune pour sentir vivement, et l'émotion de son aînée

avait été attribuée par elle à la fatigue de ce long voyage.

Les débuts d'Amélie Colombier avaient lieu le lendemain. Au bout de huit jours, les craintes se justifiaient : l'engagement de trois ans avec deux mois d'épreuves était résilié. Ce fut un désastre, un effondrement de toutes les espérances, et, naturellement, on en chercha toute espèce de raisons, hormis la véritable : l'insuffisance d'un talent qui n'avait pas su s'imposer.

La danseuse avait reçu un mois d'avance à Paris ; le mois qui restait à toucher était absorbé par la note du grand hôtel, où elle était descendue avec sa femme de chambre. Que faire ? Pas d'argent, pas d'engagement. Elle ne voulait pas rentrer en France ; elle avait annoncé à ses camarades un engagement de trois ans, car, dans son esprit imprévoyant, les deux mois d'épreuves ne comptaient pas. Elle ne voulait revenir qu'avec la certitude d'une autre situation.

Encensée par sa mère, qui adorait en elle l'enfant de sa jeunesse tardive, par sa sœur qui avait mis à contribution ses amis pour

faire son éloge de confiance, elle s'imaginait être une déesse de la danse, croyant de bonne foi tout ce que la tendresse fraternelle faisait dire d'elle.

Dans le désir de concilier à sa sœur le plus de sympathie possible, Marie avait été très aimable avec tous, notamment avec Paul Taglioni. Le maître déplorait le début sensationnel avant le complet épanouissement d'un talent qui avait encore grand besoin d'exercice et d'étude. Désespérant de faire revenir la direction sur sa détermination, Taglioni s'offrit à donner à Amélie Colombier, gracieusement, ses conseils, pendant tout le temps de son séjour. Il désigna un de ses meilleurs danseurs pour en surveiller l'application, et lui faire faire les groupes.

Il expliqua à Marie comment, après un succès, tel ballet, ou plutôt telle pantomime à grand spectacle créée par lui, était montée dans le monde entier, à Vienne, en Russie, en Italie, en Amérique, par ses élèves qui étaient devenus ses collaborateurs, et se répandaient dans tous les pays. A ce moment Paul Taglioni avait soixante-douze ans; sa

santé robuste lui donnait un grand air de jeunesse. « Je suis ici depuis cinquante ans, disait-il à Marie. C'est moi qui ai créé les classes de danse. J'ai formé tout ce monde. Nous sommes une grande famille dont l'Empereur est l'aïeul, le patriarche; il connaît les noms de tous et de toutes. Il les a vus enfants, il note leurs progrès. L'Opéra est une dépendance de la Cour; il a son surintendant général, Mgr de Hülsen, mais en réalité c'est l'empereur qui gouverne; rien ne se fait qu'avec son approbation. Quand il y a un ballet nouveau, sitôt qu'il est assez au point pour qu'on essaye la mise en scène, il vient aux répétitions et donne ses conseils : toute la figuration marche comme un bataillon, au commandement et en mesure. Il n'y a pas de représentation qu'il n'y assiste, le plus souvent dans sa petite loge d'avant-scène du rez-de-chaussée. Puis il vient dans les coulisses, au foyer.

» L'Opéra est entretenu sur sa cassette particulière; il met au-dessus de tout la danse, qui est pour lui le premier des arts. C'est ainsi qu'en jugeait autrefois la Grèce. Tous

les arts en effet, sont compris dans celui-là ; il y faut l'intelligence dramatique, la mimique qui supplée à la parole par la physionomie et le geste, le sens de la ligne et de l'harmonie, en même temps que la virtuosité professionnelle. L'impératrice Augusta, elle, adore la comédie français ; elle a son théâtre, sa troupe qu'elle subventionne ; les artistes sont tous Français, et aussi son secrétaire, qui lui sert de lecteur. De même que l'empereur vient peu à la Comédie, c'est un événement quand on signale la présence de l'impératrice à l'Opéra.

» Quand votre sœur est arrivée, elle n'a pas su se faire d'amis ; elle a critiqué à tort et à travers, trouvant les danseuses laides, vieilles, sans élégance. Tout cela, répété, commenté, a rendu sévère et exigeant. Si elle avait tenu ce qu'on espérait d'elle, cela n'eût rien été. Mais nos secondes danseuses lui sont supérieures. Il était donc difficile de la maintenir à une première place. »

Marie retrouva à Berlin, dans la troupe de comédie, plusieurs camarades de Paris et même du Conservatoire. Pour accéder au

désir de sa sœur, elle se décida à attendre près d'elle qu'elle eût trouvé un engagement. Mais comment faire, sans argent, sans ressources ? On résolut d'abord de quitter Kaiserhof-hotel, beaucoup trop dispendieux, et l'on prit un petit appartement meublé. La femme de chambre ferait la cuisine. Marie écrivit à un ami, Charles Bocher : il lui donna une nouvelle preuve de son amitié en lui envoyant par courrier des lettres de recommandation pour notre ambassadeur, le comte de Gontaut-Biron, et pour le duc de Ratibor, frère du prince de Hohenlohe, ambassadeur à Paris. Le comte de Gontaut était le type du diplomate, grand, mince, d'une distinction suprême, d'une courtoisie achevée. Il fit à Marie, qui se présentait sous les auspices de son vieux camarade Bocher, le plus chaleureux accueil, et la pria de venir dire des vers à une fête de l'ambassade. Très fin lettré, il prenait plaisir à lui faire faire des lectures.

Désirant que sa sœur participât à ses succès de salon, Marie lui apprit le rôle de Zanetto du *Passant*. Elle l'avait tant entendu

jouer par sa meilleure amie, qu'elle en connaissait parfaitement les traditions.

Aux répétitions qui avaient lieu à l'ambassade de France, elle fit connaissance de la petite baronne Mita de Benkendorff, dont le mari, second secrétaire de l'ambassade de Russie, remplaçait provisoirement l'ambassadeur en congé. C'était une jeune femme ayant l'aspect d'une fillette, très simplement vêtue d'une robe noire en dentelle, sans un bijou. Le type kalmouk s'accusait chez elle par des pommettes saillantes et des lèvres épaisses. Avec son front bas, ses grands yeux marrons, ses sourcils en ligne droite, ses cheveux collés aux tempes, on ne pouvait dire qu'elle fût vraiment jolie, mais quelque chose en elle intéressait : un tempérament étrange, à la fois timide et volontaire, en qui l'on devinait toutes les aspirations et toutes les curiosités ; bref, ce qu'on est convenu d'appeler une nature artiste.

La première arriva. L'hôtel de l'ambassade, grande bâtisse du genre rococo et maniéré qui fut si à la mode au dix-huitième siècle, se remplit de la foule chamarrée des uni-

formes. Le comte étant veuf, les honneurs étaient faits par sa nièce, la princesse Marie de Castellane, charmante en un costume de velours broché et de dentelles blanches. Elle était mariée au prince Antoine Radziwill, aujourd'hui grand-maître du palais ; c'est lui que le jeune kaiser d'Allemagne envoya, avec la princesse, pour le représenter aux obsèques de la duchesse d'Alençon, faisant ainsi doublement honneur à la France, par ce choix d'une Française qui avait si longtemps présidé avec une grâce incomparable aux réceptions de notre ambassade.

La représentation du *Passant* fut un triomphe pour les deux interprètes. Marie fut dès lors adoptée par la haute société diplomatique de Berlin, initiée à ce monde spécial dont le code est le protocole, où les mœurs et les usages sont si particuliers. Elle vit de près cette espèce de petite colonie aristocratique, constituée autour d'un gouvernement, cette suite de fêtes dont se compose la vie d'ambassade, et qui servent de prétexte pour l'échange des courtoisies

internationales, car ces amusements ont une importance diplomatique.

Marie y contribua largement, et, grâce à elle, le programme en fut varié ; ce fut le triomphe de la comédie de salon, inaugurée à l'ambassade de France.

Ces succès procurèrent à l'actrice des relations exquises et nombreuses : le comte et la comtesse de Launay, le baron Mita de Benkendorff, qui avait été élevé par la grande-duchesse, Marie de Russie, et dont la femme, née Woïkoff, était devenue tout de suite une amie pour la comédienne.

Les five-o'clock de la jeune baronne étaient renommés pour ses pâtisseries et surtout ses brioches, que l'on grignotait avec le thé et le chocolat. Le service était fait dans un style éclectique, mélangé des traditions russes, de l'abondance allemande, et du goût parisien. L'hôtel avait une apparence très seigneuriale. En haut du perron, un laquais costumé en moujik débarrassait les visiteuses de leur manteau ; un second moujik jetait leur nom dans le salon désert. La première fois qu'elle lui rendit visite, Marie trouva la petite ba-

ronne un peu souffrante, étendue sur une marquise Pompadour, la tête enveloppée dans une dentelle d'Alençon, le buste soutenu par une pile de carreaux couverts d'étoffes persanes, et sur les pieds une couverture de peluche mauve, garnie de vieille Angleterre, qui valait bien cinq cents louis.

On bavarda, on potina, car le five o'clock de madame de Benkendorff était la grande potinière.

Un détail frappa Marie : toutes ces dames fumaient. La blanche vapeur du latakieh montait dans l'air tiède du boudoir. La petite baronne obligea en riant la comédienne à allumer une cigarette égyptienne, que celle-ci approcha d'une jolie lampe à esprit de vin, et porta ensuite à ses lèvres, avec une inexpérience qui amusa beaucoup l'assistance féminine.

Un jour, le comte de Gontaut-Biron vint trouver Marie, et lui dit :

— J'ai parié avec le prince de Furstenberg que vous feriez jouer *Le Rendez-Vous* à madame de Benkendorff et à M. Lemarchand, secrétaire de l'ambassade de France. Je

compte sur vous ; ne me faites pas perdre mon pari.

— Mais c'est impossible! La baronne n'a rien d'une comédienne; et puis elle n'a jamais dit de vers, et ceux-là, dans leur familière simplicité, sont très difficiles. Je ne parle pas de son accent, plus développé que les Russes ne l'ont en général. Au premier manque de mémoire, elle restera en plan. Elle n'est même pas soutenue par un artiste, un homme du métier : M. Lemarchand est aussi inexpérimenté qu'elle. Je vous le répète : c'est impossible.

— Voilà un mot qui ne doit pas exister dans la langue française. Je ne puis vous répondre qu'une chose : j'ai parié que vous exécuteriez ce tour de force. Plus il y aura de difficultés, plus vous aurez de mérite.

Vaincue par les éloges de l'aimable ambassadeur, Marie répondit :

— J'essaierai.

Elle essaya et réussit. D'abord, ce fut un vrai cauchemar que ces répétitions. La petite baronne était insaisissable. On l'attendait pour un dîner à l'ambassade d'Autriche, ou

bien ailleurs pour entendre une harpiste de Vienne. Elle entrait en coup de vent, répétait cinq minutes, puis sortait avec un froufrou. Enfin, l'avant-veille, elle se mit à travailler sérieusement son rôle, et le professeur fut étonné de l'ardeur extraordinaire que l'élève apportait à sa tâche, recommençant les passages mal sus ou mal rendus, corrigeant les mouvements et les attitudes.

La première eut lieu à l'ambassade de France. Il y avait grand gala. On voyait, parmi les spectateurs, l'empereur Guillaume, son fils, qu'on appelait *notre Fritz (unser Fritz)*, et la princesse impériale, tout à fait charmante de candeur et de dignité. Tous les ambassadeurs, les ambassadrices et les attachés étaient présents, ainsi que les principaux personnages de la maison de l'empereur. Sur une petite scène, munie d'une rampe et d'un rideau, on avait disposé le décor de la pièce. Et dans les salons, c'était le chatoiement du satin, de la soie, de la gaze, des dentelles, toute la somptueuse richesse des costumes de gala mêlés aux verdures des plantes exotiques. Les uniformes faisaient

étinceler leurs chamarrures, tandis que les facettes des diamants, disposés en gerbes, en épis, en croissants, en aigrettes, sur la chevelure des femmes, en colliers et en rivières sur leurs poitrines, s'embrasaient aux flammes des lustres.

On apercevait le vieux comte Perponcher, maréchal de cour, dont la belle-sœur était grande-maîtresse et donnait des réceptions où fréquentaient toutes les altesses de Berlin ; l'aide de camp de l'empereur, le prince Henri XVIII de Reuss, de fort belle prestance, grand chasseur après avoir été grand amoureux, très aimable et très considéré. Près de lui, le chef du cabinet militaire, le général Albedyll, très dévoué à l'empereur, très respectueux des traditions, et qui savait les faire respecter à tous les degrés de la hiérarchie, avec les formes les plus courtoises : il était la véritable main de fer dans un gant de velours. La générale, sœur d'une beauté célèbre, la duchesse de Manchester, lui ressemblait, disait-on, avec un peu moins d'agrément peut-être, mais avec plus de solidité dans l'esprit et le caractère. Le comte de

Nesselrode, grand-maître de la cour, la bonté, la simplicité et la bonhomie en personne ; sa fille était charmante.

Le comte Paul de Hatzfeldt était, en sa qualité de secrétaire d'État aux affaires étrangères, le confident et le collaborateur de M. de Bismarck. Celui-ci, avant de lui donner officiellement la direction des relations extérieures, lui faisait en réalité tenir ce haut emploi depuis assez longtemps. Il l'avait débarrassé des poursuites du banquier Bleichrœder. M. de Hatzfeldt était élégant, absolument distingué, et sa souveraine courtoisie corrigeait heureusement la brusquerie de son maître avec les ambassadeurs. Très aimable, très gâté par les femmes, son nom était souvent rapproché de celui de la baronne de Benkendorff.

Parmi les princes médiatisés qui séjournaient volontiers à Berlin, le comte Otto de Stolberg-Wernigerode se recommandait par sa haute intelligence. Pendant quelque temps, il avait suppléé M. de Bismarck, et s'était tiré à son honneur de ce redoutable intérim. Puis, dégoûté de la vie publique, il se retira de la

cour, et même de Berlin, où sa femme était réputée comme une des maîtresses de maison les plus charmantes, et excellait à faire les honneurs de son salon.

Voici le corps diplomatique. Le baron de Zedlitz, ministre de Bruxelles, en est le doyen. M. de Nostiltz-Walwitz représente la Saxe. C'est l'homme du calme, de la froideur, de la politesse savante et calculée. A force de prudence et d'habileté, il réussit à défendre les intérêts de son pays que menace d'englober l'avidité prussienne; il évite de heurter de front M. de Bismarck, et ne l'attaque que s'il sent avec lui une très forte majorité. Il réussit ainsi à neutraliser en grande partie l'hostilité perpétuelle e sourde du chancelier. Madame de Nostiltz est une personne de tous points agréable, et d'un esprit brillant.

Il n'est pas de plus aimable homme que le comte Hugo de Lerchenfeld. Il a voyagé longtemps, et, ayant beaucoup vu, il a beaucoup retenu. Il a pris, à courir le monde, un scepticisme délicat qui est en même temps une élégance intellectuelle et une arme diplomatique. Nul n'excelle davantage au maniement

des hommes et des caractères. C'est un des grands amis et des meilleurs collaborateurs de Bismarck, auquel il a été recommandé par son fils Herbert.

Le représentant badois, le baron de Turckheim, est fort bien en cour : on a pour lui toute espèce d'égards. C'est que la souveraine de Bade, la grande-duchesse, est fille unique de l'empereur.

L'Empire d'Autriche était représenté par le comte Karolyi. C'était, comme l'ambassadeur de France, un diplomate de race, selon la tradition de Metternich. La comtesse était bien la femme née pour être admirée et pour figurer à la cour, au nom d'un grand pays, avec son élégance et sa beauté qui s'imposaient ; son mari était son premier courtisan. Un attaché militaire représentait la Turquie ; un très bel homme, qui se multipliait. Il avait fort affaire ! Sa tâche était des plus difficiles en un moment où la Russie était en guerre avec son gouvernement : l'autorité du diplomate, accrédité à Berlin près de la puissante Allemagne, pesait d'un grand poids dans les destinées de cette guerre.

On admirait beaucoup la princesse Carolath, merveilleusement belle; elle avait quarante-cinq ans, mais il était impossible de lui en donner plus de trente. Il n'était bruit que de la passion qu'elle avait inspirée au fils du prince de Bismarck. C'était le secret de Polichinelle, on en parlait à mots couverts dans tous les salons; on disait que la princesse se perdait, que son mari finirait par ouvrir les yeux et les oreilles. C'était un vieillard très amoureux de sa femme, rongé de soupçons et d'anxiété : continuellement empressé près de tout le monde pour apprendre quelque chose sur le mystère qu'il pressentait. Mais les convenances diplomatiques recouvraient de leur manteau les amours du prince.

Autant que le mari, on plaignait le frère de la comtesse Karolyi, grand seigneur hongrois, possesseur d'une immense fortune, et qui jouait près d'elle le chandelier.

Un jour, il s'était accroché en courant derrière la voiture de la bien-aimée, comme les gamins derrière les fiacres, et il avait parcouru ainsi les rues de Berlin à trois heures de l'après-midi. Il ne l'avait abandonnée qu'à

deux lieues de la ville, à la porte d'une villa où la princesse avait un rendez-vous avec Herbert. Ainsi bafouée, sa passion s'exaltait. Il achetait toutes les fleurs de Berlin pour en joncher le chemin de son idole. Il avait fait venir de Hongrie un orchestre de tziganes, la princesse ayant manifesté le désir d'entendre cette musique que Paris n'avait pas encore banalisée.

Un jour, on apprit que la princesse Carolath, pour être plus libre d'aimer sous des cieux lointains, s'était envolée vers l'Italie avec Herbert. A cette nouvelle, le désespoir de ce malheureux faillit lui faire perdre la raison. Peu de mois après, tous les journaux annonçaient la maternité tardive de la princesse et l'abandon de son amant. Le chancelier de fer, avec la rigueur que ce surnom indique, avait mis son fils en demeure de rentrer en Allemagne, mais on insinuait que l'obéissance n'avait pas coûté beaucoup au comte Herbert.

La comtesse de Schleinitz est une Metternich qui serait jolie. C'est une intelligence aussi variée et aussi étendue qu'elle est ori-

ginale et pénétrante. Infiniment trop spirituelle pour qu'on puisse l'accuser du moindre *bas-bleuisme*, elle a cependant toutes les curiosités et toutes les aptitudes intellectuelles d'un homme. Elle s'entend aux questions sociales, et c'est en même temps un juge fin et exercé des diverses littératures. Sa haute raison lui fait apprécier avec indépendance les personnes et les choses, sans l'étroitesse d'aucun préjugé, et cependant c'est une nature d'une aristocratie exquise et recherchée.

Elle possède, à cause de son mérite et de son charme, une telle influence, que le chancelier lui a fait l'honneur d'en être jaloux; il l'a priée de cesser ses réceptions, et elle en est arrivée peu à peu à fermer ce salon qui était un foyer incomparable d'où rayonnait sur Berlin tant d'intelligence et de grâce.

La comtesse de Schleinitz a été une des meilleures et des plus ardentes protectrices du génie wagnérien. Avec sa merveilleuse compréhension de l'esthétique musicale, elle a su apercevoir les origines profondément germaines de l'art nouveau, et quelle ardente

vie nationale respirait sous les symboles et les allégories du maître qui découvrit l'Or du Rhin, c'est-à-dire l'or de la légende allemande.

Le comte de Schleinitz, après avoir été ministre des affaires étrangères, est devenu ministre de la maison de l'empereur. C'est un homme d'une intelligence raffinée et d'une bonté exquise.

Marie se multipliait. Un boudoir avait été mis à la dispotion de la petite baronne; ses femmes de chambre l'avaient transformée en loge improvisée. Elle était donc installée devant une toilette duchesse, où, d'après les ordres de Marie, on avait disposé tout ce qui est nécessaire aux actrices pour l'élaboration de cette beauté de théâtre, beauté factice qui pour elles est la véritable, car « elles sont déguisées quand elles sont autrement ».

Le maquillage était ici absolument indispensable, à cause de la rampe qui avait été installée pour la représentation comme dans un vrai théâtre.

Malgré la résistance de la petite baronne qui riait, se défendait, faisait l'enfant, préten-

dant que Marie la chatouillait avec ses brosses, la comédienne se mit en devoir de « faire la tête » de son élève avec autant de conscience que s'il se fût agi d'elle-même.

Après avoir enduit le visage de cold-cream, elle l'essuya, puis elle passa du rouge en pâte sous les paupières, l'étendant légèrement jusqu'à la naissance des cheveux vers les tempes; elle en mit un peu au menton, pour marquer la fossette. Puis, prenant dans le creux de la main un peu de blanc gras, elle l'étendit, et du bout des doigts, elle en passa légèrement sur tout le visage, ayant soin de l'égaliser et de le fondre parfaitement : le rouge sous le blanc garde à la peau la transparence. Elle épongea ensuite avec une fine batiste, puis, avec une houppe qu'elle passa sur le visage, après l'avoir secouée, elle mit un peu de poudre teintée de jaune et de rose à dose égale, la baronne étant brune. Avec une brosse douce en blaireau, elle enleva la poudre, puis à l'aide d'une petite houppe de cygne, elle acheva de fondre les tons avec du rose en poudre très pâle, pétale d'églantine. Avec une estompe, chargée de khol bleu, elle

allongea la commissure des paupières ; elle accentua les lèvres avec du carmin.

La figure de madame de Benkendorff était faite.

La petite baronne aurait dû jouer le *Rendez-Vous* en robe de ville : le rôle l'exigeait ainsi. Mais il fut impossible de l'y décider. Elle voulait montrer sa robe de cour sur les planches ; elle lui allait si bien, et on la verrait bien mieux.

Laferrière lui avait expédié une toilette, la robe et le manteau ; le manteau de cour assorti en velours émeraude tout brodé d'or, doublé de satin blanc et garni d'Angleterre. A chaque oreille, une grosse émeraude cerclée de brillants, au cou un collier de chien, fait aussi d'énormes émeraudes entourées de brillants, aux poignets des bracelets, formés par plusieurs rangs de perles, d'un orient magnifique.

Elle n'avait pas d'autre crainte que celle de manquer de mémoire, pas la moindre émotion ! Marie, qui connaissait les point faibles, servait de souffleur dans la coulisse. La petite baronne stupéfia tout le monde par son

aplomb : elle qui, à la ville, paraissait si dolente, si timide, était, sur les planches, d'une vivacité, d'une gaieté charmantes, et s'appliquait à merveille tous les conseils de son professeur. Ce fut un succès et des compliments qui lui donnèrent presque le droit de se croire une comédienne pour tout de bon.

Le lendemain, l'ambassadeur envoya à Marie cinquante louis pris sur le pari qu'elle lui avait fait gagner.

CHAPITRE VIII

Les effets du curare sur une névrosée. — Le pied à l'étrier. — Comment on devient diplomate. — L'ambassade d'Angleterre à Berlin. — Fête chez lady Odo Russell. — Prince d'Orange. — Tentative de séduction sur un prince. — Guerre d'Orient. — Russes contre Turcs. — Manifestation artistique du *Figaro*. — Début de l'alliance Franco-Russe.

Une après-midi, Marie se promenait au Thiergarten, les Champs-Élysées de Berlin, quand elle croisa le fils de l'ambassadeur de France, Bernard de Gontaut-Biron. En l'apercevant, il vint vivement à elle.

— Eh bien ! vous en faites de bonnes !

Surprise du ton, elle regarda le jeune homme.

— Que voulez-vous dire ? Je ne comprends pas.

— Alors, vous ne savez rien

— Mais non, quoi? que se passe-t-il?

— Comment? vous ne savez pas que la baronne de Benkendorff a failli mourir, qu'elle est restée quarante-huit heures en catalepsie?

— Mais non, je ne sais rien, je vous assure.

— Mais si, voyons : c'est vous qui en êtes cause?

— Ah bien! elle est forte, celle-là!

Voyant que décidément elle ne comprenait pas, il s'expliqua. La baronne de Benkendorff s'était fait une éraflure avec un canif, et y avait introduit du curare que lui avait donné Marie; heureusement le poison était éventé, et on avait pu la ranimer après quarante-huit heures de soins. La jeune femme se souvint alors de la façon dont la petite baronne s'était trouvée en possession de la drogue infernale.

A un de ses five-o'clock, madame de Benkendorff avait mis la conversation sur le genre de mort dont pouvait faire choix une jeune femme élégante, irrémédiablement lasse de tout, ou réduite à un parti extrême. Tout le

monde avait donné son avis ! on avait parlé de la noyade d'Ophélie, descendant le fil de l'eau avec le doux sourire de l'amour sur ses lèvres éternellement closes, de la rose empoisonnée que respirent les amants romantiques, de la culbute d'Indiana avec Sir Ralph pardessus la cascade, de la bague vénéneuse du *Sphinx* et de l'aspic de Cléopâtre, sans oublier le vulgaire réchaud des couturières mises à mal par leur petit clerc d'avoué.

— Vous ne dites rien, mademoiselle Colombier ? interrogea la fille morganatique du frère de l'empereur.

— Oh ! moi, altesse ! si j'étais forcée d'en venir là... Vous voyez ce petit flacon ?...

Et elle montrait un petit flacon en cristal de roche à couvercle d'opale, attaché à sa chaîne de montre.

— Je n'ai qu'à me faire une égratignure, à mettre un peu de cette poussière en contact avec le sang. Peu à peu les membres s'engourdissent, et on passe sans souffrance de vie à trépas.

— Oh ! mais c'est fabuleux ! Voilà la mort que je voudrais avoir, dirent les jeunes folles

17.

en venant examiner le flacon. C'est une plaisanterie que nous fait mademoiselle Colombier : c'est tout simplement un peu de charbon de terre.

Et là-dessus les questions :

— D'où tenez-vous ce remède à tous les maux ?

— C'est un ami, le comte Fernandina, un Havanais, qui me l'a donné.

— Dans ce joli flacon ?

— Dans ce joli flacon.

— Et le désir d'en faire l'expérience ne vous est pas venu ?

— Oh ! non, par exemple.

— Sur une bête, un chien ?

— Mais, j'adore les toutous ! Du reste je suis sûre de la sincérité de celui qui me l'a donné. Il est trop simple pour mentir. Et puis pourquoi ?

Marie venait de rentrer chez elle, quand elle eut la surprise d'entendre annoncer la baronne de Benkendorff. Après quelques plaisanteries sur son étonnement de recevoir sa visite, venant de la quitter, la petite baronne lui demanda l'heure. Marie la lui dit ; mais

elle se récriait, ne voulant pas croire qu'il fût si tard.

— Regardez !

Et la comédienne lui tendit sa montre.

Elle la prit, et d'un mouvement brusque arracha le flacon retenu par un petit anneau d'or. Marie, surprise de ce geste, la regardait. Pourquoi lui prendre ce flacon ?

— Oh ! c'est un pari que j'ai fait. On prétend que ce n'est pas du curare. Je veux en faire l'expérience. Je vous le rendrai.

Puis elle s'était sauvée, emportant le flacon. Voilà ce que Marie se rappelait. Elle le raconta à M. de Gontaut-Biron.

— Eh bien, elle l'a faite, l'expérience ! Elle sait à quoi s'en tenir.

Marie était affolée. Comment, elle avait voulu se tuer cette jeune femme de dix-huit ans, ayant une mère affreusement riche et adorablement jolie qui traitait sa fille comme une jeune sœur tendrement aimée ! Elle était mariée à un homme jeune, aimable, très bien en cour, chez qui descendaient les grands-ducs de passage à Berlin ! Affections, ambitions, la vie contentait tous ses rêves.

Pourquoi avait-elle voulu la quitter? Quel mystère de souffrance intime cachait donc cette triomphante destinée ? ou bien la petite baronne, frivole et curieuse comme une enfant, avait-elle eu tout-à-coup le mauvais désir de faire joujou avec la mort.

Huit jours ne s'étaient pas écoulés que la porte de madame de Benkendorff était ouverte à deux battants en l'honneur de la duchesse de Manchester, sœur du comte de Hatzfeldt. Le baron demanda à Marie de venir jouer *Comme elles sont toutes*, avec sa sœur : lui ferait le rôle du monsieur qui se jette par terre et qui fait tant rire, celui qu'avait joué Porel. La représentation eut lieu. En voyant la petite baronne flirter gracieusement avec le comte de Hatzfeldt et le prince de Furstemberg, personne ne se serait douté du terrible drame où elle avait aventuré sa vie, et le prince de Sagan, recherché à Berlin comme à Paris, la plaisantait sur l'éclat encore plus vif de ses yeux.

Un matin Marie eut un mot du baron de Keffenbrichs lui demandant la faveur d'être reçu par elle. Le baron vint la prier, de la

part de sa femme, de jouer chez elle une petite pièce d'un de leurs amis, un Français, M. Gérard, lecteur de l'impératrice d'Allemagne : c'était la baronne qui avait été l'inspiratrice de cette pièce, et elle serait enchantée qu'elle plût assez à mademoiselle Colombier pour la jouer dans son salon.

Seulement, dit-il, je vous en préviens : vous n'aurez pas chez nous le public nombreux et brillant des ambassades; ma femme a subi un terrible accident qui l'a défigurée; elle porte un masque qui couvre une partie du visage. Elle a pris le monde en dégoût; très entourée, très admirée autrefois, elle a rompu avec toutes nos relations. C'est donc un plaisir tout à fait intime qu'elle désire offrir à quelques privilégiés, leur faire applaudir la pièce d'un ami grâce à une interprète dont on lui a vanté le succès dans le monde officiel.

Quand le baron vint chercher la réponse, Marie lui signala un obstacle. La pièce comportait, outre un rôle de soubrette que jouerait sa sœur, un rôle d'homme; qui s'en chargerait? Elle n'avait joué jusqu'ici qu'avec des

secrétaires de l'ambassade de France ou avec sa sœur. Comment faire ? La difficulté paraissait grande.

Marie se souvint que la veille, en rendant visite au théâtre à madame Paul Deshayes, engagée à Berlin, elle s'était trouvée dans sa loge avec Deschamps, le fils de l'aimable comédien, acteur lui-même qui, revenant de Pétersbourg en France, était de passage à Berlin. Si la chance voulait qu'il ne fût pas parti, peut-être consentirait-il à prolonger son séjour et à jouer la pièce.

Marie se mit aussitôt en quête. Tout s'arrangea ; il resterait, apprendrait et jouerait. Les répétitions commencèrent : elles furent charmantes. La baronne était cousine de la princesse Colonna, le grand sculpteur ; elle s'en réclamait pour se dire un peu de la famille des artistes, mettant de côté, par une coquetterie aimable, son titre de grande dame, et la richesse que lui avait apportée son mari, un grand seigneur silésien. Elle présenta à Marie l'auteur, M. Gérard. La comédienne s'étonna de ne pas l'avoir encore aperçu dans le monde où elle

jouait, surtout à l'ambassade de France.

Personne n'aurait pu prévoir à ce moment le rôle que le lecteur de l'impératrice devait jouer dans la diplomatie. Pour le moment, c'était un très petit monsieur, très modeste et qui paraissait fort timide.

Les répétitions étaient suivies d'un lunch dont la profusion et le goût faisaient honneur au cuisinier de la baronne.

Au lendemain de la représentation, celle-ci vint elle-même chez Marie la remercier du grand plaisir qu'elle lui avait fait ; elle la pria de s'offrir à cette occasion le souvenir qui lui plairait, et lui tendit une enveloppe dans laquelle il y avait mille marks. Au moment de prendre congé, la baronne, se ravisant, dit à Marie :

— Comment avez-vous trouvé l'essai littéraire de mon protégé ?

— Mais charmant, répondit la comédienne.

— Alors, voulez-vous me faire le plaisir de mettre la pièce a votre répertoire, et de la jouer dans les salons diplomatiques où vous avez tant de succès ? Faites cela pour moi, je vous en serai vivement reconnaissante.

Elle insistait de si aimable façon que Marie promit de faire naître au plus tôt l'occasion qu'elle souhaitait. Une fureur de théâtre et de comédie se mit à souffler sur le monde diplomatique. Chacun voulait jouer chez soi. Le répertoire français fut mis tout entier au pillage. Dumas, Musset, Feuillet, Augier y passèrent. La femme d'un ambassadeur se mit à déclamer devant son miroir; les attachés, suivant une mode qui déjà sévissait à Paris, cultivèrent le monologue. Tous les diplomates, en guise de livre bleu ou jaune, avaient une brochure à la main.

Lord Odo Russell résolut de donner la comédie à l'ambassade d'Angleterre, selon l'exemple de son collègue de France! Le faste de ses réceptions était demeuré légendaire à Rome, il n'avait pas décliné à Berlin. Il y avait à l'ambasade un véritable théâtre. Telles étaient les habitudes de ce monde diplomatique, où les attachés appartenaient aux plus aristocratiques familles, où les ambassadeurs étaient tous mariés à des femmes élégantes et jolies, qui, par la façon dont elles faisaient les honneurs de leurs salons,

devenaient les collaboratrices de leurs maris.

Madame de Radowitz, qui plus tard vint à Paris, où son mari fit l'intérim au départ du prince de Hohenlohe, désirait jouer avec le comte de Lerchenfeld, ministre de Bavière, une pièce à deux personnages, à l'ambassade d'Angleterre. On proposa et on discuta plusieurs pièces, et il fut convenu que Marie viendrait le soir même en faire la lecture. On fit choix du *Post-Scriptum*, d'Emile Augier; pour corser le spectacle, on demanda à Marie de jouer quelque chose : elle proposa la pièce de M. Gérard, se souvenant de la promesse faite à madame de Keffenbrichs.

Deschamps avait quitté Berlin, un des artistes du théâtre de l'impératrice fut autorisé à le remplacer. Les répétitions avaient lieu à l'ambassade d'Angleterre. Un jour, Marie arriva un peu en avance. Lady Odo était occupée, elle fit prier l'artiste de l'excuser et de venir la retrouver dans la lingerie. La comédienne trouva la grande dame en train de recevoir son linge du blanchissage; livre en main, elle comptait, véri-

fiait les piles de serviettes et de torchons.

— Vous me surprenez dans mon rôle de ménagère, dit lady Russell. A personne je ne laisse le soin de recevoir, ni de donner mon linge.

Toute l'Anglaise est dans ce trait : les bonnes, les enfants, la nursery d'un côté, le monde et le drawing-room de l'autre.

Marie exprima à lady Russell le désir qu'avait l'auteur de faire répéter sa pièce à l'ambassade ; elle serait tout à fait aimable en lui permettant de venir régler la mise en scène ; il y avait un interprète nouveau, et puis ce n'était pas la même chose de jouer sur la scène de l'ambassade, relativement grande, ou dans un coin de salon.

Les après-midi se passaient gaiement à répéter les deux pièces, à commencer par celle où jouait madame de Radowitz qui étudiait d'abord son rôle avec Marie, puis répétait avec le comte de Lerchenfeld. L'arrivée de Gérard surprenait souvent les artistes improvisés ; un léger froid, une contrainte subite, succédaient à l'entrain et à la cordialité qu'on témoignait à Marie et à son

partenaire. L'impression était à peine sensible, mais très réelle pour la comédienne.

Le jour de la première arriva : M. Gérard s'offrit à servir de souffleur pour les deux pièces. Madame de Radowitz accepta d'autant plus vivement, que Marie occupée, puisqu'elle jouait, ne pouvait tenir l'emploi. M. Gérard reçut donc une invitation de milady et de lord Odo Russell, ambassadeur d'Angleterre.

Le lendemain l'artiste rencontra un ami de l'ambassadeur de France, très potinier, et très au courant de la gazette ; il l'aborda en lui disant :

— Eh bien, il vous doit une fameuse chandelle, le secrétaire.

— Comment cela ?

— Vous ne savez pas ? Vous n'avez pas compris ? Eh bien, je vais vous dire. Notre monde est très fermé, nous ne sommes pas encore démocrates, voyez-vous. Mons Gérard était tenu à l'index, à cause du poste qu'il occupait et qui est regardé comme inférieur. Il n'était reçu qu'à l'ambassade de France, et dans l'intimité encore. Les salons diplo-

matiques lui demeuraient systématiquement fermés. Pourquoi? Voici ce qu'on raconte :

La mère du secrétaire était vendeuse aux Magasins du Louvre. Très ambitieuse, elle rêvait de grandes destinées pour son fils. Elle se dit que l'homme du jour était Gambetta. Oui, mais comment y arriver? Elle imagina de se mettre bien avec le ménage au service du tribun — car le petit François était devenu François et s'était marié. Lui et sa femme firent bon accueil à Gérard et à sa mère. Gambetta vit la dame et son fils, et s'y intéressa.

L'impératrice Augusta, dont le secrétaire venait de mourir, demandait un remplaçant. La guerre avait laissé des souvenirs encore trop vivaces : personne dans le monde diplomatique ne voulait accepter ce poste. Gambetta fit venir le jeune homme, qu'il avait jugé très instruit et très ambitieux : il lui conseilla de partir pour Berlin. Voilà près d'une année qu'il a suivi le conseil.

Se sentant en quarantaine, il cherchait le moyen de pénétrer dans les sphères offi-

cielles ; vous lui en avez ouvert les portes. Maintenant qu'il a été reçu chez l'ambassadeur d'Angleterre, qui donne le la, tous les salons lui seront accessibles. Oh! le complot a été bien conduit.

— Le baron de Keffenbrichs est un ami dévoué, dit Marie.

— Et la baronne donc! Il mérite bien cela, avouez-le.

— Bah, il a de la volonté, de l'intelligence ; je suis enchantée d'avoir pu lui rendre service.

La femme de chambre de Marie vint lui conter qu'il était arrivé, à Kaiserhof-hotel, une Parisienne très élégante, très jolie, qui cherchait à emprunter sur trois cent mille francs de lettres de change, qui lui avaient été souscrites personnellement par le prince d'Orange. Cette fille se trouvait chez madame Kempt, la propriétaire de l'appartement meublé occupé par Marie, et comme elle comprenait un peu l'allemand, elle avait entendu ce qu'on racontait.

— Ce n'est pas possible dit Marie. Vous vous êtes trompée : le prince n'a pas sous-

crit des billets à une femme. C'est une intrigante, tâchez de savoir son nom.

La domestique s'informa et dit à sa maîtresse que la personne s'appelait Fanny Robert ; Marie la connaissait de nom et de vue ; c'était en effet une très jolie personne, et il n'y avait plus de doute sur la réalité de la signature.

Pour être mieux renseignée, la femme de chambre avait dit que sa maîtresse connaissait le prince ; le lendemain, la personne qui avait raconté le fait chez madame Kempt demandait à être reçue par mademoiselle Colombier. La jeune femme consentit. On introduisit un monsieur qui, abordant nettement la comédienne, lui dit en mauvais français :

— Madame, voulez-vous gagner deux cent mille marks ?

— Et que faire pour cela, bon Dieu ?

— On dit que le prince d'Orange a besoin d'argent, et la preuve c'est qu'il engage sa signature. On lui ouvrirait un crédit de cinq millions de marks, à la condition d'acheter, aux environs de Berlin, un château avec les

terres, du prix de dix millions de marks, et rapportant quatre cent mille francs; il paierait quand il voudrait, dans un an, dans dix ans.

— Quel serait le taux de l'emprunt?

— Le taux légal de France, seulement le prince s'engagera à venir tous les ans passer un « minimum » de quinze jours dans le château. Si vous voulez lui porter la proposition, on vous paiera le voyage aller et retour.

Marie n'avait pas de représentations en perspective, de plus, elle était désireuse de se rendre compte de certaines affaires d'intérêt à Paris. Et puis, deux cent cinquante mille francs à gagner, c'était tentant. Elle prit le train. Aussitôt arrivée, elle envoyait un mot au prince, le priant de venir la voir.

Quand elle lui transmit la proposition de l'Allemand, au lieu de l'étonnement joyeux auquel elle s'attendait, elle le vit se dresser devant elle, dans un mouvement d'emportement et de colère.

— Et c'est une Française, dit-il, c'est une patriote qui me fait une semblable proposi-

tion? Alors vous n'avez pas vu ce qu'on veut là-bas? Une alliance avec la Hollande, un bon petit port de mer. En exigeant que je vienne passer quelques semaines en Prusse, on pense que je me laisserai prendre, et finirai par me marier avec la fille du prince! Eh bien, je n'ai pas le sou, j'emprunte à tous les usuriers de bonne volonté pour nourrir mes bêtes de course, mais, j'aime mieux les laisser crever que d'accepter ce qu'on me propose.

Quelques mois plus tard, Marie apprenait la mort imprévue de ce prince si Français. Plus tard encore, elle lisait des journaux qui menaient grand tapage autour du mariage du roi de Hollande avec une princesse prussienne. Elle pensa alors au refus de son fils, à sa mort si triste, après une nuit de carnaval, dans sa petite garçonnière de la rue de Berri. Elle se disait que s'il avait accepté l'offre déguisée d'épouser une princesse prussienne, c'est lui qui régnerait à présent sur la Hollande, et la France aurait en lui un ami sûr. Fallait-il donc maudire le scrupule de loyauté chevaleresque envers notre pays,

qui lui avait interdit cette union, et qui lui avait fermé le chemin du trône, en le rejetant dans cette vie à la fois précaire et folle qui lui devint funeste? Car les princes ont aussi leur vie de bohème parfois, et parfois ils en meurent.

Marie revint donc bredouille à Berlin, où sa sœur l'attendait. Elle était très humiliée de son échec, c'est-à-dire de s'être laissé jouer par cet Allemand, de n'avoir pas deviné son but. Elle se demandait quel pouvait être le négociateur; mais elle n'eut pas à l'interroger, il ne revint pas chercher la réponse, prévenu sans doute par la femme de chambre qui avait recueilli les impressions de sa maîtresse.

Qu'était-il? homme de banque ou homme de police? On raconte qu'il y en a derrière toutes les portes à Berlin. Il avait remis d'avance les frais du voyage à la comédienne; celle-ci se décida au départ, malgré le plaisir qu'elle trouvait au séjour de Berlin.

Elle avait honte de s'y plaire tellement, quand elle se souvenait de son impression première, et c'était pour elle un remords

d'avoir pris tant de joie parmi des gens qui nous avaient fait tant de peine. Toutefois, en les comparant aux Italiens, elle se demandait quels étaient aujourd'hui les ennemis véritables d'eux où de ces seigneurs napolitains, blonds, pâles, lymphatiques, aux gestes las, empreints d'une double lassitude morale et physique, débris de l'ancienne cour des Bourbons, et si différents du peuple, brun, alerte, à l'œil vif et spirituel? Elle se les rappelait détestant tout ce qui est Français, ne faisant d'exception que pour Paris, où ils déplorent de ne pouvoir venir plus souvent faire la fête faute d'argent. Leur haine pour la nation sœur qu'ils coudoient est si grande, qu'ils ne peuvent se contenir, et laissent déborder leur fiel en propos répugnants. Ils jalousent tout, surtout la richesse de notre terre, de nos industries, qui nous ont permis de payer si facilement la dîme de guerre.

A Berlin, la Française n'a rencontré que des égards, et comme un désir de faire oublier que l'on fut vainqueur. C'étaient de perpétuelles extases sur tout ce qui tenait de France ou ce qu'on appelait le goût français.

On pouvait se croire parmi des alliés, en constatant la perfection avec laquelle tout le corps diplomatique parlait notre langue. Car le français est l'idiome exclusif de la diplomatie, à cause des facilités qu'il offre pour en exprimer les nuances, et ce langage spécial, de même que les mœurs si courtoises des ambassadeurs, leur crée pour ainsi dire une vie à part tout aristocratique et élégante.

Ne vaut-il pas mieux d'ailleurs aller chercher en Prusse quelques parcelles des millions abandonnés aux étrangers, que d'ouvrir nos caisses aux Prussiens, qui viennent chez nous, se disant Viennois ou Alsaciens, et sous ce déguisement, nous exploitent?

Marie fit comprendre à sa sœur qu'elle voulait rentrer en France, qu'elle n'avait aucune raison de prolonger son séjour à Berlin. Quatre mois des conseils de Taglioni avaient dû perfectionner la danseuse, et son prochain engagement lui apporterait le succès rêvé.

On la sollicitait de donner une représentation publique.

Elle l'organisa avec le concours des artistes français qui se trouvaient à Berlin, et cette représentation fut assez brillante pour lui permettre de payer les frais de son séjour et de son retour à Paris.

Les hasards de la vie l'avaient conduite, malgré elle, chez nos anciens ennemis; elle avait la tristesse de n'en pas éprouver de regret, et ces jours d'exil compteraient parmi les rares jours heureux de sa vie d'artiste.

Elle était rentrée à Paris depuis quelque temps quand elle fit la rencontre du comte Kepnitz, premier secrétaire de l'ambassade de Russie. Elle le remercia vivement de la recommandation qu'il lui avait fait tenir par un ami commun pour le consul de Russie. Elle avait reçu l'accueil le plus flatteur de la colonie russe à Berlin, surtout chez les Benkendorff; elle se répandit en termes reconnaissants et admiratifs pour le grand-duc Alexis, à qui elle avait été présentée par M. de Nazimoff, et qui avait été parfait pour elle.

— Oui, dit le comte, nous aimons beaucoup la France, et les artistes français trouvent

près de nous grand accueil, mais ils ne nous le rendent guère.

— Comment cela?

— Quand chez nous il y a un sinistre quelconque, nous faisons des quêtes, nous organisons des représentations. Eh bien, nous sommes en guerre avec la Turquie et aucune manifestation de sympathie ne s'est produite en notre faveur. Nous en sommes très étonnés, très peinés, je vous assure. L'argent n'est point ici en cause; il s'agit de la réciprocité des bons procédés. Je vous affirme que si, à Paris, une représentation ou une quête était organisée pour nos blessés, ce serait très bien vu en très haut lieu.

Marie réfléchit et songea à Villemessant. Elle se disait que le *Figaro* prendrait certainement l'initiative d'une manifestation semblable. Elle fit part de son idée à son interlocuteur qui approuva sa démarche. « Mais, ajouta-t-il, je ne dois paraître en rien. »

Elle alla donc trouver Villemessant, qui lui donna son assentiment en principe. L'idée adoptée, comment l'exécuter? Il pria la jeune femme de revenir le lendemain. A cette se-

conde visite, il lui dit qu'il avait vu le duc
Decazes ; malgré la sympathie inspirée par les
Russes, il était impossible, sans blesser les
susceptibilités de la Turquie, de donner une
représentation uniquement pour eux. Il fallait qu'elle fût organisée, sans distinction,
pour les blessés de la guerre d'Orient. Ce
n'était point à cela que tendait Marie. Après
une nouvelle entente avec le duc Decaze, il
fut convenu qu'une manifestation artistique
aurait lieu sans patronage officiel. Villemessant présenta la jeune femme à Auguste
Vitu, qui depuis est devenu son ami. Il lui
dit de mettre le *Figaro* à sa disposition, et de
voir à organiser la manifestation au mieux.

Une ancienne camarade du Conservatoire,
mademoiselle Dica Petit, qui appartenait au
théâtre Michel, se trouvait en congé à Paris ;
elle se joignit à Marie. On organisa une tombola ; les lots, superbes, affluèrent. M. Michel
Ephrussi, banquier russe, prêta son concours.
A l'ouverture de la location, toutes les places
furent enlevées. La représentation eut lieu
au Théâtre-Italien, aujourd'hui transformé en
maison de banque. Tout ce qui compte

comme artistes avait tenu à y prendre part : ceux qui n'étaient pas sur la scène étaient dans la salle, à vendre des programmes et des billets de la tombola, dont les lots étaient exposés au foyer. Marie jouait le *Passant* avec sa meilleure amie, à qui elle présenta le comte de Kepnitz.

En organisant sous son inspiration cette représentation au profit des blessés russes, elle s'acquittait d'une dette de reconnaissance pour la sympathie que la lettre du comte de Kepnitz lui avait value de la part du consul de Russie à Naples. Et elle devançait de plusieurs années l'alliance franco-russe.

CHAPITRE IX

Une aventurière. — La maison flottante. — *Verba manent*. — Un lendemain de réveillon. — Retour du pays de l'or. — Femme du monde qui veut devenir acteuse. — Curieuse dans une maison Tellier. — La bohème pas dorée. — Laide, elle était laide!

Marie, de grand matin, entendit ouvrir la porte de sa chambre.

« Quelle heure est-il donc? demanda-t-elle à sa femme de chambre. — A peine six heures, madame. — Mais tenez, on sonne de nouveau; allez ouvrir, et venez vite me dire ce qu'il y a, si le feu est à la maison. »

Comme la femme de chambre tardait à revenir, elle sonna. Au bout d'un moment assez long pour impatienter Marie qui s'était levée et passait son peignoir, afin de voir par elle-même, la domestique rentra, pâle, trem-

blante. « Qu'avez-vous? lui demanda Marie, inquiète. — Madame, ce sont des messieurs qui sont là, qui veulent m'emmener. — Vous emmener, pourquoi? — Je ne sais pas; si madame voulait venir leur parler? — Mais voyons, on ne vient pas chercher les gens à six heures du matin. Qu'est-ce que c'est? — Je ne sais pas. » Et elle se mit à pleurer, par gros sanglots, qui lui secouaient le corps.

C'était une femme de chambre très habile, sachant absolument son service; mais un caractère rude, âpre au gain. Plusieurs fois elle était partie, pour rentrer. Marie venait de la reprendre encore. Elle allait partir avec la troupe d'Émile Simond, aujourd'hui directeur à Marseille, associé avec Masset, l'acteur de l'Odéon, devenu pour la circonstance impresario. Il s'agissait d'une tournée dans le Nord et dans l'Est : on emportait deux spectacles : *la Maîtresse légitime* avec Porel et Masset, qui avaient été de la création, Marie dans le rôle créé par Léonid Leblanc; et *le Mariage de Figaro* : c'était Porel qui faisait le barbier et Masset le comte; made-

moiselle Largillière dans Suzanne ; Marie Kolb, qui vient d'entrer à la Comédie-Française, tenait le rôle de Chérubin, Marie celui de la comtesse. La femme de chambre, très habile habilleuse, et qui, à l'Odéon, faisait à Marie les coiffures en poudre les mieux réussies, venait de rentrer encore une fois chez elle, pour cette tournée. Son talent de coiffeuse s'était révélé assez drôlement. Marie confiait sa tête à Hugo, dont le nom s'écrivait comme celui du poète, et qui n'en était pas médiocrement fier. Hugo avait la vogue. Mondaines, artistes, acteuses se disputaient son coup de peigne. La princesse Souvaroff lui avait payé 200 francs par jour, en le défrayant de tout, le droit d'être coiffée exclusivement par lui pendant toute une saison à Bade, et il y perdait, disait-il. Par faveur spéciale, il venait coiffer Marie à l'Odéon, à un louis la séance. Mais un soir, convié au repas de noces de la fille de la première femme de chambre de Blanche d'Antigny, une de ses meilleures clientes, il s'oublia si bien à cette table plantureuse, présidée par Blanche en personne, que Marie, qui jouait la comtesse

dans *le Mariage de Figaro*, attendit vainement Figaro cette fois-là. On vint la prévenir que si elle tardait elle allait manquer son entrée. La femme de chambre s'offrit à remplacer le coiffeur trop fantaisiste; en une minute, elle crêpa, poudra, fixa l'aigrette si habilement, que, de l'aveu de tous, Marie n'avait jamais été aussi bien coiffée. En remontant dans sa loge où l'artiste capillaire, tout penaud, attendait, elle le remercia et lui déclara qu'à l'avenir elle se passerait de ses talents. Elle avait donc été très enchantée de retrouver à point les services d'une femme aussi habile.

— Vous emmener? reprit Marie, mais où? et pourquoi des messieurs à une heure pareille? quels messieurs?

— Il y a M. Macé, le chef de la Sûreté.

Ce nom fit bondir Marie : elle l'avait lu dans les journaux, et elle se demanda ce que la domestique avait bien pu faire pour motiver semblable visite. En entrant dans le salon, elle se trouva en face d'un monsieur à lunettes, qu'elle reconnut pour l'avoir vu à l'Odéon au foyer, dans les coulisses du

théâtre, où, très aimablement, il avait souvent causé avec elle.

— Comment, c'est vous qui êtes M. Macé?

— Mais oui. Je ne suis plus commissaire du quartier de l'Odéon; je suis aux délégations judiciaires.

— Et vous venez m'enlever ma femme de chambre? Mais qu'est-ce qu'elle a fait?

M. Macé dit alors à Marie qu'une plainte avait été portée contre elle par madame la comtesse de Beauregard, qui l'accusait de lui avoir volé un bracelet. Pendant le séjour de l'artiste à Berlin, on avait loué en meublé son appartement inoccupé du boulevard Malesherbes à une femme qui se faisait appeler madame de Beauregard, et dont le vrai nom était Marie Chaboud. L'ex-femme de chambre de Marie était entrée à son service.

On racontait sur la dame des histoires d'une fantaisie sans pareille. Elle était fille d'une brave marchande des quatre-saisons qui traînait la brouette dans les rues de Paris, et elle se disait descendante des Bourbons, fille d'Henry V. Pour se soustraire à ses créanciers, elle avait acheté un yacht et

logeait dans sa maison flottante, au Pont-Royal. Elle y donna une fête où les principaux chroniqueurs furent conviés. Aurélien Scholl en décrivit l'aménagement dans un compte rendu tout aimable. Elle avait même chargé Maria, la femme de chambre, de porter à Marie une invitation pour ces réjouissances nautiques, en sa qualité de précédente locataire; mais l'artiste déclina cet honneur.

On raconte que, quand les réclamations des créanciers devenaient trop pressantes, la comtesse de Beauregard prenait le large. Elle s'en fut en Espagne, à Madrid. Elle avait jeté son dévolu sur le roi Alphonse, mais le cœur du souverain ne se laissa pas séduire. Elle chercha alors à conquérir des seigneurs de moindre importance, mais elle effraya, et fut regardée comme une dangereuse aventurière. Elle s'en revint à Paris et elle établit le siège de ses opérations au Grand-Hôtel. Elle se forma une clientèle : quelques exotiques, qui se prenaient à ses racontars, payèrent d'autant plus cher qu'ils se crurent en bonne fortune, jusqu'au jour

où le directeur du Grand-Hôtel la fit prier d'aller exercer ailleurs son petit commerce.

Alors, elle fit des annonces dans les journaux, demandant un capitaine pour son yacht. Son choix se porta sur le vicomte de Jouffroy d'Abbans, et elle s'empara si bien du jeune homme, qu'elle finit par s'en faire épouser, et devint vicomtesse de Jouffroy d'Abbans. C'est sous ce nom qu'elle a été incarcérée dernièrement à Saint-Lazare, mêlée à l'*Affaire Dreyfus*, au *Petit Bleu*, à l'histoire de la Dame voilée. Pendant ce temps, son mari intentait une action en divorce. Jugeant par défaut, le tribunal de Haïphong lui donna gain de cause et interdit à la demoiselle de porter le nom de vicomtesse de Jouffroy d'Abbans. Le tribunal de la Seine a confirmé le jugement de celui de Haïphong.

Marie, qui connaissait la moralité de son ex-locataire, s'en servit pour plaider la cause de la domestique. M. Macé déclara la nécessité d'une perquisition au domicile que la femme de chambre avait en ville. Celle-ci supplia Marie de ne pas l'abandonner, d'assister aux recherches. En voyant cette femme

qui l'avait servie pendant plusieurs années, quoique de façon intermittente, aux prises avec une accusation pareille, la comédienne fut vivement impressionnée. D'ailleurs, elle allait partir dans deux jours : que faire, si on lui prenait sa femme de chambre ? En cinq minutes, elle fut prête et monta en voiture avec M. Macé. Maria et les deux acolytes suivirent. La perquisition fut longue et minutieuse ; elle révéla à Marie le secret de bien des disparitions de lingerie de toutes sortes : mouchoirs brodés garnis de valenciennes, service de table ; il y avait de tout.

M. Macé s'attachait surtout aux bijoux :

— Mais ce ne sont pas des bijoux de domestique, cela ?

Il montrait, entre autres, une bague marquise, pavée de diamants. Justement Marie se rappelait l'avoir retirée de son coffret, dans la joie d'un succès de première, et en avoir récompensé le zèle de sa suivante. Par exemple, elle faillit se trahir à la vue d'une lorgnette en écaille enfermée dans un écrin de velours bleu, aux initiales M. C. Elle la reconnaissait ; cette lorgnette avait disparu

le lendemain même du jour où Rostand lui en avait fait présent. La physionomie de la femme de chambre refléta une angoisse si grande, que Marie en eut pitié et répondit à M. Macé qui lui disait : « Mais c'est à vous... c'est votre chiffre ? — Non, ce n'est pas à moi. Vous voyez, tout est marqué M. C.; elle a le même chiffre que moi. — C'est commode, » dit le commissaire.

On ne trouva pas le bracelet ; mais comme la plainte était formelle, et comme malgré tout M. Macé conservait des doutes, il s'arrêta à une demi-mesure. Maria ne ferait pas de prison préventive, étant donnée l'indignité de la plaignante ; l'insistance de sa maîtresse à la défendre lui valait la liberté ; mais elle restait à la disposition de la justice, et Marie s'engageait à prévenir M. Macé lorsqu'elle quitterait son service.

Deux jours après, la comédienne partait en tournée. Sa femme de chambre, jadis acariâtre et presque toujours de mauvaise humeur, était devenue d'une patience, d'une douceur ! allant au-devant de ses moindres désirs, faisant l'admiration et l'envie des ca-

marades. Elle avait si peur d'être renvoyée !

Cette fille donna à Emile Simond, le co-directeur de la tournée, l'occasion de prouver qu'il avait plus de mémoire qu'Halanzier de l'Opéra.

On discutait les appointements de Marie : elle demandait un certain chiffre. Masset tenait bon. « Eh bien, dit la comédienne, prenez à votre charge le voyage de ma femme de chambre. — Non, non, impossible. » Simond la prit à part : « Acceptez ce qu'on vous offre ; je m'engage à payer son voyage sur ma part de bénéfices. » Marie signa. A la fin de la tournée, on régla les comptes. Masset retint les frais de la camériste ; Marie réclama. « Je m'en tiens à votre signature, » disait Masset. Survint Simond : « C'est vrai, j'ai engagé ma parole à mademoiselle Colombier : vous retiendrez la somme sur ma part. » Et le compte fut réglé intégralement.

Au retour, Larochelle, directeur de la Porte-Saint-Martin, offrit à Marie de jouer dans la *Cause célèbre* de d'Ennery. Elle accepta. Elle se retrouva avec Suzanne La-

gier qui faisait sa rentrée dans la comédie par un rôle épisodique. Depuis plusieurs années, elle s'était vouée au café-concert qui lui donnait de gros appointements.

Marie lui gardait rancune de l'influence qu'elle avait exercée sur sa vie. Cette femme, qui affectait la bonhomie et une exubérante cordialité, se rongeait d'envie et du regret de tout ce qui lui avait échappé. Cyniquement elle s'attachait à détruire autour d'elle toute espérance, toute confiance en l'avenir ; elle enrageait de voir que Marie ne se laissait plus influencer par elle. Elle lui fit toute espèce de taquineries, de « fumisteries » ; agacée, Marie alla trouver Larochelle, demandant à résilier. Elle ne pouvait lutter avec Lagier, qui avait de l'esprit, mais à qui l'on aurait pu dire :

> Vous êtes, ma mie, une fille suivante,
> Un peu trop forte en gueule et fort impertinente.

Lagier sentit qu'elle avait dépassé le but. Un matin, Marie la vit arriver avec un panier contenant une douzaine d'œufs. Ils venaient d'un poulailler qu'elle avait dans le

jardin dépendant de son habitation, et, sachant que Marie en était friande, elle avait voulu ainsi faire amende honorable.

Marie avait accepté de faire le réveillon chez des amis. Gaston Bérardi, invité également, s'était offert à lui servir de cavalier. Il viendrait la prendre dans sa loge après le théâtre. La proposition avait été faite dans la loge de la comédienne, devant Clermont-Tonnerre. Il la supplia de renoncer à cette fête et de réveillonner avec lui. Comme elle se dérobait à cette perspective, il lui dit :

— Eh bien, vous avez besoin de cinq mille francs pour votre couturier? Si vous consentez à réveillonner chez vous, voici un chèque de cinq mille francs sur le Crédit Foncier.

Mathilde Porel première, femme du camarade de Marie, était présente :

— Accepte donc, dit-elle.

— Oui, si tu viens avec Porel réveillonner.

— Entendu.

— Alors, tu vas prendre une voiture et commander le réveillon chez Potel et Chabot.

A une heure, on se mettait à table. La charmante Lina Munte qui jouait, elle aussi, dans la *Cause célèbre*, avait remplacé Marie au réveillon que celle-ci avait primitivement accepté.

Le lendemain était un dimanche, les maisons de banque étaient fermées. Le surlendemain, la femme de chambre revint du Crédit Foncier, rapportant le chèque impayé. Marie en demanda la raison : pas de réponse. Auguste Vitu, qui déjeunait avec elle, donna un mot pour la direction : on répondit que M. le comte Stanislas de Clermont-Tonnerre était venu retirer ses fonds à l'ouverture des bureaux, lui si paresseux et qui ne se levait guère avant une heure de l'après-midi. C'était raide ! Que faire ?

— Mais abuser d'un chèque sur un établissement de crédit constitue un faux. Si vous tenez à ce qu'il soit payé, vous n'avez qu'à l'envoyer au premier huissier venu; il fera sommation au signataire d'avoir à s'exécuter.

Ce qui fut fait. Deux jours après, Clermont venait en riant, et disait à Marie :

— Non, vrai ? vous m'avez fait sommation de payer ? Je ne vous en aurais jamais crue capable

Et de rire.

— Voilà pourquoi je suis parti de si bonne heure. C'était pour vous jouer ce mauvais tour. Tenez, voilà vos cinq mille francs.

Et il trouvait très drôle la *réponse* à sa rosserie. Sa nonchalance, sa paresse étaient si grandes, qu'il passait ses journées entières à flâner, se levant pour déjeuner, se recouchant, ne vivant que la nuit, dînant au cabaret. Puis c'était le théâtre, le souper, et il se couchait à deux, trois heures de la nuit.

Un jour, lisant les journaux au lit, il bondit, poussant des exclamations :

— Mais c'est insensé ! C'est fou ! On n'a pas idée de ça !

— Quoi, qu'y a-t-il ?

— Mon beau-père qui est mort à Grasse, et qu'on vient d'enterrer, hier, à Paris, à Picpus ! Voilà le compte rendu des obsèques dans le *Figaro*.

Et il passa le journal à Marie.

En effet, le prince de Rohan avait ramené du Midi le corps de son parent le marquis de Kérieux et présidé la cérémonie à Picpus, où se trouve le caveau de la famille.

— Que doit dire ma mère ? Elle a dû me faire chercher ! Vite, que je me dépêche !

Quant il fut prêt à partir, il se ravisa :

— Mais au fait, tout est fini, on n'a plus besoin de moi. Si je déjeunais d'abord ?

Et il déjeuna.

Quand il arriva chez lui, il trouva des dépêches, des lettres de sa mère qui l'appelait près d'elle, à Grasse où le marquis, venait de mourir ; il s'agissait de ramener le corps à Paris. Mais on ne pouvait le trouver. Son valet de chambre ne savait où il était. Alors son cousin Rohan était venu se mettre à la disposition de la marquise ; il avait fait le funèbre voyage du retour, présidé aux funérailles à sa place.

Un peu macabre, tout cela, mais comique !

—Oh madame, madame, devinez qui est là !

— Comment voulez-vous que je devine ? Commencez par le plus court, la fin.

— Certes, madame ne devinera jamais ! Aussi je le dis tout de suite. C'est M. Henri Thierri, qui arrive du Pérou.

— Oh ! la bonne farce ! Vous vous êtes levée de bonne heure pour me faire une pareille plaisanterie ?

— Mais, madame, je vous assure...

— Bon, bon ; aidez-moi à sortir de mon tub ; je vais prendre froid.

— Alors, madame ne me croit pas ? Moi qui étais si contente.

Et en effet, sa figure était d'accord avec ses paroles. Enfin, pour convaincre sa maîtresse qu'elle avait recouverte d'un peignoir de molleton, elle ouvrit la porte.

— Ma foi, tant pis ! Madame, vous l'aurez voulu, puisque vous ne me croyez pas. Entrez, monsieur Thierri.

En une seconde, Marie jeta un cri et se trouva dans les bras de son ancien amant ; arrivé de la veille, il s'était informé : son cousin Chauffour lui avait donné son adresse, et il était venu, toujours épris. Il n'avait pensé qu'à elle pendant quatre années d'absence. Il raconta sa vie depuis la séparation.

Il était installé dans les Cordillères ; il y y exploitait des mines d'or, et était venu pour chercher les moyens d'établir une usine pour le lavage des minerais ; les lingots, à cause de l'alliage, occasionnaient des frais de transport excessifs. Il n'employait dans les convois que des mules au pied solide, qui parfois cependant roulaient au fond des ravins avec tout leur chargement. Après une année de recherches et d'essais infructueux, il avait fini par s'entendre avec celui qui avait découvert les gisements ; il avait commencé l'exploitation depuis trois ans. Et il racontait cette lutte constante, revolver au poing, contre les bandits réfugiés en cette terre de l'or et du crime, où la loi du plus fort règne uniquement, où s'allument toutes les convoitises, où sévissent toutes les violences. Les ouvriers étaient tous Chinois ; on les louait pour un laps déterminé. Ce peuple est seul assez sobre pour faire le métier de mineur. Quelle existence ! Il faut rester cinq ou six jours dans les entrailles de la terre ; pour toute nourriture et toute boisson, rien que la coca à

mâcher : c'est un jeûne comme celui de Succi ! Dans ces ténèbres souterraines se forment des unions étranges, qui ressemblent à de monstrueux mariages, avec toutes les passions et toutes les jalousies de l'amour. Bien souvent, pour ne pas quitter son compagnon, après avoir amassé la somme déterminée, l'homme s'engage de nouveau, et de cette cité lugubre, perdue comme la ville infernale de Dante au fond du sol où dorment les pépites, monte comme la vapeur des crimes de Sodome.

Henri Thierri parlait avec sa belle et farouche expansion. Il était devenu un chevalier d'aventures, mais avec des façons de preux et de *conquistador*. Il avait l'allure haute, le regard droit, la mine fière. Marie était heureuse d'avoir inspiré un amour qui avait résisté à l'éloignement et aux calomnies.

Il resta à Paris quelques semaines, qui furent une trêve délicieuse dans la vie de la comédienne. Il fit un traité avec la maison Sécrétan pour l'envoi des métaux, et partit emportant la promesse de Marie d'aller le rejoindre. Jusqu'ici on s'était occupé du per-

cement des mines, des travaux à exécuter, mais les logements étaient de vrais campements; on allait édifier une usine et une maison : il y en avait pour six mois. Après, elle s'engageait à partir, il pourrait la loger. Lui aussi, il descendait aux mines pour des journées, des nuits entières : il ne pouvait abandonner une femme dans une cahute à la merci des rôdeurs. Il lui laissa de quoi attendre les envois périodiques qui auraient lieu tous les trois mois, jusqu'à ce qu'il pût la faire venir. C'était un exil de trois ou quatre ans : ensuite il céderait l'affaire ou la mettrait en actions, et il reviendrait à Paris, indépendant, ayant conquis par son courage le droit de vivre à sa guise; ils se marieraient, elle serait à lui pour toujours. Tel était le rêve formé par ces deux affamés d'idéal. Henry partit donc sans trop de tristesse, avec l'espoir de la réunion prochaine.

Une après-midi, on annonça à Marie la baronne de Benkendorff. C'était la petite baronne, mais combien changée! Elle était à Paris depuis deux mois et était descendue d'abord au Grand-Hôtel, avec le comte de

Hatzfeldt, avec qui elle avait quitté Berlin. Au bout d'une quinzaine, la passion du comte était apaisée ; il l'avait abandonnée, s'en retournant en Allemagne. Elle était demeurée à Paris, ne voulant ni de Berlin, où d'ailleurs son mari n'était plus sans doute, ni de la Russie où se trouvait sa mère. Des trois millions de sa dot, il ne restait rien, et même tout ce qu'on avait vendu ne pouvait désintéresser les créanciers : il y avait bien pour deux millions de dettes chez les fournisseurs et les usuriers. Elle voulait vivre à sa guise, de la vie des indépendantes.

— Vous m'avez dit que j'avais une nature originale ; je jouerai la comédie : cela fera enrager ma mère et mon mari.

Ainsi raisonnait la petite baronne. Marie lui expliqua que les triomphes de salon ne pouvaient faire sûrement présager ceux du théâtre. Dans le monde, on se connaît, on fait des succès de politesse à l'interprète, par égard pour la maîtresse de maison ; mais à la scène, le public qui a payé sa place au bureau est autrement exigeant ; il lui en faut pour son argent, et il arrive distrait, préoc-

cupé, souvent hostile, mal disposé à faire accueil au mérite de la comédienne.

Il était difficile de dire à la baronne qu'elle était laide, de taille ridiculement naine, avec un accent qui rappelait plutôt la rudesse allemande que les chantantes inflexions des Russes! Et elle parlait de Feyghine, qui du reste devait finir comme elle d'un coup de pistolet! Mais Feyghine était charmante, adorablement jolie, et elle, la petite baronne, elle avait besoin du cadre pour être acceptable. Dépouillée du prestige d'une grande situation, de ses toilettes et d'un intérieur brillant, elle n'existait plus.

Marie s'était laissée aller à lui parler avec une entière franchise, étant un peu *Saint-Jean-Bouche-d'Or*, comme disent les bonnes gens. Cette franchise-là lui a fait souvent du tort, mais elle lui a conquis bien des amitiés.

La baronne ne fut pas convaincue : elle demanda à Marie un mot pour Meilhac ; elle vit tous les auteurs, tous les directeurs, sans plus de succès. Elle sentait le néant de ses ambitions dramatiques, mais n'en voulait pas

démordre. Elle se disait que si elle rentrait, sa mère la ferait enfermer.

Alors elle se jeta dans toutes les curiosités, dans toutes les débauches. Les amis de sa famille, des amies de couvent qu'elle avait cherché à voir avaient fini par lui fermer leurs portes : elle n'offrait même pas aux hommes l'attrait du vice. Elle s'en fut dans les endroits des plus sales orgies, dans le monde de la haute noce et dans les milieux de dévergondage crapuleux, chez les femmes de théâtre et chez les grandes horizontales; elle connut même les entremetteuses et les maisons de prostitution.

Sa mère vint chez Marie pour lui demander son adresse, la priant d'user de son influence pour la décider à revenir en Russie. Mais la baronne ne donnait son adresse à personne.

Enfin, un jour, ou plutôt une nuit, elle fut ramassée dans une razzia; elle eut l'idée de se recommander de Marie. M. Macé, à qui la chose fut contée, alla trouver la comédienne et l'interrogea. La police s'employa alors à protéger madame de Benkendorff dans ses

excursions au pays de la Bohème et du vice où elle s'égarait.

Un jour, son domestique vint prier Marie de venir tout de suite. Madame la baronne, malade, la priait de venir la trouver. Elle avait amené avec elle son maître-d'hôtel de Berlin, et il était curieux de voir le respect de ce serviteur pour une femme qui en gardait si peu envers elle-même.

Marie monta dans la voiture qui l'avait amené, et il la conduisit au quartier Latin, dans un hôtel borgne où, au cinquième, dans un galetas, avec des filles qui fumaient le caporal et buvaient le bleu au litre, dans un lit de sangle aux draps tachés et troués par le tabac et les allumettes, gisait la femme de Mita de Benkendorff. Quand les filles aperçurent la comédienne, elles s'enfuirent, et elle resta seule avec la pauvre femme.

En la voyant si misérable, son cœur se serra, des larmes lui vinrent aux paupières, et, se mettant presque à genoux devant la couchette, elle s'exclama :

— O ma pauvre baronne ! vous en êtes là ?

Le ton de Marie était si lamentable que

Julia se mit toute droite sur son séant, et regardant la comédienne :

— Mais ne me plaignez pas : *j'en suis là* parce que je le veux bien. C'est mon bon plaisir. Je veux tout voir, tout connaître, me lasser de tout. Je suis dans un galetas avec des filles, et je loge mon domestique à l'hôtel Clarendon. En *être là*, pour une femme quelconque, prouverait qu'elle n'a pas réussi ; ce serait l'absolue déchéance. Pour la baronne de Benkendorff, la fille de la richissime comtesse de Woïkoff, c'est une détraquée, une chercheuse d'impossible, une curieuse, mais non une marchande de plaisir. Quand je serai lasse, je rentrerai en Russie, près de ma mère.

Cela fut dit avec une dignité simple où se sentait la race.

Et cependant, la malheureuse baronne de Benkendorff était tombée encore plus bas que ne l'indiquait ce décor de misère infâme.

Un soir, à l'époque où elle était avec Hatzfeldt, elle avait dîné au restaurant Durand avec son ami, le prince de Furstenberg, les deux Abeille, et quelques autres. Sentant combien Hatzfeldt tenait peu à elle,

voulant l'éprouver par une bravade, elle fit le pari d'aller dans une maison de la rue Chabanais; là, elle se ferait prendre pour une fille du lieu par un client de passage. Tous les fous, à moitié gris, prirent leur envolée. Elle se dépouilla de la toilette élégante qui l'aurait trahie. Ses compagnons ne devaient pas avoir l'air de la connaître.

Toutes ces dames au salon burent le champagne que les hommes avaient fait venir; dans la folie orgiaque, les pensionnaires disparurent, enlevées les unes après les autres; des gens étaient montés avec elle. Seule la baronne restait, regardant les femmes disparaître, attendant son tour qui ne venait pas, malgré ses engageantes promesses. A la fin, toutes étaient parties. Il n'y avait plus avec elle que Hatzfeldt, Furstenberg et deux inconnus.

L'un dit à l'autre :

— Eh bien, pourquoi ne la prends-tu pas? monte avec elle.

— Oh! non, par exemple, elle est trop laide!

Elle entendit, et se dressant sur les pieds:

— Laide, je suis laide ! jamais personne ne m'aimera !

Et, comme un oiseau ouvre les ailes, elle étendit les bras, et raide elle tomba la face contre terre.

C'était la fin ! Elle avait voulu aimer, l'amour lui avait fait banqueroute. Elle avait convoité les joies de la scène, l'art la repoussait. Et voici que maintenant le lupanar lui-même ne voulait pas d'elle.

CHAPITRE X

Le tout est d'arriver à point. — Inauguration du théâtre de Monte-Carlo. — La volupté d'animer l'argile. — La Bodinière avant Bodinier. — La diseuse de bonne aventure. — En route pour le Nouveau-Monde.

Marie discutait avec Paul de Saint-Victor. « Quand je te lisais que c'était une rosse ! J'avais bien raison de ne pas vouloir me trouver avec elle ! » Ainsi s'exprimait le critique, qui, depuis longtemps, avait conçu pour la *meilleure amie* de la jeune femme une antipathie féroce, laquelle se manifestait à chaque occasion ; et les occasions abondaient, pour un critique éminent, d'apprécier une artiste déjà « presque » célèbre.

Tout le monde avait renoncé à les rapprocher ; Saint-Victor avait toujours refusé, même

à Victor H... o. Mais ce que femme veut... et elles étaient deux à vouloir, Marie et sa *meilleure amie*. Comment amener cette entente? Arsène Houssaye avait déclaré à la comédienne qu'elle y perdrait le peu de latin que lui avaient appris les cérémonies de Molière. Enfin, un jour qu'elle était en verve, Marie avait si bien discouru qu'elle avait gagné son procès. Saint-Victor consentait à dîner chez elle avec sa meilleure amie, et celle-ci se faisait attendre. Son inexactitude menaçait de tout compromettre. Saint-Victor protestait :

— Ah! non, par exemple, on a assez attendu! Mettons-nous à table. Qu'une seule personne en fasse attendre dix, ah! non!... Dites de servir...

— Madame est servie... prononça le domestique.

Un coup de sonnette! c'était l'amie.

— Je suis en retard, j'ai voulu me faire belle!... Il s'agissait de conquérir des ennemis, j'ai tenu à me parer de tous mes avantages!

Marie aida sa *meilleure amie* à enlever sa pelisse; elle apparut rayonnante : elle avait

une robe blanche en velours frappé, garnie de dentelles et de gaze de soie, également blanche. Se penchant vers Marie, elle lui dit : « Mets-moi à côté de lui. » Saint-Victor, la prenant à part : « Surtout, ne me placez pas à côté d'elle. » Voulant d'abord contenter Saint-Victor, la comédienne le plaça à sa droite, et mit sa *meilleure amie* en face d'elle, avec Arsène Houssaye à sa droite, et Albéric Second à sa gauche.

La conversation s'engagea. — Houssaye fit à l'amie de Marie des compliments sur son décolletage : « Vous êtes toute gorge dehors. » — En effet, elle avait résolu le problème d'avoir l'air très en chair, et elle faisait presque concurrence à Marie. Elle était décolletée très bas, en carré ; les manches offraient de grands crevés qui laissaient libre l'épaule avec de charmantes fossettes, qu'Arsène Houssaye qualifiait de nids d'amour. Même au temps de sa plus extrême minceur, elle a toujours eu le haut des bras, les mains et les pieds menus, mais potelés.

Comme au commencement du repas on était un peu silencieux, chacun se demandant

ce qui allait se passer, elle se plaignit d'un courant d'air : la porte, en s'ouvrant pour le service, lui donnait froid.

On plaça un paravent pour la garantir ; ce n'était pas suffisant. Tout à coup, elle avisa Henry Houssaye placé de l'autre côté de Saint-Victor et le pria de lui donner sa place. Il s'exécuta. Enfin, elle avait donc atteint son but ! elle était près de Saint-Victor. On reprit le service. Tout à coup, on entendit un craquement : c'était sa chaise qui s'effondrait sous elle, les pieds manquant. Elle glissa ; sa tête émergeait au-dessus de la table, le menton et les mains appuyés sur le bord, et elle riait !... — En la voyant rire, l'émotion causée par sa chute se dissipa. On fit écho à sa gaieté. Cette frêle personne effondrait les chaises ; qu'aurait donc fait Marie, alors ? Saint-Victor aida sa voisine à se relever ; la chaise, en se brisant, avait rompu la glace.

On buvait habituellement chez Marie un champagne produit de la maison Vénoge, qui tenait le milieu entre le champagne sec et la tisane. Saint-Victor interpelle l'hôtesse : « Pourquoi n'as-tu plus de ton vin habituel,

ce petit champagne si exquis ? — Comment mais c'est du Rœderer carte blanche ! Et moi qui croyais faire mon petit effet avec du vin quatre fois supérieur à l'autre ! J'ai raté le coche. » Saint-Victor et Houssaye ne buvaient que du champagne, ou du lait de temps à autre, trouvant que c'est le grand reconstituant et le réparateur de toutes forces.

— Alors, c'est entendu, nous prendrons le train demain soir : nous dînerons en chemin de fer. Ne t'occupe de rien, j'ai fait préparer ce qu'il faut.

La *meilleure amie* de Marie l'emmenait à Monte-Carlo pour inaugurer la salle de théâtre que venait de construire l'architecte Garnier, une réduction Collas de l'Opéra. Elles devaient jouer *le Passant*, et la *meilleure amie* disait de plus un prologue en vers. Quand l'aimable chef de gare, M. Regnoul, les eut installées dans leur compartiment, en leur souhaitant bon voyage, la *meilleure amie* prit son sac : « Oh ! nous allons dîner ! » Et elle sortit un gros saucisson à l'ail, une bouteille de champagne et du pain : c'était tout

le dîner. « Et tu sais, il infecte! J'adore l'ail, et tu penses bien que je n'en puis manger. J'ai voulu me rattraper : nous nous empoisonnerons en chœur. » Elles mangèrent du saucisson, puisqu'il n'y avait que cela. Le lendemain, au buffet de Marseille, la *meilleure amie* voyant Marie prendre un perdreau et une tranche de filet : « Oh! fi! de la viande! » Et elle se mit à grignoter une tartelette. Ce qui n'empêcha pas qu'une fois remontée dans le compartiment elle dévora une bonne part des victuailles que sa compagne avait rapportée du buffet.

— Que veux-tu? Tous ces palmés étaient là, qui me regardaient. J'ai voulu les épater. Une femme aussi diaphane que moi ne peut vivre que de pétales de roses et de mousse de champagne.

Et de rire.

— Vois-tu la tête de mes admirateurs si, cette nuit, ils avaient reniflé notre compartiment?

On arriva à Monte-Carlo. Il y avait tous les invités, le ban et l'arrière-ban des peintres, Clairin en tête, Alfred Stevens,

Yung, Feyen-Perrin, Charles Garnier, etc. La *meilleure amie* de Marie n'était pas encore la grande, l'*unique*, mais elle était en train de le devenir, et elle avait à fêter un double succès : elle avait envoyé un groupe pour décorer une des façades de la nouvelle salle.

L'étonnement de Marie était grand à l'entendre discuter sur sa vocation : elle prétendait que la sculpture lui causait une impression de volupté créatrice que la peinture, dont elle avait essayé, ne lui donnait pas. A manipuler la terre, à la pétrir, à lui imposer la forme rêvée, à la sentir prendre corps sous ses mains habiles, il lui semblait qu'elle avait, comme Pygmalion, infusé la vie à cette souple argile, qu'un peu de son être et de la volonté fébrilement créatrice qu'elle sentait au bout de ses doigts allait s'infiltrer dans le modelage ; que ces yeux vides des statues allaient vivre, la regarder, la remercier de l'étincelle féconde qu'elle y allumait.

Le théâtre, pour elle, n'avait pas d'attrait, ne contentait pas son ambition : elle ne le

considérait que comme un moyen ; son rêve était d'y gagner assez d'argent pour se consacrer à la sculpture, qui ne rapportait que de la gloire. Marie n'imaginait rien au delà du succès immédiat et palpable, des applaudissements, du triomphe qui remplit la salle comme un tonnerre de bravos. Elle ne comprenait pas ce dédain pour des succès brillants, au profit d'une ambition dont le résultat est moins tangible, mais dont l'œuvre reste à la postérité.

Elle laissa sa *meilleure amie* revenir sans elle à Paris. Elle voulait utiliser le voyage accompli pour rester quelque temps au pays du soleil, dans cet Eden qu'est Monte-Carlo. Elle sacrifiait naturellement au démon du jeu ; rentrée à Paris, tout à fait décavée, elle écrivit à cette amie à qui elle avait prêté trois mille francs, pour le transport de son groupe à Monte-Carlo. Elle en reçut une réponse charmante, qui se terminait par cette phrase :

« Ci-joint, cinq cents francs. Je crois plus

raisonnable de ne te donner que peu à la fois.

» Viens dîner demain avec moi.
» Ton amie,
» Sarah. »

Quelle sollicitude dans cette raison de son amie, qui devenait son conseil judiciaire !

Marie Dumas, qui n'a rien de commun avec la fille et la sœur des deux grands Dumas, s'était réfugiée chez Marie, à la suite de la mort volontaire de Bertrand, qui, de rédacteur au journal, *le Nord*, était devenu directeur du Théâtre-Historique, l'ayant transformé en théâtre des Nations. Le pauvre homme manquait de biceps moral pour la lutte. Marie Dumas, qui exerçait sur lui une influence dominatrice, lui avait fait prendre une direction où s'engouffrèrent toutes ses ressources et les fonds de ses commanditaires. Il vit se déchaîner contre lui la meute des gens de théâtre, un monde où chacun, individuellement, peut être accessible à la pitié, mais où la masse est d'une cruauté implacable. Sans force pour tenir tête aux

réclamations, aux exigences, aux menaces, il s'affola et se fit sauter la cervelle.

On rendit la femme seule responsable de cette entreprise ratée ; cependant elle n'était ni sans intelligence ni sans initiative. Ce fut elle qui, la première, eut l'idée, en faisant appel aux « jeunes », de vulgariser par des adaptations les littératures étrangères, et de faire connaître au public parisien Shakespeare, Calderon, Lope, Goëthe et Schiller, par des matinées qui étaient appelées les *Matinées Internationales*. Cette idée, qui la ruina, a fait depuis la fortune de bien des littérateurs, acteurs et directeurs ; le snobisme s'en est mêlé, et la mode du cosmopolitisme intellectuel nous a envahis. Telle fut la première manifestation d'une évolution qui importe à l'histoire théâtrale de ce temps.

Mais Marie Dumas avait le tort de vouloir interpréter tous les principaux rôles. Elle adorait le théâtre, sentait vivement : sa verve la faisait applaudir, elle ne pouvait admettre qu'elle n'exerçât pas une attraction sur le public. Elle était antipathique aux gens de presse, elle surprenait leurs suffrages à cause de leur

camaraderie pour leur confrère Bertrand. A sa mort, elle se trouva seule, sans ressources et sans appui pour continuer une œuvre qui a été reprise, après elle, avec tant de succès littéraire et pécuniaire par les entrepreneurs de représentations diurnes. Ces représentations, jadis critiquées, bafouées, font aujourd'hui la joie des mères de famille et des gens qui aiment à dîner tranquillement.

Sans la mort de Bertrand, la *Marchande de Sourires*, de Judith Gauthier, arrêtée en pleines répétitions, aurait vu la rampe dix ans avant que le rideau de l'Odéon ne se levât sur l'adorable décor des pommiers en fleurs. C'était Marie Colombier qui devait créer le rôle de Tessandier, la marchande de sourires, et Marcelle Julien, celui d'Antonia Laurent. L'ambassadeur de Chine avait pris dans sa merveilleuse collection de costumes de quoi habiller superbement une pièce chinoise qui avait été adaptée sous son inspiration; mademoiselle Hadamard s'y était taillé un véritable succès.

Il était impossible à Marie de renvoyer une femme sans ressources, aigrie par toutes

les déceptions et par le malheur d'avoir perdu son unique ami, dont elle avait provoqué la ruine. Elle pensa encore une fois à utiliser ses relations pour une représentation à bénéfice : il fut décidé qu'on donnerait les *Amants de Ferrare*, de Jules de Marthold, dont l'unique représentation au Théâtre-International avait procuré à l'auteur, par un éclatant succès, la faveur d'être joué le soir. Voici ce qu'en dit Auguste Vitu dans son compte rendu :

« Mademoiselle Marie Colombier prête au personnage de Parisiana une physionomie fatale et douloureuse, qui lui donne de la grandeur et la préserve du mépris. Elle s'est montrée fort dramatique dans la terrible scène du dénouement. C'est une création remarquable.

» Le duc de Ferrare est représenté par M. Pontès. M. Pontès trouverait naturellement sa place sur un de nos théâtres d'ordre, à l'Odéon comme à la Porte-Saint-Martin ou comme au Gymnase.

» J'en dirai tout autant de mademoiselle Hadamard, dont la diction claire, expressive et

soupleme semble également propre au drame et à la comédie.

» Le comte Ugo, qui avait été créé par M. Garnier, est repris par M. Romain, un jeune-premier qui possède les qualités essentielles de l'emploi.

» Comme le drame de M. Jules de Marthold se jouait ce soir au bénéfice de madame Marie Dumas, on a ingénieusement employé le concours de l'Opéra pour intercaler, au troisième acte, un ballet composé du grand pas de *Diavolina*, du divertissement et de la tarentelle de la *Muette*. Le succès de ce délicieux intermède a été immense. La salle entière a fait une ovation redoublée à mademoiselle Beaugrand, l'étoile de la danse française, et la tarentelle de la *Muette* a valu à son tour d'immenses applaudissements à mademoiselle Sanlaville.

» Voilà une petite fête que le duc de Ferrare ne pourra pas se payer deux fois ! »

Mademoiselle Marie Dumas, grâce à une quinzaine de mille francs, résultat de son bénéfice, chercha à diriger de nouveau sa vie. Elle s'installa d'abord dans un petit lo-

gement au delà de Montrouge; elle a fini, il y a quelques mois, par mourir dans un couvent près de Tours, où elle s'était réfugiée.

Une amie de Marie vint la voir et lui conter qu'elle sortait de chez une tireuse de cartes. La consultation l'avait vivement émue, des faits qui n'étaient connus que d'elle lui avaient été racontés. Marie se mit à rire, et à plaisanter son trouble : elle s'était laissé tirer les vers du nez.

— Les cartes, les lignes de la main, le marc de café, *toute la lyre!* — Je vous assure que les faits sont particuliers, et qu'on ne peut les supposer. — Vraiment? »

Il fut convenu que, dès le lendemain, on irait chez la devineresse. Elle dit à Marie des choses que celle-ci jugea les plus folles du monde, et elle triomphait.

— Vous voyez, elle ne m'a dit à moi que des bêtises!...

En six mois, tout se réalisait. Au moment de partir pour rejoindre Henri Thierri, elle apprit la déclaration de guerre entre le Pérou et le Chili; son ami lui envoya une dépêche, la priant d'ajourner son départ. Elle signa

avec Emile Simond un engagement pour aller jouer en représentations à Lyon, et négocia sa rentrée à l'Odéon. Patatras ! Voici qu'arrive chez elle madame Guérard, la dame de compagnie de sa *meilleure amie* : « Vite, vite, venez parler à Sarah : elle a besoin de vous voir ; j'ai une voiture en bas, je dois vous emmener. »

Chemin faisant, *petit Dame*, comme on l'appelle familièrement, conte que Jeanne, la sœur de Sarah, qui devait partir avec elle, est tombée malade, que la convalescence menace d'être longue, et que les médecins ne peuvent répondre de son rétablissement.

— Sarah quite la France après-demain : elle est affolée ! Il n'y a que vous qui puissiez lui rendre le service de partir avec elle. Tous les traités sont signés, les places retenues sur le transatlantique.

On arrive chez Sarah : elle s'élance au-devant de Marie.

« Tu sais, nous partons après-demain ; vite, va faire tes malles. » Marie était ahurie : « Mais c'est impossible ; je ne sais pas les rôles, je n'ai pas de toilettes. — Commande-les, on te

les expédiera à New-York. — Quelles sont les pièces que tu joues? les rôles que tu me donnes? — Je ne sais pas; tu as les rôles que devait jouer ma sœur. — Je suis bien renseignée. — Nous répétons quinze jours à New-York; avec ta mémoire, c'est plus qu'il ne t'en faut pour apprendre les rôles. Sérieusement, il n'y a que toi qui puisses me rendre ce service; il n'y a que toi à qui je puisse me fier. C'est un tour de force, mais je compte sur ton amitié pour l'accomplir. *Il faut que je parte.* » Et les raisons qu'elle donna à Marie décidèrent celle-ci à dire: oui.

« Tu auras les rôles et les appointements de ma sœur. Elle a reçu ses avances; aussi, on ne peut rien te donner: arrange-toi. — Mais, ma couturière? mes costumes? — Aussitôt arrivés, on enverra par câble. »

Pour se préparer matériellement à un tel voyage, il aurait fallu au moins un mois: ce fut l'affaire de quarante-huit heures, y compris le trajet de Paris à Sainte-Adresse, où Marie devait passer la nuit dans la villa de sa *meilleure amie*. Quarante-huit heures d'un cauchemar tout éveillé, dans la brusque

rupture avec les amis et les habitudes, l'abandon de la maison, du *home*, le bouleversement inattendu de toute la vie! Quelle volonté tyrannique s'emparait donc ainsi de son existence, l'arrachant à Paris, où son art et ses affections la retenaient à la fois, l'emportant vers un lointain inconnu, disposant d'elle, enfin, comme d'une chose?

Elle arriva dans la nuit à Sainte-Adresse, entre dix et onze heures. Son amie était partie avant elle avec quelques intimes qui avaient tenu à la conduire jusqu'à ce port, d'où son ambition allait s'élancer à la conquête de la gloire dorée que lui promettait le Nouveau-Monde. La villa était encore à construire; elle ne fut terminée qu'en l'absence de Sarah, sur les plans arrêtés avant son départ. On dut organiser, pour cette nuit, une espèce de campement, dans ce qui devait plus tard servir à la domesticité.

Pour coucher tout le monde, il avait fallu dédoubler les lits, mais personne ne put dormir. A la tristesse inquiète et nerveuse qui s'empare de l'âme, au moment où elle va

changer pour longtemps de monde et d'horizon, à la perspective toujours angoissante d'un dépaysement complet et d'un durable exil, s'ajoutait donc la mélancolie particulière, si dépressive, qu'inspire la nudité d'un gîte de hasard, et d'une installation improvisée. Marie se sentait envahie par un découragement profond, tandis qu'elle regardait les vitres noyées des ténèbres nocturnes, jusqu'au moment où les blancheurs spectrales de l'aube s'y reflétèrent enfin. Elle se leva et s'habilla à la hâte. Il fallait partir.

A la première heure, on s'embarqua. Le navire qui les emportait vers cette Amérique, terre de l'or, de la popularité et de la chimère, Eldorado des artistes, après avoir été celui des *conquistadores*, était justement baptisé du nom de ce continent merveilleux d'éloignement et de splendeur : il s'appelait *l'Amérique*. L'Océan était calme comme le lac du Bois de Boulogne ; les blanches voiles des navires à l'entrée du port y remplaçaient les cygnes. Les brises frémissaient, murmurant aux voyageurs des paroles d'espérance et d'ambition.

On lève l'ancre ! Et vogue la galère, à la conquête de la richesse et du rêve.

Après toutes ces émotions, Marie brisée se jeta sur la couchette de sa cabine, et s'endormit d'un lourd sommeil.

CHAPITRE XI

Arrivée au pays de Barnum. — Les débuts de l'étoile. — L'Amérique à vol de locomotive. — L'amour à New-York.

Je ne puis passer sous silence ce voyage d'Amérique. Mais il m'est singulièrement pénible de remuer à nouveau de vieilles rancunes, que le temps a apaisées. Jadis elles firent couler des flots d'encre ; la presse était alors à court d'événements sensationnels, et elle accordait aux différends de la tragédienne et de la comédienne une importance sans doute exagérée. Des faits autrement graves tiennent aujourd'hui la vedette de l'actualité.

Contrainte de raconter ici, dans ses principaux épisodes, mon odyssée en Amérique,

je le ferai brièvement. Je ne veux pas rééditer les *Voyages de Sarah Bernhardt en Amérique* (1).

Ceux qui voudront connaître par le menu les vicissitudes de cette dramatique équipée, véritable roman comique du dix-neuvième siècle, n'ont qu'à s'y reporter.

Il fallut en passer par les formalités obligatoires qui se reproduisent à l'arrivée de toutes les divas. Nilsson, Patti, Paola-Marié. Le manager a l'entreprise de l'enthousiasme ; il frète le bateau sur lequel viennent en députation au-devant de l'étoile signalée, les notabilités de même origine qu'elle, le dessus du panier de ses compatriotes : artistes, dilettantes, flâneurs, amis de l'impresario, tous ceux enfin qui veulent voir de près la conquérante venue pour rafler les dollars du Nouveau-Monde. Impossible de se soustraire à ces procédés de la réclame, mis en vigueur

(1) *Les Voyages de Sarah Bernhardt en Amérique*, préface d'Arsène Houssaye, appréciations par Henry Fouquier, J.-J. Weiss, Émile Bergerat, etc. Reproduction de caricatures américaines. 1 vol., 3 fr. 50 ; Marpon et Flammarion.

par un public de puffistes, qui a besoin plus que tout autre qu'on lui jette de la poudre aux yeux.

Le transatlantique traînait à sa remorque, dans son sillage, les bateaux qui s'étaient avancés jusqu'à l'entrée de la baie pour porter à Sarah la bienvenue du Nouveau-Monde, avec l'hommage des bouquets, des corbeilles et des couronnes, hissés au bout des vergues. On arriva enfin à la passerelle, aux accents obligés de la *Marseillaise*. Tout ce monde faisait cortège à la tragédienne, cherchant à s'insinuer auprès d'elle, à lui parler, à se faire voir à ses côtés.

On entra dans la salle d'attente, afin de reconnaître les malles de cabine. La tragédienne ne fit que la traverser et prit place dans un landau, se rendant à Albemarle-Hôtel où ses appartements avaient été retenus. Marie monta dans une voiture et suivit. Contrairement à la promesse qui lui avait été faite, il n'y avait pas de logement retenu pour elle. On lui indiqua un hôtel où descendaient habituellement les artistes en tournée. On y parlait français, c'était

l'essentiel, Marie ne sachant pas un mot d'anglais.

Cette séparation d'avec sa *meilleure amie* était la première déception qui accueillait la jeune femme en Amérique ; elle y fut profondément sensible.

Elle s'installa provisoirement dans la chambre qui se trouva libre, en attendant qu'un prochain départ laissât vacant un logement convenable. Elle tomba, affaissée, sur une chaise et revécut tristement les dix jours écoulés depuis que sa *meilleure amie* lui avait arraché cette promesse de départ.

Elle avait commandé ses toilettes à une couturière qui avait bien voulu accepter une délégation sur une partie des appointements *promis* à l'artiste. Promis est le mot : rien n'avait été signé, et la situation de Marie devait être régularisée à New-York. Elle se trouvait seule, privée même des soins habituels de sa femme de chambre, qui avait refusé de s'expatrier et qu'elle avait dû remplacer à la hâte par une fille prise dans un bureau de placement. Elle se sentait comme perdue dans l'immense métropole Yankee.

Une grande tristesse lui étreignit le cœur, et elle se mit à sangloter comme une enfant.

Dans les tournées précédentes, on était entre camarades, logeant dans les mêmes hôtels, dans des chambres plus ou moins confortables, suivant le degré de notoriété de l'artiste. Et puis, c'était en France, en Europe. Son amie lui avait si bien dit : « Nous ne nous quitterons pas : tu remplaceras ma sœur ! Le service que tu me rends me sauve la vie, car si j'avais dû reculer ce voyage, je te le répète, je me serais tuée ! » La tristesse de Marie s'augmentait de son isolement. Dans la précipitation de ce départ imprévu, elle n'avait pu demander des recommandations, elle arrivait donc ne connaissant personne, et n'étant adressée à personne. Avec cela, elle avait cinq rôles à apprendre en moins de quinze jours. Comment ferait-elle pour les étudier ? Les brochures étaient restées sur le navire, dans les malles qu'on n'avait pas encore apportées.

Et ses robes ! la couturière n'allait-elle pas manquer le paquebot ? Avec angoisse, elle se demandait tout cela. Elle se demandait encore

si sa *meilleure amie* méritait le sacrifice qu'elle lui avait fait en quittant Paris dans des conditions si désastreuses, juste au moment où elle attendait une lettre de Thierri qui la fixât sur l'époque où elle devait aller le rejoindre. Que dirait-il en apprenant son départ pour une autre Amérique ?

Enfin, le surlendemain, on avait les brochures : on put commencer les répétitions ; ces deux jours avaient été pris par les formalités de douane occasionnées par les costumes de Sarah, et les tableaux et statues dont l'exposition devait la suivre dans les principales villes où l'on séjournerait.

Le jour même de son départ de Paris, Marie avait invité à dîner chez elle quelques amis, entre autres, Besson, de l'*Événement*. Elle leur écrivit la raison qui l'obligeait à leur fausser compagnie, et Besson publia la lettre dans son journal. Envoyée par câble au *New-York-Hérald*, et reproduite dans toutes les feuilles d'Amérique, elle fit à Marie une énorme réclame. Il se rencontre partout des connaissances pour une femme de théâtre. Le lendemain du jour où l'arrivée des artistes

était annoncée dans les journaux, Marie reçut des lettres de personnes qui se réclamaient d'amis communs, et sollicitaient la faveur d'être admis chez elle. Elle déclina ces politesses, car elle n'avait pas de temps à perdre.

Les jours se succédaient ; Marie répétait au théâtre, le jour, le soir, et la nuit apprenait chez elle, copiant ses rôles pour mieux les fixer dans sa mémoire. Mais ses robes n'arrivaient toujours pas. Que faire ? Elle se désespérait. Sa femme de chambre lui remit la carte d'un monsieur qui revenait pour la quatrième ou cinquième fois : il insistait pour être reçu. « Il connaît madame », répétait la domestique. Bref, un tas de raisons. « Faites entrer. » Elle se promettait de congédier vite l'importun, mais elle se trouva en face d'une physionomie connue. Son visiteur lui rappela qu'il était venu en soirée chez elle, avec une invitation qu'un ami commun avait demandée pour lui.

D'interrogations en interrogations, de demandes en réponses, elle finit par conter son embarras. « Qu'à cela ne tienne, je vais vous ouvrir un crédit chez la couturière de votre

choix. Quand vos robes arriveront, vous les prendrez. »

Les robes arrivèrent avec quinze jours de retard. La douane fut impitoyable, il fallut payer le prix fantaisiste qu'elle exigeait, et encore les robes n'étaient pas mettables : c'était un assemblage de couleurs criardes qui aurait offusqué une négresse. Seules, les grandes maisons comme Doucet ou Laferrière, par souci de leur réputation, apportent le même soin à une expédition qu'à une commande livrée sur place. La couturière de Marie était une demoiselle genre Cazin, très liée avec un peintre qui lui enseignait mal l'harmonie des couleurs ; elle s'attachait du reste à le tromper consciencieusement, lui infligeant même un genre de rivalité dont il ne pouvait tirer vengeance.

Le croirait-on ? Le fait d'avoir rencontré un admirateur susceptible de rendre un service désintéressé à une pauvre artiste, en peine de costumes, excita la jalousie de celle qui était la première à en bénéficier. Il n'y eut pas de taquineries, de procédés douteux qu'elle n'employât. Marie réclamait vaine-

ment la régularisation de son engagement. Ne pouvant plus se dérober, mise en demeure d'en finir, sa meilleure amie lui donna trois mille francs par mois au lieu des six mille promis. Avec la retenue pour la délégation que la couturière avait acceptée de Paris par câble, il ne restait pas à l'artiste de quoi payer les hôtels, d'autant plus que l'agent chargé de retenir les chambres pour Marie et sa domestique, avait soin de prélever sa commission. Il n'y avait pas de discussion possible ; il ne parlait pas français et Marie ne parlait pas anglais. Elle fut renseignée par un camarade qui connaissait cette langue, et qui avait surpris la manœuvre. Dans ce pays démocratique, il n'est pas fait de différence entre le maître et le valet ; on paie indistinctement la même somme par jour. D'ailleurs, comment organiser la dépense ? Pendant cinq mois, on ne joua pas deux fois dans le même théâtre, et on ne coucha pas deux fois dans le même lit.

Les représentations furent très discutées ; l'amour-propre de la *meilleure amie* fut soumis à une rude épreuve ; on se demandait

si on voulait la recevoir, si l'on devait accepter l'invitation de visiter sa galerie. Les prêcheurs à la mode la comparaient au monstre de l'apocalypse.

Toute une semaine, les barnums de l'affaire eurent une belle peur. Pour sauver la situation, plus que tout le reste fit un parisien nomade, Jehan Soudan, chroniqueur au *Gil-Blas*. Débarqué un beau matin à New-York, pour une tournée d'aventureuses excursions littéraires, le journaliste boulevardier était allé tout droit au premier journal du pays, où les journaux sont de vrais ministères. Introduit auprès du directeur avec mille fois moins de cérémonies que chez nous, auprès du secrétaire de nos canards hebdomadaires, Jehan Soudan avait échangé avec le confrère américain ce petit dialogue : « Il manque à votre journal une chronique. Je lis chez vous des colonnes de dépêches des quatre coins du monde, mais une causerie, la moquerie légère des faits, et des choses et des gens? Pas ça ! — Très vrai ; c'est que nous n'avons pas de chroniqueurs ! — Je vais vous faire les chroniques. — Sur

quoi ? — Sur l'Amérique. J'y arrive. Mais je vous avertis ! Tous vos journaux sont en extase devant les merveilles de ce pays. Pas moi ! — Très bien. — Je vois, une idée : *L'Amérique vue par un Français ?* — Et vous écrirez cela en français ? — Non, j'essaierai de chroniquer en anglais ! — *All Right !* — Et voulez-vous commencer demain ? — Non, ce soir. — *All Right !* — C'est ainsi que le correspondant du *Gil-Blas* était devenu chroniqueur New-Yorkais. Au second article, on lui demandait de signer ses chroniques.

Avant deux semaines, il était connu dans toute l'Amérique où les journalistes qui signent se comptent sur les doigts. Jehan Soudan attaqua vertement les confrères, leur expliqua par le détail toutes les finesses d'un talent qui leur échappait. Il le comparait aux favorites de la scène américaine, encore dans l'enfance de l'art. Il fit honte aux critiques de leur ignorance, mena sans pitié le procès de l'hypocrisie puritaine, acharnée contre une femme chez un peuple où l'on se vante d'un respect fanatique pour la femme.

Formulés en l'énergique prose du pays, ces reproches furent reproduits par tous les journaux. Au bout de quelques jours il fut de bon ton de montrer son goût en applaudissant l'étoile française. Le revirement fut complet, habilement exploité par les très malins managers de l'entreprise. Le succès de l'affaire était assuré. Dans les triomphes de l'artiste, Marie eut sa part. Sa lettre, publiée dans les journaux américains, avait fait de la réclame autour de son nom. Cela n'était pas pour plaire à sa *meilleure amie*. Lasse des mauvais procédés dont l'amie l'accablait à tout propos, sans même le faire ouvertement, mais en s'abritant derrière son agent Jarrett qui, à l'entendre, était seul maître et responsable, Marie demanda à partir, à rentrer en France. D'ailleurs, Jeanne, la sœur de Sarah, allait venir rejoindre la troupe.

— Oui, objecta la tragédienne, mais si elle n'est pas encore assez forte pour faire un métier aussi éreintant ? Il faudra qu'elle répète, et ce n'est guère facile, puisque nous sommes tout le temps en chemin de fer. Et

si elle tombe malade ? Non, il y a place pour deux : vous vous partagerez les rôles.

Puis, sentant qu'on avait été trop loin, ce furent des cajoleries, des promesses.

— Je suis engagée moralement avec toi. L'engagement avec Abbey n'est qu'une formalité. A la fin de la tournée, quand je réglerai mes comptes, je te dédommagerai.

Marie se laissa convaincre à nouveau et elle resta. On prit le train pour Boston : c'était la seconde étape du voyage.

A quoi bon même citer les noms des villes où l'on passait comme des colis en transit ? A quoi bon énumérer les pièces semées, au hasard du répertoire, dans un panorama de fleuves, de montagnes, de plaines ? Qu'importent les stations de l'itinéraire dans ce défilé géographique ? Fantastique course aux dollars, entrecoupée d'arrêts dans les gares, dans les hôtels ! Représentations fiévreuses dans les théâtres dorés des monstrueuses cités d'usines, ou dans les granges des villages nés d'hier !

Par-ci, par-là, des histoires de crises de nerfs, de pugilats entre managers, de

recettes rendues. Et aussi des anecdotes de bouquets à Marie, retenus par l'étoile « pour ne pas déplaire à l'agent ». Puis des trains qui déraillent, et de grands artistes qui réconfortent la sinistrée à coups de jurons naturalistes. Et des baleines mortes, heureuses concurrentes de la Comédie-Française !

Un bon souvenir au Niagara, un autre au Canada de neige. Montréal avec ses maisons bâties dans un style archaïque, ses habitants français de cœur et de langage, ses « sauvages » amis. Une joie de retrouver des compatriotes si loin par delà les prosaïsmes yankees.

A Baltimore, le sud ensoleillé, souper du premier de l'an avec la grande amie. Deux attachés de la légation française à Washington sont de la fête ; l'un d'eux c'est Gérard, l'ex-lecteur de l'impératrice Augusta. Il a fait du chemin, le petit secrétaire. Comme il a changé ! La parole est nette, le regard assuré. L'homme a conscience de la personnalité qu'il est en train de conquérir. De Berlin à Washington, il a grandi.

Marie tendit avec plaisir la joue à son

baiser de bonne année, minuit sonnant. Hélas ! les vœux du diplomate n'ont guère porté bonheur à la comédienne ! Peu d'années furent plus décevantes que celle qui commençait pour elle à Baltimore. Il n'y a que les gens sans veine pour eux-mêmes qui portent bonheur aux autres. Et l'étoile de Gérard n'a pas pâli. Et Marie, en suivant de loin la marche ascendante du jeune diplomate, n'a pas regretté de lui avoir jadis, à Berlin, fait gravir le premier échelon chez l'ambassadrice d'Angleterre.

Quels interminables trajets dans les wagons de l'Amérique ! Parfois on avait le passe-temps d'un feu de prairies, d'un déraillement. Mais d'ordinaire c'était le spleen dans un ouragan de ferrailles. La seule ressource était les cartes, un jeu de patience.

A voir Marie manier ainsi les cartons, le régisseur Desfosses suppliait souvent l'artiste de lui dire la bonne aventure. A bout de refus, un jour, Marie lui répondit brusquement :

— Vous y tenez ? Eh bien, je commence !

Et elle se mit, comme par une gageure, à

inventer toutes les catastrophes d'une existence de guigne.

« Vous aurez un accident de chemin de fer! Vous ferez naufrage! Vous ferez une grave maladie! Vous irez en prison! » Tout ce qu'elle put trouver d'épreuves et de mésaventures noires, elle l'inventa et le lui jeta à la tête.

Peu de jours après, la série à la « noire » commençait en réalité. Desfosses se fâchait avec le directeur, quittait la troupe, rentrait en France. Bien plus tard, Marie apprit ses mésaventures. Directeur du théâtre du Caire, il fut arrêté, passa six mois en prison. Des conspirateurs en voulaient à la vie du Khédive, qu'ils devaient frapper au théâtre. Desfosses, accusé d'être leur complice, fut reconnu innocent; mais quand il fut rendu à la liberté, il était presque aveugle. Un mal inconnu lui avait décomposé le sang dans sa prison; il en faillit mourir. Enfin, rentré à Paris, un déraillement de chemin de fer compléta la prophétie. Un camarade apprit à l'artiste que Desfosses cherchait partout sa diseuse de mauvaise aventure; elle avait parlé

si juste, qu'il voulait savoir la suite, espérant sans doute sa revanche.

Marie trouva bientôt une diversion à la monotonie de son existence, de cette vie de colis perpétuel. Mise en goût par la reproduction de sa lettre à Besson, dans les journaux de France et d'Amérique, elle s'était faite, bien avant la *Fronde*, reporter volontaire, et elle alimentait des nouvelles de la troupe le courrier des théâtres de l'*Événement*; les feuilles parisiennes répétant celles d'Amérique, se faisaient câbler les notes dont la signature féminine amusait. Le nom de Marie se trouvait ainsi reproduit dans les journaux du Nouveau-Monde, tirant par centaines de mille. A côté de l'étoile, elle se trouva seule à avoir les honneurs d'une constante citation, et ce privilège ne devait pas précisément désarmer l'hostilité croissante de sa *meilleure amie*. Quelques compliments adressés à l'artiste par la presse yankee, notamment à Boston et à Chicago, les commentaires sympathiques dont ses observations sur les Américains furent l'objet, ne firent qu'irriter l'humeur de l'étoile. Heureusement

les deux amies ne se rencontraient plus guère qu'au théâtre, pour les répétitions et les représentations. Celles-ci étaient enlevées chaque jour avec plus de hâte, entre deux courses folles dans la poussière et la secousse de l'horrible wagon. Les repas? pris au hasard dans les cars. Le repos? de temps à autre dans des hôtels choisis selon la commission versée à l'agent.

Certes, dans ses précédentes représentations, l'artiste n'avait pas toujours été à l'abri des petites misères de la vie théâtrale en tournée. Mais en France, en Belgique, en Italie, même en Allemagne, elle avait toujours rencontré une civilisation, un public plus ou moins analogues à ce qu'elle connaissait; elle ne s'y était pas sentie complètement étrangère. Les étapes permettaient les relations, les visites, et ne privaient pas l'artiste des avantages de la vie mondaine. A son défaut, il y avait la camaraderie de théâtre. Ici, rien de semblable; chaque jour de nouveaux visages, nulle compensation d'art, avec ces auditoires de curieux venus pour contempler l'éléphant blanc, l'étoile, annoncée par la réclame, sui-

vant la *Dame aux Camélias*, sur la brochure de *Phèdre*.

Marie eût trouvé de l'intérêt cependant à connaître de près ces femmes américaines qui ne se montraient à elle que dans le luxe un peu criard des loges aux représentations de gala, ou qu'elle coudoyait dans les tramways et sur les trottoirs des avenues et des rues, dès neuf heures du matin, constellées de diamants, vêtues de velours et de soie, couvertes de fourrures de prix. Très jolies pour la plupart, *misses* ou *ladies*, bourdonnant d'une vie libre et bruyante autour des hôtels et des restaurants de jour et de nuit, et semblant mener sans arrêt une infatigable vie de garçon. Quel regret de ne pas pénétrer davantage dans l'intimité de ces rieuses et joyeuses existences, dont l'homme paraissait faire tous les frais ! Les amis, les camarades de la troupe, parfois, traduisaient les petits scandales du jour qui sont les faits-divers des journaux. Il parut évident à Marie que dans cette démocratie où la Bible couvre tous les écarts, la galanterie n'a pas de prêtresses comme chez nous. Pas de demi-

monde, pas de monde à côté. Toutes ces dames se font concurrence. L'hypocrisie des mœurs ne permet pas la libre existence à part de nos femmes d'amour. Mais partout règne le cabotinage, et comme il n'y a pas d'aristocratie, l'admiration s'attache au seul luxe. Pour ce qui est de la fantaisie, il y a le divorce qui les permet toutes, en les légitimant à tour de rôle.

Ce qui frappa surtout la Parisienne, ce fut la dépendance, l'esclavage que les femmes d'Amérique ont l'art d'imposer aux hommes, en leur persuadant que c'est là la forme suprême de l'esprit chevaleresque, la galanterie raffinée de l'avenir. Ils donnaient cependant, pour la plupart, une impression de force, d'énergie, d'activité, de virile intelligence, tous ces *gentlemen* d'Amérique présentés de ville en ville, au foyer des théâtres, au salon des hôtels, aux exhibitions de peinture et de sculpture de la grande artiste ! Aussi bien doit-il y avoir, malgré tout, plus d'un accroc à l'hypocrisie puritaine. On peut citer ici une curieuse expérience, faite à New-York.

Après l'article du *Sun*, où l'écrivain parisien qualifiait si durement les attaques puritaines contre l'étoile, la rédaction du journal ne s'avisa-t-elle pas de protester patriotiquement auprès de son auteur, qui avait imprimé le mot hypocrisie ? Le journaliste français eut recours alors à une leçon de choses. Parmi les petites annonces du *New-York-Hérald*, il fit insérer celle-ci :

« *Un jeune étranger désire retrouver la jeune fille aperçue hier, à quatre heures, descendant du stage, au coin de la 14ᵉ rue, et qui lui a gracieusement souri. Objet de la recherche :* FUN (*la rigolade*). *Donner tous les détails d'identité aux initiales I. D. E. A. L.* »

Dans les quarante-huit heures, la demande avait reçu au journal soixante-seize réponses de jeunes filles. Jusque-là, rien de très invraisemblable dans une grande ville comme New-York. Mais en plus de ces lettres, dix-sept autres étaient à peu près ainsi conçues : « Monsieur, je vois, par votre annonce de ce jour, que vous désirez rencontrer une jeune fille avec l'objet du *fun*. Permettez-moi de

vous faire connaître que je tiens une respectable maison où un *gentleman* honorable peut trouver des chambres décentes et discrètes, avec toute assurance de sécurité ». Suivait l'adresse.

L'auteur de l'annonce eut alors la cruauté de conduire un des rédacteurs du journal pour visiter quelques-unes des adresses indiquées. Les annonces disaient vrai. Les maisons avaient toutes pour tenanciers d'honnêtes particuliers, respectables veuves, employés décents, petits bourgeois, qui livraient ainsi une ou deux chambres du *home* familial pour augmenter les ressources du ménage. On trouvait là quelques dames avec des jeunes filles à l'air sincèrement modeste et virginal. La rédaction du *Sun* n'osa plus battre froid au confrère français.

Que les moralistes concluent. L'Amérique, du reste, n'est-elle pas le vrai pays du « perpétuel devenir » où toutes les affirmations sont à la fois exactes et injustes, sitôt qu'elles veulent généraliser? Là-bas plus qu'ici, demain ne ressemble pas à hier. Depuis cette première et mémorable tournée de la grande

tragédienne au Nouveau-Monde yankée, combien n'est-elle pas changée, sans doute, l'Amérique des dollars !

Les journaux, le théâtre d'alors, combien changés ! Nos étoiles de la scène, et nos virtuoses de la palette, et nos maîtres parleurs et nos maîtres écrivains, vont maintenant à New-York, comme jadis à Asnières. Coquelin, Calvé, les de Retzké, Victor Maurel, Paulus et Yvette Guilbert, et Brunetière et Paul Bourget, et Chartran, et Forain, etc., etc. Quant aux Américains, ils ont choisi Trouville et Aix pour venir faire des économies pendant les mois d'été. Ce n'est pas tout. Si l'Amérique importe encore nos grands premiers rôles, elle nous envoie les siens : Van-Zandt, Sibyll-Sanderson, Loïe Fuller, etc. Dans ce pays où l'on était à la fois colonel et épicier, pourvu qu'on y gagnât des millions, à présent on est esthète, décadent, on a des revues littéraires, et, dans les capitales aux maisons à vingt-deux étages, poussent comme champignons les ateliers de peintres yankees ; les marchands de saindoux ont leurs fils sculpteurs, et leurs filles jouent la *Dame aux*

Camélias, aussi bien que nos professionnelles en renom, dans leurs hôtels à bibelots pour lesquels on a raflé toutes les belles pièces des plus rares collections d'Europe. Sans compter que maintenant, si les filles des milliardaires de Chicago et de New-York achètent encore quelques-uns des grands seigneurs de l'armorial français ou allemand, c'est au rabais, avec la menace du divorce qui tient en laisse le mari.

Enfin, après la guerre fin-de-siècle des États-Unis contre l'Espagne, on peut être bien sûr, n'est-ce pas? que l'Amérique ne reculera désormais devant aucune exportation, fût-ce l'exportation de la gloire militaire.

CHAPITRE XII

Royauté de carton. — La caravane de la reine de Saba. — Carmen et Don José. — Terre de féerie. — Les bijoux de Marguerite. — Les jardins d'Armide. — Les souvenirs aux enchères. — Royale favorite à la fosse commune. — Jugement d'auteur. — Marie découvre la littérature. — Séverine chez Vallès. — La chronique de l'Œil-de-Bœuf au dix-neuvième siècle.

A la Nouvelle-Orléans française, on se promettait l'Éden des forêts vierges de magnolias, de lauriers-roses et de verts cyprès, l'enchantement des plantations de cannes à sucre en bordure le long du Mississipi, avec les cases de négrillons chantant dans l'amusant langage créole de la vieille Louisiane. La troupe nomade y trouva le désastre d'une inondation. Un débordement du grand fleuve rompant ses « levées » noya ce rêve d'une

halte dans le triomphe réservé aux artistes de France. Et cette catastrophe, aggravée par la rigueur d'un hiver inconnu en ces pays de perpétuel printemps, enleva aux comédiens la joie d'une oasis où la bonhomie des anciennes colonies françaises semble si douce au voyageur arrivant des pays yankees.

A la Nouvelle-Orléans, Marie trouva aussi, déjà à demi submergée dans le malheur public, une autre étoile de la scène française, Émilie Ambre, qu'elle avait déjà rencontrée plusieurs fois dans ses courses à travers l'Amérique. La fille d'Afrique, l'ancienne reine d'amour, après avoir failli s'asseoir sur un trône en légitime souveraine, en était réduite au sceptre du théâtre.

La comtesse d'Amboise, favorite disgraciée, se donnait maintenant à quinze cents lieues des canaux de Hollande, l'illusion de sa royauté manquée, sous la couronne en carton doré d'Aïda. Bien mal à propos, elle venait redemander son soleil d'Algérie au soleil mouillé d'un exceptionnel hiver louisianais. Habituée à voir grand, Ambre était partie d'Europe décidée à faire la conquête de

l'Amérique avec un cortège digne de la grande artiste qu'elle était, et de la favorite qu'elle avait été ; cent soixante-douze personnes, troupe d'opéra, d'opéra-comique, chanteurs, figurants, choristes, musiciens d'orchestre, corps de ballet, habilleuses, coiffeurs, machinistes, embarqués sur un navire frété tout exprès. Et sous le couvert de Gaston de Beauplan, un aimable Parisien, devenu son « mari ; » la troupe d'Émilie Ambre était débarquée un beau jour à New-York, pour commencer sa marche que l'ex-favorite imaginait royale et triomphale. Par étapes on devait gagner la Nouvelle-Orléans où l'on installerait un opéra français digne d'elle. Mais à promener cette coûteuse caravane de reine de Saba, la chanteuse avait semé en chemin tout l'argent dont elle avait fait provision.

Elle allait, se grisant d'harmonie, chantant comme l'alouette aux premiers feux du jour, et le soir aux feux de la rampe, égrenant ses trilles avec l'or qu'elle avait emporté de France. Elle risquait dans cette aventure tout ce qui lui restait des royales générosités, se consolant de ses grandeurs perdues par

les illusions orgueilleuses de l'art. Elle était, tour à tour, Violetta, Aïda, Carmen, une Carmen qui avait son Don José, ce pauvre Beauplan, qu'elle entraînait dans sa folie et dans sa ruine. Elle chantait à perdre le souffle et la tête, lui, il aidait à planter les décors. Et chaque jour, malgré cette belle flamme artistique, cette foi touchante en l'idéal, malgré les efforts et les luttes, la brèche faite aux ressources de la troupe par cette vie d'aventures s'élargissait épouvantablement.

Elles étaient presque épuisées quand on arriva à la Nouvelle-Orléans, Eldorado bienheureux, jardin des Hespérides, où l'on espérait ramasser sur les planches de la scène des pommes d'or fabuleuses. La Nouvelle-Orléans, vieille colonie française, voulait un théâtre d'opéra français. Un correspondant à Paris avait été chargé de trouver un directeur qui prît l'affaire, moyennant certains avantages illusoires, tels que la remise du loyer du théâtre et une certaine somme assurée par les abonnements. Ces propositions éblouirent des gens qui ne demandaient qu'à être aveuglés par un espoir quelconque.

On allait donc s'installer pour quatre mois ; on organiserait sa vie dans cet adorable pays, aux végétations magnifiques, près du lac de Pontchartrain où voltigent des lucioles de feu. On allait vivre un rêve de féerie dans cette verte Louisiane peuplée d'oiseaux de paradis aux ailes de pierreries.

Les premiers jours furent un enivrement. Ambre conquit tous les suffrages. Les dames de la Nouvelle-Orléans vinrent en députation lui apporter des fleurs ; la ville anglaise s'entendit avec la ville française pour faire fête à la diva. Une représentation pour les pauvres fut organisée : avec sa bonté insouciante, Ambre donna la salle, les costumes et elle-même. Toute cette joie devait s'éteindre brusquement. Le pays fut envahi par l'inondation ; toute la campagne, les routes, le bas de la ville furent submergés. Il fallut se réfugier dans la ville haute, habitée par les Anglais. Adieu les recettes ! on dut faire relâche.

La troupe de Sarah tomba dans cet effondrement, dans cette misère ; mais le prestige de son nom était tel que l'on fit, malgré tout,

salle comble. Ces représentations offraient l'attrait de l'inédit et du plaisir sans lendemain, tandis que la cantatrice qui avait déjà épuisé son répertoire, et devait rester trois mois encore, ne pouvait inspirer le même intérêt de curiosité.

La présence de Jeanne Bernhardt avait créé des loisirs à Marie : celle-ci disposait donc de quelques soirées. Pour lui donner le plaisir de l'applaudir, Émilie Ambre, malgré la concurrence de Sarah, malgré l'inondation, chanta *Violetta*. Il y avait certes plus de monde sur la scène que dans la salle. S'inspirant de Sarah dans le dernier acte de la *Dame aux Camélias*, elle avait appliqué au chant les procédés de la comédie ; elle fut vraiment très belle, et ce fut pour Marie une grande joie de le lui dire.

Renonçant à descendre vers Cuba, vers les champs fertiles de l'opulence espagnole que chauffe le soleil des Tropiques, les directeurs et managers décidèrent de ramener l'étoile vers le nord, par étapes de représentations improvisées, avec des recettes énormes ou ridicules, au petit bonheur.

Après quelques errances encore parmi les glaces et les neiges de la Nouvelle-Angleterre, avec la rapide vision du merveilleux décor du Niagara d'hiver, il prit fin, pourtant, ce chemin de croix sur toutes les voies ferrées de la grande République. Par une nuit froide et humide, Marie se retrouva sur les larges dalles des rues de New-York, transie, morte de faim, courbaturée par douze heures de railway, perdue avec la bande ahurie de ses camarades, à la recherche d'un restaurant de nuit, sans interprète pour les guider, la direction ne prenant plus guère à présent la peine d'envoyer à la gare un omnibus pour les artistes.

Mais, n'importe ! Après la soirée d'adieu en catimini sur une scène de faubourg, devant une demi-salle, l'étoile n'emportait-elle pas avec elle, dans sa cabine retrouvée sur l'*Amérique*, presque le million, si dur à récolter sur la terre yankee !

Regagnant, elle aussi, sa cabine sur le navire de retour, Marie eut un soupir de soulagement. Elle emportait malgré tout du Nouveau Monde un regret de tant de choses si

mal vues, de tant d'autres qu'elle y laissait sans les connaître : et la vie nomade de la prairie romantique avec ses trappeurs de légende, ses Indiens rouges, ses mystérieux mormons, le spectacle des lacs d'Amérique, comme des mers, le grandiose panorama des Montagnes Rocheuses où les huttes des chercheurs d'or alternent avec les tentes des sauvages scalpeurs, et surtout la gloire de cette merveilleuse Californie, où les raisins ont la taille de ceux de la terre de Chanaan.

Mettant le pied sur le navire, la Parisienne, accompagnée par quelques compatriotes de New-York, eut du moins le plaisir de s'entendre traduire ce compliment flatteur d'un grand journal américain : « Revenez-nous, Marie ! »

Et de fait, à plusieurs reprises, depuis son retour, quand on offrit à la comédienne de refaire ce voyage d'outre-mer, Marie eut la tentation de partir. Une fois entre autres, quand recevant de Sioux-City un brevet d'élection à l'Académie de cette ville lointaine, Marie fut sollicitée de faire en Amérique

une tournée de lectures. Et qui sait, pourquoi pas, quelque jour ?

.

A la minute précise où l'on allait desserrer les câbles de la jetée de bois, on amenait à Marie en toute hâte une vieille dame, la grand'-mère de la comtesse d'Amboise. Par une lettre affolée, Emilie Ambre confiait à son amie le soin de ramener à Paris la pauvre femme, âgée de 82 ans. Sur l'*Amérique*, pas une seule place de libre sinon en troisième. Dans la cabine de Marie était sa femme de chambre ; mais cette fille, assurée du retour par son engagement, ne voulut pas céder sa place. Enfin le commandant Santelli eut l'humanité de faire installer un lit à l'infirmerie du bord. On y logea la pauvre octogénaire du mieux possible. Pauvre vieille, et aussi pauvre Emilie Ambre ! Ce retour étrange et furtif était l'épilogue lamentable de la plus triste odyssée. Il avait fallu quitter la Nouvelle-Orléans, licencier une partie de la troupe, la plus encombrante. Sans perdre l'espoir, on était remonté vers le Nord, dans un désarroi de roman comique. La troupe de Sarah avait

retrouvé Ambre et son cortège à Philadelphie. Elle avait à lutter contre l'étoile de la tragédie, et contre le grand acteur Salvini, et surtout contre les éléphants du cirque Barnum. Le trésor étant à sec, l'ex-favorite dut vendre ou mettre en gage, un à un, les présents royaux, les bijoux qui eussent tenté Marguerite. Bientôt, il ne resta plus qu'une admirable ceinture tissée en filigrane d'or, avec de grandes plaques ornées de superbes cabochons. Emilie l'avait gardée comme une dernière ressource. Elle entourait la taille d'Aïda, et le monarque la lui avait donnée en souvenir de son succès dans l'opéra de Verdi : ce fut son premier cadeau.

Après avoir vendu le dernier joyau pour aider à rapatrier les artistes de sa troupe, elle partit dans la montagne, non pas avec le toréador, mais avec le ténor poursuivi par sa légitime épouse.

Quelle aventure! Marie en connut la fin émouvante. Traqués par les lois yankees peu tendres aux joies défendues de l'adultère, le ténor et la diva vinrent s'embarquer en secret à Québec sur un navire à voile, pour

regagner la France. Cette fuite mouvementée et ce long tête-à-tête avaient refroidi leur imagination. A la gare Saint-Lazare ils se séparèrent ; le ténor regagna son logis, et Carmen le château des Montalais, à Meudon, où bientôt la rejoignit don José toujours amoureux.

Quelle joie pour la comtesse d'Amboise de se retrouver, après tant de pérégrinations, dans ce décor familier du joli château où en bas de son parc boisé, la large moire de la Seine et Paris ferment l'horizon !

Les Montalais ! Ils rendaient à la cigale morfondue le mystère de cette allée « des soupirs » et les duos avec le royal amant, pour quelques heures échappé au souci du trône, venant avec elle goûter la douceur des heures intimes. Les Montalais, où la presque reine donnait des fêtes fastueuses, dans lesquelles on vit Paul de Cassagnac et Thomson au point de se couper la gorge; les Montalais, qui pour le tendre de Beauplan furent le jardin d'Armide où elle prit possession de cette âme faible; « le beau Gaston », en brun la beauté fine du blond Gaston Bérard ! N'é-

tait-ce pas aux Montalais qu'elle avait achevé de tourner la tête au pauvre garçon, lui faisant tout quitter, famille et avenir, pour l'entraîner avec elle, le promener à travers les Amériques où elle devait l'abandonner, lui laissant toutes les complications d'une troupe de théâtre en déroute à rapatrier ! Et voilà que l'une se cachant, l'autre la cherchant, ils se retrouvèrent à l'ancien nid, — où l'ancien amour se ralluma dans un nouvel élan.

On remonta le passé : comme on avait semé en route les bijoux, on vendit les marbres, les tableaux, et même ces fameux vins qui provenaient des plus grands crus d'Europe. On vendit par lots le parc ; on vendit l'allée « des soupirs ». Enfin, on vendit le château. Et, sur un plateau surélevé, on bâtit du côté de Bellevue une petite villa avec les ruines du palais des songes ; on édifiait une chaumière pour y abriter l'amour où l'on s'ingéniait à être heureux encore. Ambre courut la province ; elle chanta à Rouen, à Lille, à Toulouse. La villa restait le quartier général d'été où elle retrouvait le mari, l'enfant. Le mari ? toujours épris, miné par le

mal d'absence, sa vie se consumait dans la mortelle attente. Un temps, la fée morphine posa sur ses tortures un baume endormeur. Puis, un jour, le beau Gaston se lassa d'attendre. Il mourut.

Et Ambre, la comtesse d'Amboise? la radieuse et insouciante fille de bohème, l'ancienne maîtresse du roi de Hollande?

Pour les reines d'amour, pour les favorites de notre fin de siècle, la destinée n'est pas tendre. Pas même le tragique couteau des révolutions, comme pour la vieille Dubarry. Mais quelque chose de pis, la déchéance degré par degré, jusqu'au complet abandon, jusqu'à la misère. Et, quand on est pris d'une révolte, à la vue du dernier degré, on saute dans le noir...

Ambre ne put bientôt chanter à Lille ni à Rouen. Elle enseigna, se fit professeur, apprit à d'autres ce chant qui ne voulait plus d'elle, communiquant à des élèves cette flamme d'art qui la brûlait. Puis les élèves manquèrent. La cigale n'eut pas le courage d'aller chez les fourmis; elle n'eut surtout pas le courage de la solitude du cœur. Dans

son enseignement, elle s'aidait d'un camarade, musicien de talent : de ce compagnon, elle fit un second mari ; elle s'illusionnait, croyant recommencer l'existence ; il mourut lui aussi.

Malade, n'ayant plus même le fantôme d'un dernier espoir d'amour, cette amoureuse pour qui, hors la passion, il n'était pas de raison de vivre, succomba épouvantée devant l'horrible solitude. Le découragement hâta l'œuvre du mal, et cette vie aux ardeurs généreuses s'éteignit au souffle glacé du néant.

Cette mort brusque étonna Paris.

Dans le convoi des funérailles se retrouvèrent les amis d'antan. Le char fut paré de fleurs. Mais le cimetière vit une dernière scène plus tragique peut-être que la mort elle-même. Dans le caveau du second mari, au Père-Lachaise, on allait enterrer la femme. Sur la concession du terrain, on apprit qu'une somme restait à payer. Le cortège arrêté, le cercueil descendu sur le trottoir de l'avenue, il fallut parlementer. L'administration réclamait deux cents francs.

Un assistant les donna... Puis elle rectifia ses comptes et demanda cent francs de plus. Personne ne se trouvant pour les verser, la comtesse d'Amboise n'eut d'autre asile que la fosse commune..... Le lendemain, même les portes du caveau de famille s'ouvraient devant le cercueil de la grande artiste.

Suprême ironie et suprême malchance de son destin! A l'heure de son agonie, Paris avait pour visiteuses une jeune reine accompagnant sa mère, royale veuve de ce monarque qu'une intrigue de cour empêcha de faire d'Emilie Ambre une souveraine, assurant ainsi à la Prusse une familiale alliée.

Par égard pour les deux royales visiteuses, on fit un silence presque absolu dans la presse sur la triste mort de l'ex-favorite fin-de-siècle.

En débarquant au Havre, Marie pouvait croire bien fini son cauchemar d'Amérique. Sous la forme d'un papier d'huissier, ses vilaines conséquences se présentèrent à la comédienne dans toute leur brutalité. La couturière aux robes immettables avait « fait opérer ». Les malles de théâtre de la comé-

dienne et, avec ces malles, celles d'Émilie Ambre confiées à Marie, étaient saisies. Une journée, on crut qu'il ne serait pas possible de donner au théâtre du Havre cette soirée de gala par laquelle l'étoile, jouant au bénéfice des « Sauveteurs », comptait se ménager une sympathique rentrée en France, où l'accueil pouvait être incertain, après tant de bruyantes aventures transatlantiques. Enfin, après quelques démarches, de bienveillantes interventions obtinrent la livraison provisoire des costumes. Et cette *Dame aux Camélias* inconnue des Parisiens, et tant vantée d'Amérique par les correspondances des journaux, fut donnée devant la critique convoquée de Paris tout exprès. Marie joua Silvia du *Passant* avec l'étoile. On applaudit, on envoya des fleurs, on soupa. L'auteur de la *Dame aux Camélias*, sollicité de venir assister à la représentation, s'abstint, déclarant « qu'il ne voyait pas l'étoile dans ce rôle ». Il s'est amendé depuis.

Quarante-huit heures plus tard, Marie faisait une triste rentrée dans Paris. Elle fit payer le cocher par la concierge; elle ne

rapportait pas même un dollar pour régler le fiacre qui la ramenait chez elle de la fameuse tournée d'Amérique. Marie trouva plusieurs lettres de Henri Thierri : elles avaient vainement couru après la voyageuse. Elles arrivaient dans chaque ville au moment où elle venait de la quitter : à la fin, elles revinrent à Paris, à leur destination première. Une de ces lettres contenait un chèque qui devait servir aux frais du voyage.

La guerre avait cessé. Le pays pacifié, l'usine et l'habitation construites, Marie pouvait venir. Henri l'attendrait à Lima. C'est ce que disait une lettre arrivée chez elle depuis huit mois. Elle n'avait pu avertir son ami de son départ pour l'Amérique du Nord, qu'une fois installée à New-York : il était donc venu l'attendre à Lima, à la descente du bateau. Sa déception en ne la voyant pas au rendez-vous avait été grande, comme en témoignait une autre lettre, de colère et de rupture, qu'il lui adressait. C'était fini, cette fois! C'en était fait de ce rêve d'amour et d'indépendance dans l'exil doré de l'Amérique du Sud! Elle ne serait pas la compagne

du mineur aventureux qui descendait comme un roi des légendes parmi les ténébreuses richesses d'un sol enchanté. Son aventure lui coûtait encore ce songe ! Mais elle n'en était plus à compter les chagrins ou les complications que lui avait valus le service rendu, contre tous ses intérêts, à *sa meilleure amie*.

De ses pérégrinations à travers le Nouveau-Monde, Marie ne rapportait que des dettes : les cinq mille francs que contenait la lettre de Thierri lui furent doublement utiles. Sa gêne présente s'empirait de ses craintes pour l'avenir : absente de Paris depuis près d'une année, trouverait-elle un engagement ? On est si vite oubliée au théâtre.

Elle en était là quand on lui annonça Vintschenk, secrétaire du *Gil-Blas*. Il venait lui demander pour le journal le récit de son voyage en Amérique.

— Écrire ? moi ? mais je ne saurai jamais.

— Vous avez envoyé des lettres à Besson : Eh bien ! racontez sous cette forme, aux lecteurs du *Gil-Blas*, les principaux faits de votre voyage. Et puis, faites comme vous

l'entendrez : je suis sûr que de toute façon ce sera intéressant.

Un prix fut convenu ; Marie se mit à l'œuvre avec ardeur. Puisqu'on avait fait accueil à sa correspondance, il n'y avait pas de raison pour que le récit de son voyage ne parût pas d'un plus grand intérêt encore. Elle s'était amusée à collectionner les journaux et les charges d'Amérique : elle prendrait les plus curieux pour corser son roman comique. A quelques jours de là, le secrétaire du *Gil-Blas* revint.

— J'ai une autre proposition à vous faire, dit-il. On vient de fonder un journal, le *Henri IV*; il faut un clou. J'ai pensé au voyage d'Amérique. On vous le paiera le double de ce que je vous ai offert pour le *Gil-Blas*. Acceptez-vous le changement ?

Marie n'avait pas de préférences, et son seul désir était de gagner de l'argent. Elle dit oui. Un mois après, le *Henri IV* publiait le premier chapitre du *Voyage de Sarah Bernhardt en Amérique*. Marie avait découvert la littérature.

Enchanté de sa collaboratrice, le directeur du journal vint trouver Marie :

— Eh bien ! votre voyage arrive à sa fin. Qu'allez-vous nous donner ?

Cette question semblait fort embarrasser la comédienne, peu familiarisée avec le journalisme. Le directeur précisa :

— Faites-nous des chroniques.

— Des chroniques ?

— Oui, des espèces de nouvelles qui succéderont à votre voyage.

— Je m'en sens absolument incapable.

— Mais non ! Tenez, voici les concours du Conservatoire. Vous avez été de la maison : eh bien ! racontez-nous vos impressions d'autrefois. Si, dans les faits ou les potins du jour, quelque chose fait surgir en vous un souvenir, adaptez-le à l'actualité, et bâtissez là-dessus ce que vous voudrez. Laissez courir votre plume, essayez.

Elle essaya. Ce fut un grand succès de curiosité et d'étonnement. On se demandait d'où elle pouvait tenir tous les détails qu'elle racontait. On se plaisait à soulever les masques, à mettre des noms propres au bas de

chaque portrait. Dans son inconscience, la comédienne se grisait avec cette encre d'imprimerie, bien plus capiteuse que n'importe quel nectar. On lui disait que grâce à ses chroniques, les numéros faisaient prime et les tirages montaient. Elle partageait la joie de la direction, qui trouvait que le journal décidément se lançait. De tous côtés, on lui écrivait pour lui envoyer des potins, ses connaissances lui en apportaient jusqu'au jour où quelqu'un ayant voulu voir sa photographie dans un portrait de fantaisie, un duel eut lieu. Quelle émotion! Deux hommes près de s'égorger parce qu'il lui avait plu de raconter des histoires sur des indifférents, sur des gens qu'elle ne connaissait même pas. Au journal, on était enchanté : on l'encourageait à continuer.

— Un duel, c'est parfait pour le lancement! Et puis, ce n'est pas bien sérieux. Vous voyez : Jehan Soudan, qui a pris la responsabilité de votre article, en est quitte pour une éraflure au poignet. Ne vous effrayez pas, allez toujours.

Et Marie continuait. Le journalisme avait

remplacé le théâtre ; il lui donnait presque les mêmes appointements, et elle n'avait pas les dépenses des costumes. Il est vrai qu'elle n'avait pas non plus les bravos, et même ses succès lui valaient parfois quelques émotions. Un nouveau duel eut lieu, entre Jehan Soudan et M. Bravoura, qui défendait son ex-femme, la comtesse de Galve, laquelle se jugeait visée dans une chronique. C'était assez : Marie abandonna le journalisme pour le roman.

Elle venait de réunir en un volume ses chroniques sous le titre : *Le Carnet d'une Parisienne*. Elle se trouvait un matin flânant à la librairie Marpon et Flammarion, sur le boulevard des Italiens : tout à coup arrive une dame, la figure ouverte, l'œil gai, toute rieuse, respirant la bonne humeur et la bonne santé ; elle tenait à la main un sac en papier.

La dame cherche, regarde, furète dans la boutique, soudain elle pousse un cri : son sac venait de crever, et une avalanche de magnifiques reines-claudes se répandait à terre. Elle se baisse, Marie se baisse, tout le monde se baisse pour les ramasser. La dame

avait vu ces prunes dans une voiture : elles avaient si bon air, qu'elle n'avait pu s'empêcher de les acheter.

— Et maintenant, voyez !

D'un geste lamentable, elle montrait les prunes réunies à nouveau dans un journal. Elle les regardait, elle semblait trouver qu'elles avaient perdu cette « fleur » engageante qui l'avait tentée. Elle les enferme dans le journal, et demande, en regardant Marie en dessous, le *Carnet d'une Parisienne*, de Marie Colombier. L'auteur leva le nez, regarda plus attentivement la personne. Elle avait bien l'air d'une petite bourgeoise, toute simplette, mais pourtant !... Ce beau rire à dents blanches, cette exubérance, cette gaieté, n'étaient pas d'une bourgeoise. Elle était vêtue d'un waterproof sombre. Qui pouvait bien être cette dame qui s'offrait un livre de trois francs cinquante ?

Après son départ, Marie formula sa question.

— Vous ne la connaissez pas ?

— Non.

— Mais c'est madame Séverine, le secré-

taire de Vallès ; c'est elle qui prépare les documents pour ses articles. Si elle demande *le Carnet*, c'est que Vallès veut faire un article sur vous. Vous devriez y aller.

— Son adresse ?

— Rue de Lancry.

Le lendemain matin, à dix heures, elle sonnait chez Vallès. La porte s'ouvrit : c'était la dame aux prunes, qui, en la voyant, partit d'un grand éclat de rire.

— J'étais en train de conter au patron notre rencontre d'hier. « Je parie, lui disais-je, qu'après mon départ, elle s'est informée ! On lui a dit qui j'étais, et elle pensera que le patron veut faire un article sur elle, et elle s'amènera ! » Et vous vous êtes amenée !

Elle fit entrer Marie auprès de Vallès. La cordialité de l'accueil la mit en confiance. Elle raconta en riant comment elle était devenue journaliste, sans le savoir, sans le vouloir. N'était-elle pas elle aussi une *réfractaire* à sa façon ?

Dès ce moment, elle devint camarade avec Vallès qui lui fit quelquefois le plaisir de dîner chez elle. Ce ne fut que plus tard

qu'elle se lia avec Séverine. A cette époque, il y avait très peu de femmes de lettres : Jane Thilda au *Gil-Blas*, Etincelle au *Figaro*. Marie, qui venait de prendre une part militante dans la littérature, était donc une exception.

Un jour, à un dîner auquel assistait Paul Adam, qui y a fait allusion dans son article paru dans le *Journal* sur le premier volume des *Mémoires*, dîner qui réunissait Armand Silvestre, le spirituel et aimable conteur; l'amiral Lahirle, Henry Fouquier; Léon Cléry, l'éminent avocat; Aurélien Scholl, Arsène Houssaye, Henry Maret, Albéric Second, Cornély, le baron Robert de Billing se mit à interpeller Marie à travers la table : « Dites donc, Colombier; croyez-vous que je vous en ai donné des sujets de chroniques? Croyez-vous que nous en avons intrigué du monde? J'arrivais au Cercle : le journal ne traînait pas sur les tables; tous le lisaient! Et de commenter! de discuter! Oh, c'était un succès! — Pardon, mon cher baron! je vous arrête. Vous m'avez fait donner ma parole d'honneur de brave femme

de ne jamais divulguer votre nom, de ne jamais dire que je tenais de vous tous ces racontars, j'ai tenu ma promesse, j'en prends à témoin mes amis ici présents. Aujourd'hui, c'est vous qui rompez le pacte du silence : vous criez ce que j'avais juré de taire. Souffrez donc que je vous renvoie les inimitiés que vous m'avez créées. »

Marie a démarqué la chronique amusante des salons et des coulisses : n'est-ce pas ce qu'ont fait tant d'auteurs, dans leurs romans dont on célèbre à l'envi le parisianisme et la psychologie ? Mais il y a deux justices en littérature comme en politique apparemment, et ce qui s'appelle pour l'écrivain à moustaches documentation sur le vif, souci de l'exactitude et soin de la couleur, est qualifié de malveillance et de cruauté gratuite, quand c'est une femme qui écrit.

Marie a mis en articles et en volumes ses souvenirs et ceux des autres, à une époque où le théâtre lui manquait ; elle a bénéficié de la curiosité qui s'attache aux indiscrétions, aux potins, aux racontars. Si elle a monnayé ses souvenirs, qui donc voudrait le lui im-

puter à crime ? Tel de nos romanciers qu'on vante et qu'on admire fait-il réellement autre chose ? En écrivant ses menus griffonnages de Parisienne en marge de l'histoire, elle a donné à sa façon une nouvelle chronique de l'Œil-de-Bœuf en cette fin de siècle. Tous ces papotages-là ne sont que de la vie émiettée, et Marie n'eut jamais la moindre prétention au bas-bleuisme. A l'aile de la fantaisie, la comédienne a arraché une plume, toute frêle, toute frémissante, et l'a trempée dans l'encre rose pour se raconter soi-même et parfois raconter les autres. Une pamphlétaire, cette indépendante qui s'attarde aux flâneries de l'école buissonnière ? Allons donc ! Une femme de lettres ? Pas davantage. Mais tout simplement une de ces « caillettes » du dix-huitième siècle qui jacassaient avec Fontenelle des histoires amusantes de l'époque, sans grande charité pour les ridicules, mais sans amertume, à coup sûr. L'amertume, la haine ? A quoi bon ? Autour de nous, la vie pullule, rayonne, chatoie ; le décor de la farce universelle change à chaque instant, à chaque instant

les acteurs se renouvellent. Les passions de l'heure présente s'évaporent avant que sur les lignes tracées à la hâte la poudre d'or ait fini de sécher.

FIN DE « FIN DE SIÈCLE » (1)

(1) Le troisième et dernier volume des *Mémoires* a pour titre : FIN D'UNE VIE.

TABLE DES MATIÈRES

Dédicace . v

Chapitre premier. — Tout s'oublie. — Les rats de l'Opéra. — Première du *Rendez-Vous* de François Coppée. — La comédie dans le monde. — Trop d'expression cuit. — Amour de poète et de comédienne. — La littérature ne perd jamais ses droits. 1

Chapitre II. — Il ne faut pas faire la leçon à son époque. — Pourquoi remettre au lendemain ce qu'on peut faire la veille ? — En revenant de Neuilly. — En Bohême. Duquesnel directeur de l'Odéon. — L'empereur du Brésil. — Pour les pauvres. — Victime de soi-même. — Arsène Houssaye à l'Ambigu : 36 vertus ou les malheurs d'un bon jeune homme. — Le succès de la robe de mademoiselle M. Drouart. — Trop embrasse mal étreint. — Coups de cœur et coups de feu. — Souffrances

de l'âme, souffrances du corps. — La gloire et le néant. — Se sentir aimé rend la mort douce............ 3?

CHAPITRE III. — Trois directeurs pour un opéra. — La littérature du baron de Reinach. — Veine et déveine. — Un financier qui refuse de jouer les pîtres. — *Verba volant*. 77

CHAPITRE IV. — Le danger de parler haut en cabinet particulier. — Le théâtre mène à tout. — Un merle qui change de plumage. — Splendeur et misère d'une ex-demoiselle du Louvre. — L'amour est enfant de bohème. — Dèche princière..... 93

CHAPITRE V. — Les amours d'un tribun. — Le moyen d'avoir son portrait pour la gloire. A la conquête des grands hommes. — On est si bien en robe de chambre. — Comment on bat monnaie avec le souvenir. — Laissons parler la poudre. — La pipe au commissaire............ 115

CHAPITRE VI. — Direction éphémère. — Quel voyage, mon Dieu ! Quel voyage ! — La comédie italienne. — Au pays de Pulcinella. — Naples s'amuse........... 136

CHAPITRE VII. — Le vaisseau du grand-duc. — Déception d'une étoile filante. — Une fête chez l'ambassadeur de France à Berlin. — Amours et intrigues diplomatiques. 163

CHAPITRE VIII. — Les effets du curare sur une névrosée. — Le pied à l'étrier. — Comment on devient diplomate. — L'ambassade d'Angleterre à Berlin. — Fête chez

lady Odo Russell. — Prince d'Orange. — Tentative de séduction sur un prince. — Guerre d'Orient. — Russes contre Turcs. — Manifestation artistique du *Figaro*. — Début de l'alliance Franco-Russe. . . . 195

CHAPITRE IX. — Une aventurière.— La maison flottante. — *Verba manent*. — Un lendemain de réveillon. — Retour du pays de l'or. — Femme du monde qui veut devenir acteuse.— Curieuse dans une maison Tellier.— La bohème pas dorée.— Laide, elle était laide ! 221

CHAPITRE X. — Le tout est d'arriver à point.— Inauguration du théâtre de Monte-Carlo. — La volupté d'animer l'argile.— La Bodinière avant Bodinier. — La diseuse de bonne aventure.— En route pour le Nouveau-Monde. 247

CHAPITRE XI.— Arrivée au pays de Barnum.— Les débuts de l'étoile. — L'Amérique à vol de locomotive.— L'amour à New-York. 267

CHAPITRE XII. — Royauté de carton. — La caravane de la reine de Saba. — Carmen et Don José.— Terre de féerie.— Les bijoux de Marguerite. — Les jardins d'Armide. — Les souvenirs aux enchères.— Royale favorite à la fosse commune.— Jugement d'auteur.— Marie découvre la littérature. — Séverine chez Vallès. — La chronique de l'Œil-de-Bœuf au dix-neuvième siècle. 291

INDEX DES NOMS CITÉS

Abbey, 279.
Abeille (les frères), 15.
Adam (Paul), 315.
Ahumada (marquis d'), 196.
Albedyll (général), 183.
Albedyll (Mme), 183.
Aldama (Alfonso de), 160.
Alexis (grand-duc), 161, 163, 164, 165, 166, 167, 216.
Amboise (comtesse d'), 293, 296, 301, 303, 305.
Ambre (Émilie), 109, 110, 111, 112, 113, 292, 293, 295, 296, 299, 300, 302, 303, 304, 305, 306.
Angelo (Valentine), 87.
Anisson-Duperron, 15.
Antigny (Blanche d'), 223.
Antonine, 151.
Aoust (marquise d'), 15.
Arcos (père et fils), 14.
Arnavon (M. et Mme), 139.
Arnould-Plessis, 45, 48.
Aubryet (Xavier), 15.
Augier (Émile), 204, 205.
Augusta (impératrice), 175, 280.

Bade (grande-duchesse de), 186.
Balzaroni (Ch.), 153.

Bamberger, 78.
Banville, 18.
Barbey d'Aurevilly, 21.
Barbier, 141.
Bardoux, 113.
Baretta, 55.
Barnum, 267, 300.
Bartet (Mlle), 15.
Baudouin, 16.
Bayvet, 15.
Beaufort (Maurice de), 15.
Beaugrand (Mlle), 89, 259.
Beaumont (comtesse de), 15.
Beauplan (Gaston de), 111, 293, 294, 301.
Beauregard (comtesse de), 225, 226.
Béchard, 15.
Béhic (M. et Mme), 22.
Belgiojoso, 156.
Bell (Lina), 14.
Bellenger (Marg.), 26.
Benkendorff (Mita de), 177, 179.
Benkendorff (la baronne de), 177, 179, 180, 181, 190, 191, 192, 193, 195, 196, 197, 198, 199, 200, 239, 240, 241, 242, 243, 244, 245, 246.
Bérangère (Mlle), 110.
Berardi (Gaston), 232, 301.

INDEX DES NOMS CITÉS

Bernhardt (Jeanne), 261, 278, 296.
Bernhardt (Sarah), 11, 45, 59, 97, 98, 245, 246, 247, 248, 249, 255, 261, 263, 268, 269, 272, 278, 295, 296, 299.
Berois (la générale de), 15, 17.
Berton (Pierre), 11, 21, 24, 45, 59.
Bertrand, 255, 257.
Besson, 272, 283, 308.
Billing (Robert de), 315.
Bismarck (prince de), 184, 185, 186.
Bismarck (Herbert de), 186, 188.
Blavet, 15, 113.
Bleichrœder, 184.
Blin de Bourdon, 15.
Blowitz, 147.
Bocher (Amedée), 98.
Bocher (Charles), 7, 176.
Boisdeffre (René de), 15.
Boisgobey, 101.
Bonaparte-Wyse, 99.
Bondois, 108.
Bouilhet (Louis), 11.
Borda, 15.
Bourbaki, 5.
Bourget (Paul), 289.
Bourgoing (le comte de), 15.
Bozacchi (Mlle), 6, 7, 8.
Bravoura, 312.
Braya, 15.
Brébant, 101.
Bressant, 45.
Brigode (vicomte de), 23.
Brindeau, 55.
Broc (marquis de), 15.
Broizat (Émilie), 12, 55.
Brunetière, 289.

Cabel (Marie), 14.
Cabrol, 16.
Calvé (Mlle), 289.
Cambriels (général de), 15.
Campbell-Clarke, 15.
Carolath (prince), 187.
Carolath (princesse), 187.
Carvalho (Mme), 88.

Casafuerte, 157.
Cassagnac (Paul de), 301.
Castellane (comtesse Marie de), 178.
Castelreagh, 122.
Cazin (Mlle), 102, 103, 104, 105, 107, 271.
Chaboud (Marie), 225.
Chartran, 289.
Chartres (duc de), 139.
Chilly (de), 11, 54.
Claudin (G.), 15.
Clerh, 55.
Clermont-Tonnerre, 232, 233, 234, 235.
Cléry (Léon), 351.
Colobria (baronne de), 23.
Colonna (Pierre), 202.
Coppée, 11, 12, 16, 17, 18, 19, 20, 21, 27, 28, 55.
Coquelin (les deux), 16.
Coquelin ainé, 45, 289.
Cornély, 315.
Coste, 14.
Crozet (marquis de), 15.

Dalloz, 139.
Damain (Elise), 14.
David (Esther), 170.
Decazes (duc), 218.
Delahaye, 15.
Delibes (Léo), 83.
Delle Sedie, 16.
Demachy, 8.
Desarbres (Nérée), 43, 44.
Deschamps, 202, 205.
Desclée (Aimée), 69, 70, 71, 72.
Desgranges (Gisette), 44.
Desmoulins (Cam.), 122.
Detroyat (L.), 20.
Dias de Soria, 16.
Dolfus (Edm.), 21.
Dominique (Mme), 5, 6, 77.
Doria (princesse), 152.
Doucet (couturier), 274.
Doucet (Cam.), 16, 88.
Drouard (Henriette), 64, 7, 68.
Dubost, 23.
Dubourjal (Antonie), 41, 2.

INDEX DES NOMS CITÉS

Dumas, 11, 14, 21, 70, 71, 72, 73, 88, 100, 102, 107, 204.
Dumas (Marie), 255, 256, 259.
Dumoret, 84.
Duprey (H.), 101.
Duquesnel, 11, 54, 56, 57, 59.
Duval (boucher), 64, 65, 66, 106.
Duval (préfet), 141.
Duval (Amaury), 117.

Enault (L.), 16.
Ephrussi, 218.
Essler (J.), 72, 73, 74, 75, 87.
Etincelle, 315.

Faure (chanteur), 88, 90.
Fassy (Mlle), 99.
Féraudy (comtesse de), 16.
Fernandina (comte), 191.
Fernan-Nunez, 149.
Feuillet (Oct.), 204.
Feyen-Perrin, 253.
Feyghine (Mlle), 241.
Fitz-James (comte de), 13, 14, 23.
Flammarion (édit.), 268, 312.
Fonta (Laure), 14, 55.
Fontana (bijoutier), 156.
Fouquier (H.), 268, 315.
Fréville, 55.
Froshdorff (Mlle de), 169.
Fürstenberg (prince de), 200.

Galitzine, 102.
Galles (prince de), 15.
Galve (comtesse de), 312.
Gambetta, 121, 122, 123, 124, 125, 126, 208.
Garnier (Ch.), 253.
Garnier (Ph.), 259.
Gautier (Judith), 257.
Gay-Rostand, 78.
Gérard, 15, 201, 202, 203, 207, 204, 280, 281.
Germain, 5, 7, 8.
Germain (Mme), 88, 89.
Gervais, 15.
Gille (Ph.), 15.
Girardin (Em. de), 20.
Gladstone, 122.

Glatigny, 11, 18.
Gontaut-Biron, 176, 180.
Gontaut-Biron (Bernard de), 195, 196.
Gounod, 141.
Gournay (Cécile de), 97.
Gouy (marquis de), 15.
Gouzien (Armand), 101.
Gramont (duc et duchesse de), 24.
Grandmaison (comte de), 23.
Granier (J.), 289.
Grau, 141.
Guérard (Mme), 261.
Guilbert (Yvette), 289.
Guillaume (empereur), 182.
Guimont (Esther), 96.

Hadamard (Mlle), 257, 258.
Halanzier, 10, 14, 77, 79, 80, 81, 82, 90, 91, 138.
Hatzfeldt (comte Paul de), 184, 200 240.
Hecht (frères), 15.
Heilbronner (Mlle), 15, 17.
Hénin (prince d'), 23.
Henri XVIII de Reuss, 183.
Henry V, 225.
Hess (Em.), 139.
Heyrauld, 16.
Hohenlohe (prince de), 176, 205.
Hottinger, 41.
Houssaye (Henry), 62, 63, 64, 68, 77, 78, 80, 81, 101, 102, 112, 248, 249, 268, 315.
Hugo (coiffeur), 223.
Hülsen (Mgr de), 169, 174.

Jarrett, 278.
Jollivet (G.), 13, 101.
Jouassain (Mlle), 15.
Joubert, 78, 89, 90.
Jouffroy d'Abbans, 227.
Jouffroy d'Abbans (Mme), 227.
Jourdain, 15.
Jullien (Marcelle), 257.

Karolyi (comte), 186.
Kempt (Mme), 209, 210.
Kerieux (marquis de), 235.
Kneipp, 51.

INDEX DES NOMS CITÉS

Kœchlin, 73, 74, 75.
Kœffenbrichs (baron de), 200, 201, 205.
Kœffenbrichs (baronne de), 201, 202, 203, 205.
Kolb (Mlle), 223.

Labiche, 16.
Laboutetière, 15, 18, 22, 23.
La Ferrière (comte de), 16.
Laferrière, 274.
Lafontaine, 145.
Lagier (Suz.), 230.
Lahirle (amiral), 315.
Lamaleray (Mme), 108.
Lamartine, 123.
Largillière (Mlle), 223.
Larochelle, 230, 231.
Launay (comte et comtesse de), 179.
Laurent (Antonia), 257.
Leblanc (Léonid), 55, 109, 113, 164, 222.
Leconte de Lisle, 119.
Legouvé, 88.
Lemaître (Cécile), 87.
Lemarchand, 180, 181.
Lemerre, 27.
Lerchenfeld (comte de), 185, 205.
Leroy, 16.
Lesueur, 45.
Letessier (Caroline), 67.
Lévy et Worms, 40.
Lina Munte, 233.
Lloyd (Marie), 15.
Loie Fuller, 287.
Louvencourt (comte de), 14.

Macé, 224, 225, 227, 228, 229, 242.
Maillé (duchesse de), 12.
Mallarmé, 63.
Manchester (duchesse de), 183, 230.
Manet, 16.
Marcouard-André, 8.
Maret (Henri), 315.
Marnet, 141.

Marpon, 268, 312.
Marthold (Jules de), 258, 259.
Martin (Noël), 55.
Marx, 15.
Masset, 222, 230.
Mauduit (Mlles), 15.
Maurel (Victor), 289.
Mauri (Rosita), 15.
Mélanie (Mlle), 45.
Meilhac, 24!.
Melissano (prince de), 151, 154, 158, 159, 160.
Ménélick, 39.
Merigliano, 151.
Merle (Mary), 106, 107.
Méry-Laurent, 63.
Metternich (princesse de), 188.
Meynadier, 168.
Meynard, 16.
Miribel, 124.
Mistral, 119, 133.
Modène (marquis de), 16.
Montebello (marquis de), 16.
Montaland (Céline), 25.
Moreau-Sainti, 67.
Mortier (Arnold), 113.
Mounet-Sully, 119.

Nadaillac (marquis de), 16.
Najac (comte de), 16.
Narey, 57, 88.
Nazimoff, 147, 161, 205.
Nesselrode (comte), 184.
Nigra, 101.
Niesrin, 268.
Nisard, 16.
Noilly-Prat, 139.
Nostiltz-Walwitz, 185.
Nostiltz-Walwitz (Mme), 185.
O'Connell, 122.

Oppenheim, 16.
Orange (prince d'), 15, 113, 114, 210, 211, 212, 213, 214, 221.
Orloff (prince), 21.
O'Shea (mist.), 122.
Osmond, 12, 13.

Panisse-Passis (marquis de), 14.

INDEX DES NOMS CITÉS

Paola (Marie), 268.
Paré (Georges), 86.
Parent (Elise), 15.
Paris (marquis de), 14.
Parnell, 122.
Patti, 268.
Paulus, 289.
Péan, 70.
Pearl (Cora),
Pène (H. de), 16.
Perponcher, 183.
Perrin, 5, 8, 43, 45.
Petit (Dica), 218.
Petit (Thaïs), 43, 45, 46.
Pierson (Mlle), 69, 71, 72.
Pillet-Will, 8.
Poilly (baronne de), 17, 23.
Ponsard, 11.
Porel, 11, 55, 86, 87, 89, 90, 232.
Porel (Mathilde), 232.
Porto-Riche, 11, 55, 86, 87, 89, 90, 141, 232.
Pourtalès (Mme de), 23.

Rad witz (baronne de), 205, 207, 208.
Radziwill (prince de), 16, 178.
Ratibor (duc de), 176.
Rattazzi (Mme), 99.
Raymond, 55.
Régnier 100.
Renneville (comtesse de), 55.
Reichenberg (Mlle), 15, 58.
Reinach (baron de), 82, 83.
Retzké (les), 289.
Richard (G.), 11, 55.
Robert (Fanny), 210.
Rohan (prince de), 16, 235.
Romain, 259.
Rostand, 47, 48, 50, 52, 53, 60, 80, 81, 82, 83, 84, 85, 86, 102, 229.
Rothschild (Alph.), 8, 42, 43, 47.
Rothschild (Gust.), 8.
Rothschild (les), 15.
Rougé (marquis de), 16.
Rousseil (Mlle), 141.
Russell (lord), 204.
Russell (lady), 205, 206.

Saccachini, 102, 107.
Sagan (prince de), 16, 200.
Saint-Victor, 61, 62, 101, 113, 170, 247, 248, 249, 250. 251.
Saint-Germain (comte de), 16.
Saintin, 16.
Salvayre, 15.
Salvini, 300.
Sand (G.), 11, 49.
Sanderson (S.), 289.
San Césario, 149, 150, 152, 154, 159.
Sanlaville (Mlle), 259.
Santelli, 299.
Santiago, 15.
Sanz (Elena), 15.
Sarcey, 16.
Schindeler, 51.
Schleinitz (comtesse de), 188, 189.
Schmidt (général), 101.
Scholl (Aurélien), 110, 226, 315.
Second (Albéric), 113, 249, 315.
Secrétan, 238.
Sellière (R.), 9.
Séverine, 29, 313.
Silvestre (Arm.), 51, 315.
Simond (Em.), 222, 230, 261.
Sonzogno, 168.
Soudan (Jehan), 276, 311, 312.
Souvaroff (Pierre), 23, 223.
Stern, 79.
Stolberg-Wernigerode (comte de) 181.
Stoltz (Mme), 96, 97.

Taglioni (Paul), 168, 173, 215.
Taliandièra, 100.
Tassin, 16.
Thierri (Henri), 38, 39, 42, 73, 236, 237, 238, 239, 240.
Thierri-Kœchlin, 39.
Thomé (Fr.), 16.
Thomson, 301.
Turckheim (baron de), 186.
Türr (général), 101.

Ugalde (Mme), 15, 99, 100.

INDEX DES NOMS CITÉS

Valiente (Giovannini), 160.
Vallerand de la Fosse, 16.
Varney (M.), 142, 170.
Varney (Mme), 167.
Verdi, 168.
Véron, 16.
Viel-Castel, 93, 94, 95, 96.
Vigny, 74.
Villemessant, 44, 217.
Villerlafait (comte de), 15.
Vitu, 67, 113, 233.

Voisin, 95.
Wagner, 190.
Walewska (Mme), 22.
Walpole, 122.
Widor, 15.
Wolkoff (comtesse), 244.
Zedlitz (baron de), 185.
Zidler, 66.
Ziem, 101.
Zucchi (Mlle), 170.

ÉMILE COLIN — IMPRIMERIE DE LAGNY

www.ingramcontent.com/pod-product-compliance
Lightning Source LLC
Chambersburg PA
CBHW071621220526
45469CB00002B/433